U0107104

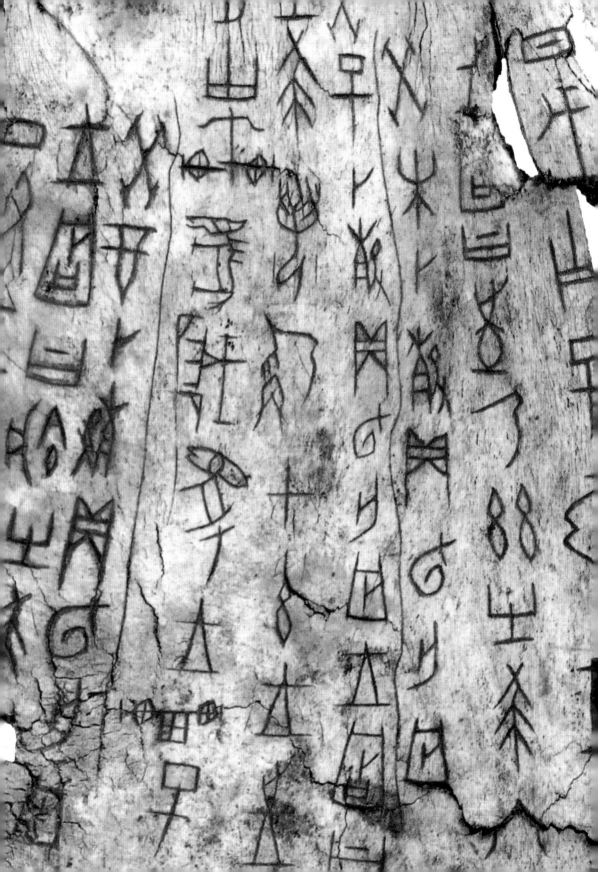

GAOGAOSKY | 高高 BOOKS

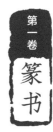

第一卷

篆书

中国书法之美

之书中

美法国

唐翼明 主编

张天弓 副主编

SPM 南方出版传媒
全国优秀出版社
全国百佳图书出版单位
广东教育出版社
·广州·

图书在版编目（CIP）数据

中国书法之美. 篆书/唐翼明主编. —广州 ： 广东教育出版社，2022.1

ISBN 978-7-5548-3503-6

Ⅰ.①中… Ⅱ.①唐… Ⅲ.①篆书—书法 Ⅳ.①J292.1

中国版本图书馆CIP数据核字(2020)第203470号

责任编辑：林孝杰
责任技编：许伟斌
装帧设计：高高 **BOOKS**

中国书法之美 篆书
ZHONGGUO SHUFA ZHI MEI ZHUANSHU

广 东 教 育 出 版 社 出版发行
（广州市环市东路472号12—15楼）
邮政编码：510075
网址：http://www.gjs.cn
广东新华发行集团股份有限公司经销
北京盛通印刷股份有限公司印刷
（北京市大兴区亦庄经济开发区经海三路18号）
787毫米×1092毫米 16开本 23.5印张 470千字
2022年1月第1版 2022年1月第1次印刷
ISBN 978-7-5548-3503-6
定价：118.00元
质量监督电话：020-87613102 邮箱：gjs-quality@nfcb.com.cn
购书咨询电话：020-87615809

中国书法之美

唐英明题

夫物芸芸，各归其根，复本谓也。

书复于本，上则注于自然，次则归乎篆籀……

——〔唐〕张怀瓘

序　言

书画同源：象形字书法的特质

汉字形体导源于象形，《说文解字·叙》的概括是"画成其物，随体诘诎"，亦即造字伊始的象形字都是"画"出来的，这已得到早期甲骨文、金文的印证。"画"的目的在于字形与物象之间的相像，线条的功能在于仿形，没有固定的笔数和笔顺，也就不具有完整的书写含义。

据学者统计，现存商代甲骨文、金文中的独体象形字有一百多个。先民把不同的象形字作为偏旁组合起来，构成会意字和形声字，不够用则采用假借之法，以此构成数千个足以记录语言的庞大的象形符号体系。如果反向析之，则任何一个合体字都可以拆解、还原至独体象形字。按照古人的定义，"独体为文，合体为字"。了解早期书法艺术，即须从象形字着眼，从"画"法入手，以通盘考察其发展历程

和主要特征。

对实用文字来说，"画"法繁难缓慢，不能满足需要，于是有了"线条式简化"和"省略式简化"。书写简化，把字形简化到只保留其局部特征而能与其他字相区别的最低程度。这既是甲骨文契刻字形的发展线索，也在很大程度上冲击、推进手写体和金文的改造。从书法的角度看，二百余年的甲骨文经历了契刻从属于"画字"、简化使字形开始有了书写意味与书刻并重、以刀代笔三个发展阶段，后者逐渐摆脱了书写感而独自前行，形成完全展示契刻韵味的文字符号体系，最终因为商王朝的灭亡而消失。论其美感，早期甲骨文"画字"痕迹太重，有类于图画的简约之美，但其缺少书写感，可观而不可学；晚期甲骨文多见契刻之美，近于印章边款，学之者以笔师刀，对书法也是一种损害；中期甲骨文先书后刻，刀痕不能尽掩笔迹，而兼书、刻之美，最具可塑性和艺术性，也最值得学习。这是因为，字形中残存的象形部分传神地保留了造字之初先民的思维和朴素的美感，并且对文字顺利地向书写转化、诱导书体演进有着积极的作用。如果过度地突出以刀代笔之后的契刻意义，则这种可供欣赏、联想的美感势必受到破坏，而只剩下苍白的、以直线为主的字形符号了。

书法艺术的本质在于毛笔软毫的书写之美，控制毛笔不仅有很强的技术性，而且写出来的文字要有美感，让人赏心悦目。与甲骨文相较，商代晚期的金文也可以分为三类，即图画性很强的族名庙号、受装饰风气影响的字形、有明显书写感的作品。后者近于日常用字，与

书体演进紧密关联，也是书法史所应关注的作品。从商代晚期到西周早期，这类书写感较强的金文书法基本上处于放任自流的状态，体势风格极不稳定，由此也表现出书法美的多样性和丰富性。遗憾的是，古人并不像我们这样看待书法，在"礼乐文化"秩序美的引导下，西周金文很快就进入秩序——法度的发展阶段。

图案化的书写意蕴：正体大篆

大篆书体的主要特征可以用"篆引"二字概括。篆，指纹样图案，为其字形样式；引，指有如画线般的笔法和粗细均一的线条样式。概言之，凡相向的斜画、竖画，都具有对称性的均衡之美；凡一字之内重复而并列的曲线，都具有等长、等曲、等距的和谐之美；一篇之内，所有封闭、半封闭曲线的留白，与偏旁排列组合的间距大体一致，以强化其图案式的美感；通篇审视，所有的线条无论短长直曲肥瘦，都保持粗细均一的状态，观之和谐有序。与此同时，还进行了字形结构的调整。例如，利用界格，以整齐字形，过繁者进行省简，简者拉伸线条加大摆曲，或增加饰笔羡画以充实之；减少偏旁数量，划一书写样式，固定其位置；用新造形声字的办法来替代繁难的象形字和会意字；对过于简略的偏旁，采取增加笔画的方式，并推及其他近似偏旁、字形局部的改造，以此形成类化现象等等。所有的手段，都是在文字规范、书体演进的前提下进行的，直到西周晚期历史上第一部大篆字书《史籀篇》写定颁行，才告完成。

需要说明的是，大篆是在西周早期文字业已降低其象形程度的基础上，持续进行图案化改造而形成的。所以，大篆的书体特征是图案化仿形，透过纹样图案，仍可以在一定程度上想象复原其原始的构型含义。就此而言，大篆书体兼乎象形文字的形象美和纹样图案化改造之后的抽象美，可谓在于似与不似之间，其分寸颇难把握。此外，大篆书体开始具备比较清楚的笔顺、笔势，书写感与书法之美得以凸显，并且遵循其自身规律而发展。这样一来，残留的"画字"意味很容易被掩盖，尤须细心体会，以不失其品质美感为务。

　　大篆是文字历史上的第一次具有社会公共意义的正体，它是"礼乐文化"秩序的产物，其演进线索就是由秩序支配下的法度不断完善的过程，由朴素不断向精微发展的过程。这种大同趋势在周天子王室作器题铭中表现得相当充分，而以其书写、制范和浇铸完成有多人参与，书法风气也在不断地变迁，遂使其风格能在大同中各尽其能、各显其美。根据文献记载，西周官制中设"外史"一职，负责"掌达书名于四方"，"名"是文字的古称，后来统一称为"字"，也就是负责向王畿之外的四方各诸侯国提供规范、标准的正体大篆，包括字形结构和书体样式两个方面的内容。从政治上讲，是"礼乐征伐自天子出"，是"王者之风，化及天下"；从文字与书法来说，是统一文字和书体。在此制度下，西周和春秋早期四方各诸侯国作器题铭的书法风格明显地与王室趋同，表现出很强的社会向心力。及至春秋晚期"礼崩乐坏"、王室衰微，诸侯力政，"天子失

官，学在四夷"，文字与书法也随着各行其是，战国时愈演愈烈，除秦国外，大篆遂渐告式微。

装饰美的追求

装饰美，指在大篆字形的基础上，作进一步的图案化改造，唯美的倾向十分清楚。这一努力先南后北，迅即蔓延开来，并且派生出很多变体，作品主要见于各诸侯王的用器题铭，我们不妨视之为一种新兴贵族政治与文化的象征。概括起来，主要有三大类书体。

美化大篆

所谓美化大篆，其字形结构与西周至春秋早期大篆没有太大的差异，其不同之处在于字形被明显地拉长，进一步加大线条的屈曲摆动，典型的"S"形曲线成为时尚，可谓流畅至极，优美至极，标志着书体风格的变化。在这方面，楚国占得先声，并以此带动长江流域各诸侯国的题铭书法风气。到了战国早期的曾侯乙墓编钟，字形已被拉伸到极致，纹样图案感极强，惜其过犹不及，后乃衰微。蔡国紧随楚风，而变圆为方，与其他诸侯国风气格格不入，个性虽在，却未臻上乘，可视为变例。徐、楚两国交好，徐器书法几乎与楚如出一辙，殊令人不解。虽然面目近同，但精劲流美稍逊。北方以齐器为代表引领时尚，晋与后来的韩、赵、魏、中山辅之。齐书也是循着拉长字形的路子，但不过分，与南书和而不同，体势也显得宽博雍容一些。晋书及三家分晋后的韩、赵、魏题铭书法都有拉伸字形的作品，入时而

不典型，也缺少精品。

　　鸟、凤、龙、虫书

　　春秋晚期，楚国出现一种全新的装饰题铭，即王子午鼎书法。其字变形颇甚，方形内皆增肥笔，曲线则多转曲并施以粗细变化，观之十分诡异，几乎近于道教的符箓。对此，我们称之为早期虫书，也可以视为其他以物象外饰新体的滥觞。这里还有一个实证，即与王子午鼎铭文同一装饰手法的王子匜铭文，其中"遹"字可以混同无别；而"子""之"二字均加外饰虫类象形字，应该是以鸟、凤、龙形外饰入书的先驱；同时，以"子"字中画线条大幅度摆转、中部加装饰性肥点，正是长江流域虫书的特色所在。由此观之，我们确认王子午鼎铭文为虫书，是楚国巫文化的产物，当无疑问。

　　所谓鸟书、凤书、龙书，主要以字形所饰物象为名，可能与东南地区流行的古老传说中的龙凤文化有关。其中凤形与文字的关系比较特殊，与象征西周文、武二王的兴盛"凤凰衔书""朱雀集户"的祥瑞吉兆有关；龙形为夔龙，与青铜器纹样中的夔龙相同、近似，唯宋国龙书中的夔龙似蛇而一足，同于战国楚帛画《夔凤人物图》所绘。这三种物象有时无法完成某些字或全铭的装饰，都需要借助虫书的曲线变化，以使全铭做到变化中的和谐。在具体运用中，或鸟、凤、龙单独与虫书组合为饰，或以鸟凤、龙凤、龙鸟加上虫书变化为之；其中繁者均为物象全形，简者或取物象的首身局部，最简者只用简单的曲线来象物形。这些装饰文字均用在王侯贵族自用的兵器、礼器、乐

器的题铭上面，又以象征权力的兵器最为多见。故而书制精良，铸款后再错嵌金银，观之富丽堂皇，美轮美奂，正与主人身份相符。据考古所见，装饰书体虽发轫于楚，但楚器题铭尚不普遍。效之者如蔡国，有出蓝之誉；其他如曾、郐、番、吴、宋等国则与楚相仿，惟越国堪称后劲，各种器物均用之，数量也大，实属罕见。秦始皇统一天下，废六国文字，这些装饰书体遂告消亡；然而汉代铜器、印章还有承袭，或许出于六国遗民所传和变化，不同的是字形大多换成小篆，是同中有异。

值得关注的是虫书，地不分南北，考古多有发现。长江流域的虫书主要有四类：一是字形增加外饰，数量最少，也不普遍；二是线条有清楚的拟软体虫形的粗细变化，并辅以曲线回叠摆转，最复杂，也最具装饰性，令人叹为观止，以蔡器题铭最有代表性；三是线条回叠、加上大幅度的拉伸摆转，图案化明显，但不做粗线变化，与美化大篆相近；四是变体虫书，在二、三两类的基础上，于线条的局部增加半圆或垂袋形肥笔装饰，楚、越等国题铭均可以看到。相比之下，北方各国的虫书要简略质朴许多，如齐、晋、莒等国虫书，只作简单的粗细变化，也许是制范、错嵌者在有意保留这种源自手写体的特色而强化之。唯一的例外是战国中期的中山王方、圆二壶和鼎，其铭书写既工，刻款也精。其字体势修美，用刀或重或轻，自然带出粗细变化，个别线条做螺旋状回曲，为唯一能与南书比肩的上乘之作。需要说明的是，铭文中个别字作鸟形，遂有学者称其为鸟书或鸟篆、鸟虫

书，非是。该鸟形属于字中被美化的偏旁，而不是增加的外饰，故而列入虫书。

让人意外的是，春秋战国时期的秦国文字中没有虫书等装饰性书体，却在统一六国后保留下虫书，即《说文解字·叙》中所谓的"秦书八体"之一。"秦书八体"在汉代进入学校的文字与书法学习教学当中，国家取士课吏都要进行考核；新莽时易名为鸟虫书，是浑言业已极简的鸟书和虫书，汉印中还可以清楚地看出二者的差异。

装饰性书体在汉晋南北朝时期有一个快速的增加，梁代庾元威《论书》自述作一百二十体书，尚有若干种被淘汰不用。庾氏在该文中把装饰性书体统名"杂体"，认为"杂体既资于画，故附乎书末"。在今天看来，汉代的装饰性书体虽然已是浇漓之末，尚有可观、可以借鉴者，魏晋南北朝以降所作，均形同文字游戏，一无可取。至唐，装饰性书体骤减，韦续《五十六种书并序》所载已不足其半；入宋，释梦英好之，仅得十八体书碑，今西安碑林尚存其迹。

古文科斗

古文之名首见于汉代文献记载，指汉鲁共王欲扩大宫室时拆孔子旧宅，于壁中发现的用战国齐鲁地区文字抄写的古书中的书体，又名"壁中书"或"孔壁古文"，是相对于汉代的今文隶书而言。现代学者沿用其名，把先秦时期东南各诸侯国手写体统称为古文，例如出土的春秋末年晋国的侯马盟书、楚简和楚帛书等。

手写体古文的主要特征有二。其一，从出土的楚笔来看，笔身不

丰，笔锋细长，这样的笔含墨少，下墨（或朱）快，写出来的笔画头粗尾细，而快速的曲线摆动尤能突出这种风格特点，俗名"蝌蚪书"，即缘于此。其二，手写体是日常用字，比正体金文要潦草许多，并且多用俗字和异体字，随意性很强，地域、国别的差异相当明显。西汉古文被发现之后，人们只是重视其学术价值，并没有从书法的角度去关注和模仿。东汉以后，古文经学大盛，古文书法也因此流行开来，名家如邯郸淳、卫觊，均以善古文书法而享誉于世。传承既久，古文最初的潦草书写与结体比较自由的状态逐渐消失，被加以整饬规范，点画线条也都有了协同一律的标准写法，出现了"因蝌蚪之名，遂效其形"的风气。三国时曹魏正始年间书刻《三体石经》，其中的古文即典型的、被美化的蝌蚪状态，可以视为具有明显装饰性特征的新体古文。

与传世古文相比，今天考古发现的侯马盟书、温县盟书、大批楚简和帛书的鲜活生动是古人不曾梦见的。从实用的角度看，这些古文真迹有一些共同点。一是重按轻出，曲线收笔时外摆，形成极其流畅的曲线运动；二是字虽小，但用笔精准娴熟，规律性强，也很有气象；三是曲线为主，便于用笔的快捷与连续性，这一点楚简比盟书尤胜；四是笔迹起止清晰，有助于金文大篆笔顺和笔法的复原。对当代书法而言，古文有很大的发展潜力，值得投入。

古体终结：小篆

秦始皇统一天下之后，诏令罢废六国文字中"不与秦文合者"，国家、各级政府和学校的用字均以新体小篆为准。据《说文解字·叙》的记叙，小篆是由《史籀篇》大篆字书改作而成，这与东南各国文字各行其是有很大不同。

《史记·秦本纪》记载，秦本为西周天子的畿内封国，世代服务于周王室。至秦襄公送平王东迁洛阳，以功受封，晋升为诸侯，开始立国。所以，秦人沿用《史籀篇》大篆字书，是很自然的，考古发现的春秋战国时期的秦青铜器铭文、《石鼓文》等都可以为证。一般来说，虽然字书会在长期的传抄流布过程中受到时文的冲击而发生讹误，但字形还是比较稳定的。战国中期以后，随着秦人的南下东进，疆域不断地扩大，文字要能满足征战和统治新占领地的需要，依靠书写繁难的大篆是不够的，于是秦文字日常手写体发生了"隶变"。隶变势必会冲击到正体大篆乃至字书。所以，小篆的改定首先是对秦文字的一种规范，其次才是用来统一六国文字的新体。就此而言，小篆可以称为古文字书体的终结者，最终借助《说文解字》流传至今。

根据我们的考察，小篆的字形体势有两个来源，并保留在秦刻石上。其一，按照西周王室大篆体势宽博的特点一脉传承，成为正统小篆的基本风格样式，如秦公钟铭文、秦公簋铭文、《石鼓文》、《诅楚文》、《泰山刻石》等；其二，延续西周晚期的虢季子白盘铭文，至春秋秦景公大墓石磬刻字、战国商鞅方升铭文、秦封宗邑瓦书铭文、

秦《琅邪台刻石》。后者逐渐演化，为汉唐以降"细腰长脚"的风格样式。前者无论线条粗细，均以其体势宽博开阔而具雄强、雄放之美感；后者线条或直或曲、或粗细均一、或有粗细变化，都容易得险峭、挺拔、修美之美感。

汉承秦制，沿用秦书八体，其中最主要、也是最实用的是小篆和新体隶书。汉小篆风格多变，按照古人的标准，每一种独特的风格出现，都会依据其线条样式命名为新体。例如，悬针篆，以竖画收笔出锋有如悬针而得名；垂露篆，以竖画收笔重按成"水露缘丝"的状态而名；倒薤篆，以曲线摆动，且丰腰锐末有如薤草飘拂的样式命名，实则受古文笔法影响，遗迹如《尹宙碑》碑额"从铭"二字；玉箸篆，以线条粗细均一、起止皆圆、延续秦刻石的风格而追加其名；铁线篆，玉箸篆之极精细者，以其质坚如铁而名，始于汉而传承至今。不过，汉人虽多建树，而如论笔法精妙，当以"二袁碑"小篆为最。

另外，汉代铜器铸款、刻款，也有很多精品妙作，其风格的多姿多彩，令人赏心悦目。这部分小篆或稍有改变的准小篆作品，过去大多被人们忽略，在书法史上寂寂无名，十分可惜。其他有所变形的碑额、镜铭、砖文、瓦当等器什篆书，也多有可观。总而言之，汉代是一个篆书的全盛时代，唯后人多受《说文解字》和秦刻石影响，专注于正统，很少他顾，这对书法史研究和篆书学习都是一个损失。汉魏以降，小篆再无创意，守成的局面一直持续到清代。

小篆书法的式微

与大篆相比，小篆的图案化程度更高，象形则进一步降低，书写感也随之增强，曲线美和书写技法也更加受到关注。从现存秦代的《泰山刻石》《峄山刻石》《会稽刻石》拓本来看，都是法度森严，为宋人摹刻，自然会加入宋人对小篆的理解、宋人的审美旨趣和书写技法，只有《琅邪台刻石》所余二世元年补刻辞保留了秦篆原貌，虽然泐损太甚，依然可以体会到圆畅自如的书写意味，绝无前述三种刻石的刻板，这在秦权量诏铭一些工美的作品中也可以得到印证。同时还告诉我们，宋人的摹刻本比之秦篆原貌有明显的偏差。否则，汉代的篆书状态即成为无源之水，无法与秦衔接。就我们所见，汉初的南越王墓铜器铭文、西安出土的上林铜器、新莽嘉量、汉代度量衡题铭等，直承秦篆而来，"二袁碑"亦然。到了三国曹魏的《三体石经》，法度已趋严密，但写意犹在，并不刻板，表明其时古法尚存，鼎盛的书法风气也会对其产生积极的影响。

两晋南北朝是篆书衰落的开始。其时人们竞相学习楷、行、草诸近体书，而小篆只有天生好古者、文字学者习之，这就是李嗣真《书后品》所言之"虫篆者，小学之所宗；草隶者，士人之所尚"的分道扬镳状态。士人不习小篆，则其必然退出书法的主流风气，古法也会渐至不传。至唐，《学令》明确规定《三体石经》限三年成读，考试则有《说文》四帖，这是欲在书法学习中重振文字学和小篆。同时还表明，唐代小篆的传承，宗师《三体石经》，与古法不涉。尽管国家

重视，且有行之有效的教育和考试措施，仍无法保证弥合断裂而重归古法，连《三体石经》的状态都不能复制。很明显，在古法衰绝的情况下，唐人已缺少小篆的审美与书写能力，直到李阳冰出，局面才有所改善。

李阳冰，有唐小篆书法第一人之称，其自视甚高，议者多以为可以上接李斯，其中既有过誉，也有审美能力下降的因素。据载，李阳冰作篆用尖笔，笔画线条中有"一缕墨倍浓"，其法圆齐均一，有"玉箸"之名。杜甫《秋日阮隐居致薤三十束》诗有"圆齐玉箸头"句，即言其书风格特色，后世学者或以其名上溯论说秦汉小篆。舒元舆《玉箸篆志》评其书"其格峻，其力猛，其功大""若屈铁石陷入屋壁"，是专注其功力，受近体书法影响致视角有异。宋朱长文《续书断》以其书列为"神品"，所评也不完全得要领，代表了唐宋以降人们对古体审美的隔膜。除李阳冰之外，史惟则等篆书名家虽然品格非高，但均能成其自家面目，以此可见唐人篆书风格的多样性。

入宋，徐铉以工篆名世，所摹秦刻石至今尚存，所校《说文解字》成为公认的善本，对书法史颇有贡献。不过，由于徐铉小篆受李阳冰影响较深，行笔务求圆齐均一，其工致方之李书犹有过之，以此开创宋代小篆的不良风气。据陈槱《负暄野录》记载，宋人率以束毫作篆，"限其小大"，正是黄庭坚批评的"蚯蚓笔法"，而善书者却迎合世俗口味，遂成恶习。自宋以后，书篆用束毫、烧毫、剪毫、退笔、小笔写大字等积习日甚，至今仍可见其余绪。积习既久，连名家

书篆也不免捉襟见肘，如赵孟頫、文徵明书《千字文》所见，和出土唐代《说文·木部》残卷的小篆相去，几不可以道里计。又如，篆书名家李东阳在怀素《自叙帖》前面所题"藏真自序"四字，应该是"蚯蚓笔法"，有枯无变，圆熟而乏劲健，舍秃笔作篆无他。由此可见，宋人之后的病态作篆几入膏肓，古法消失殆尽。

与小篆玉箸之法的式微同时，后人从李阳冰书《谦卦》中获得启示，专务于更瘦的铁线篆。"铁线"，汉代已有其法，但有其实而无其名，谓其瘦劲如铁丝然，而实际情况并非如此。凡习铁线之人，束缚或以他法控制毛笔，务必极细而均一的方法，比宋人以后的玉箸弊端尤甚。其书写有如工笔作画、作工艺美术的图案纹样，笔法专务于单一的细线，简陋而刻意，毫无奇妙生动可言，而与李阳冰的精劲圆畅，如"屈铁石陷入屋壁"的骨气风神相去甚远。即如清代以篆书称能的王澍、钱坫，也不免苦其病态难臻佳境；今人妍媸不别，效颦者尤无可取，殊令人扼腕。

柳暗花明：小篆新生

清代金石学大盛，给书法带来的积极意义是多方面的。仅就小篆书法而言，其变法出新的状态不啻浴火重生，一直主导乾嘉以后至今的篆书主流，可谓影响深远。为小篆书法带来丕变的第一人，即邓石如。邓石如出身低微，然天性好书，极用功，也极有悟性，浸淫金石拓本多年，能以隶法入篆，尤善以长锋羊毫作篆，以类于秦《琅邪台

刻石》细腰长脚的雄风奇姿享誉士林，时人有"石破天惊"之评。这是典型的入古出新，既得公卿胜流的推誉，又有后学的风从，遂再度开启小篆书法的兴盛。其后吴让之、赵之谦、徐三庚、吴昌硕等名贤前后相望，成就墨林一段辉煌。

清代金石学本着眼于访碑、传拓、著录、考订，而溢出的是拓本的收藏、真赝和善本的考订，再溢出的是书法鉴赏、品题、取法，最终导致书法风气的变化。由此可见，学者对古体书法作品的评说与推介，无论是自己的师法，还是推动社会书法风气的转变，都具有导师作用，是至关重要的。这里，还有一个重要的作用，即重新唤起人们的好古之心和热情，向古法学习和借鉴，从中找到自己的寄托和想要的东西。以小篆为言，邓石如借鉴隶势、徐三庚取法《天发神谶碑》、赵之谦倾向北碑、吴昌硕兼取《石鼓文》等，都是其风格所在，也是其出新之处。可以说，没有金石学的启蒙，就没有清代篆书的新生。

此外，还有一个特点值得关注。清代有些篆书家还兼有印人身份，他们对篆书、印章的领悟与实践，往往有其独到之处，或者说成功之处。例如赵之谦，他的一些体势方侧的篆书与其朱文写篆入印的风格极近，很难说没有印章的影响；黄士陵的篆书平和简净，一如其印；王福庵的字形大小参差、而线条排列极工的小篆，与其细朱文印法如出一辙；等等。他们的尝试，都为丰富篆书艺术做出积极的贡献，今人也应该从他们那里去思考并借鉴。

金石学的大盛带来小篆的新生，今天的考古发现和考古学的大盛

远胜于前，却没有使小篆在清人的基础上有所推进，应该引起我们的高度重视。其实，出新不难，难在支撑出新的学养识见等方面，也就是字外功的欠缺。例如，清代杨沂孙借鉴古文笔法作小篆，张廷济以《天发神谶碑》笔势作小篆，章太炎以简率的曲线之法作小篆，都取得了成功而垂名身后。由此可见，学养既备，灵智大开，小试牛刀，即有所成，这也是学书而好古者取得成功的不二法门。

古体复兴

清代金石学大盛之后，在篆、隶复兴的同时，还打开了另一扇大门，即金文、《石鼓文》大篆书法的复兴之路。甲骨文晚出，别开一种书法境界。至此，全面向三代、秦汉原生态书法学习借鉴的大格局已告完成。

占风气之先的是吴大澂。吴氏酷爱金石，富收藏，精鉴赏，重学术，朋友圈也都是一些志同道合的名流。他于政务之余，潜心学问，编著《说文古籀补》，开创古文字学的先河。其书法也以金文、《石鼓文》为主，限于草创，难免以小篆笔法求之，虽然尔雅，但古意或缺。吴昌硕写《石鼓文》，多为临作，而笔势雄浑，力能扛鼎，尽管有耸肩之讥，却无人可比，不足以损其气象。罗振玉作金文、作《石鼓文》，均以分解曲线之法为之，笔势沉潜，象外有余，最具书卷气。李瑞清、曾熙也都是学养深厚之人，李氏"求篆于金"的观点被广为接受，但二人与罗氏相反，是以抖笔涩势展示金石气的美感，务求近

古，时誉也佳，唯其笔法有做作之嫌，是以身后不显。在古体复兴的新风气中，最先投入的多是学者，门生也多，影响也大，风从者众，逐渐有后来居上超越小篆之势。

古体书法的另类是甲骨文。清代光绪末年，河南安阳小屯殷墟发现大批商代甲骨文，大收藏家王懿荣、刘铁云、罗振玉先后致力于此。第一部著录是刘氏的《铁云藏龟》，第一部研究著作是孙诒让的《契文举例》，第一个写甲骨文书法的是罗振玉。罗振玉总其所藏甲骨，精拓精印，付梓传世，并与王国维共同研究，开创了代表向现代学术转型的"罗王之学"，并成为古文字学的奠基人。甲骨文是契刻文字，从象形到近于以刀代笔的符号化，历经二百多年。罗氏弃其两端，以武丁时期的"宾组"卜辞为楷，以润笔篆势出之，遂取得如契刻而无刀迹、笔浑厚而不失契刻风韵的效果，其妙尽在似与不似之间，可谓善学。罗氏甲骨文书法影响了很多人，其手书《集殷墟文字楹帖》至今还是后学企慕的范本。学甲骨文书法有三忌。一为以笔师刀，如学北碑常见的舍长取短之法。根据我们的考察，"宾组"卜辞气象大，变化丰富，基本都是先写后刻，用刀从属于笔势，故而能在一定程度上保留书写意味。现存甲骨卜辞中有书而未刻的朱迹，两相比较，即不难明白其中的道理。晚些的如"无名组""黄组"小字，是以刀代笔的刻法，越晚刀痕越重，符号化程度也随之越深，学之极易致病，或生硬刻厉，或以习气太重而成新美术字。二为率性夸张，托名古拙。甲骨卜辞中有少量书刻简率拙陋的作品，如果好之者夸张

以增其丑，复兼乎孩童稚笔，则必有率性、做作之弊，与甲骨文书法美感渐行渐远。三为恣意妄作，改字或生造甲骨文字。以甲骨文入于书法，字少不足用度，是以前贤或以临作酬人求索，或以集联的形式面世，这是非常严谨的态度。当代人写甲骨文，可谓弊端丛生，其中又以造字妄作最为突出，其次是将甲骨文和大小篆混为一体的拼凑方式。所以，欲学甲骨文书法，先要读书，掌握一定的古文字学知识后再写。

在古人的眼中，篆书之名特指图案化的大小篆，今天沿用其名，是一个泛化的大概念，包括从象形字到小篆的各种书体。那么，如何才能做到简明扼要地把握其技法与美感风格呢？概括言之，主要有以下几个方面。

书体演进

从甲骨文、金文到秦代小篆，历时一千多年，发生许多字形结构的、书体样式的变化演进。其中从象形字到大篆、小篆，通过简化与规范、美化成为正体；古文是日常用字的手写体，有简率潦草的特点，学者称之为"草篆"。正、草两类书体是文字与书法发展的主线。此外，是始于春秋晚期的各种装饰性书体，从鸟、凤、龙、虫书到唐宋用特制的木皮飞白笔所写的飞白书，样式繁多，流传久远，可以视为旁流。在书体演进的过程中，最重要的是书写性简化、美化和规范

化。书写性简化是原动力，美化与规范是正字正体，衍生出来的是秩序和法度，三者缺一不可。

文化与地域、国别差异

文化的差异，不仅体现在商、周二代各自的甲骨金文的美感风格上，也体现在周天子王室作器题铭与四方各诸侯国同类作品上、各诸侯国之间的金文和简牍帛书的文字与书法上、治世的和谐划一与乱世的"是非无正，人用其私"上，文化对书法的影响颇为明显。斯理即如《诗经》的"国风"与"雅""颂"不同，十五"国风"又各不相同；展开论及南北，则北方的《诗经》与南方的《楚辞》又不相同。可以说，文化对书法的影响，先秦时期最为紧密，最为普遍，也最为微妙，极具代表性。对此，我们必须高度重视，从古人的遗迹中感受那些微妙而真实存在的意义，辨识哪些是"原生态"的，哪些是通过学习仿效而来的，了解了这些东西，才能真正地理解其美感风格，才能做到正确地取舍。

技法与美感风格

从象形字到高度图案化的小篆，其形质唯一的共同点在于"线条"，不同书体的线条，样式区别或大或小，与后代隶、楷、草、行诸体的点画相比，还是要相对单纯一些。其中正、草两类区别略为明显，而大小篆之间，尤其是春秋战国时期的秦国大小篆之间，除字形

结构外，线条样式的区别很小。这种情况表明，研习篆书必须要做到从各种细微的差异中辨识古今、质妍，以及个性所在。对任何一件作品，都要学会分析哪些意味来自书体，哪些来自师法传承，哪些属于地域、国别和作者个性；线条虽然不外乎直曲两类，而其变化无穷，要能从技法与风格中捕捉各种微妙的美感，及其象征意义。只有先学会鉴赏，才能更好地学习书法。

传承

先秦、秦代的文字与书法，都属于书体演进中的"原生态"作品，无论工拙，都有后世无法企及的特点，无法取代。自汉以降，所有的篆书都是学习与传承之迹，都不免打上时代的烙印，对唐宋以后的名家书迹，还要关注代表个性的许多因素。在孙过庭、张怀瓘的书论中，都有关于钟、王以降，书法渐至浇漓的忧虑。对汉魏以降的篆书而言，尤其如此，正是去古愈远，斯道愈微的写照。为了解决这个问题，张怀瓘《评书药石论》提出：

> 夫物芸芸，各归其根，复本谓也。书复于本，上则注于自然，次则归乎篆籀，又其次者，师于钟、王。

清人因金石学之兴而眼界大开，于是有大小篆的复古与出新；维护清人格局，也会导致浇漓的再度出现。所以，如何师古出新，仍然

是当代小篆和古文字各体书法的出路问题，浮躁肤浅不得。例如，今人作篆，大多不善用笔，徒具皮相，既乏风骨神气，也少古雅，有如无根浮萍，尽在时尚中互相陶染，不免功利之心太过。写古文字诸体，问题更多。不能用敬，也不能用心，为好古者通病。

"复本"不是简单的师古复古，而是要通过作品去了解远去的上古社会、文化，了解先民对书法的基本态度，了解他们是如何在实用文字的书写实践中创立了"美"的原则，又是如何教会人们用"善"的标准来衡量"美"的。如果用后来的书法认知乃至于今天的书法认知去面对古文字诸体和小篆，即很难有确解。换言之，"复本"不是一种口号或愿望，也不会一蹴而就，文字的样式虽然古老，但以其出土甚晚，如何理解和学习这些古迹，仍然是一个新课题。今人已经远没有清人的知识和能力，要想顺利地入古出新，还有很长的路要走。

<div align="right">

丛文俊

中国书法家协会篆书委员会原副主任

吉林大学古籍所教授、博士生导师

</div>

目　录

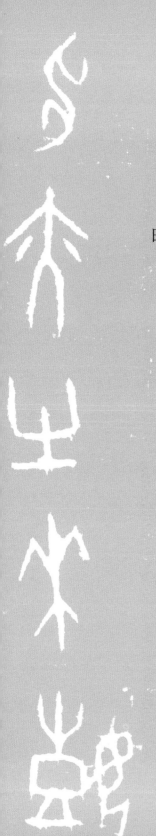

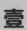

壹

甲骨文：劲健古雅，质朴天然

殷商甲骨文

刘颜涛 / 文

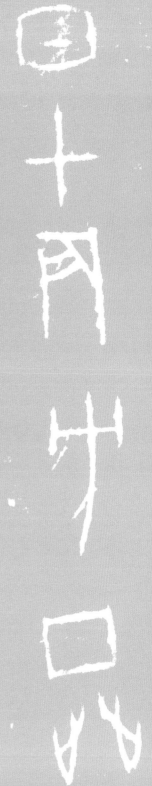

「□□卜，壳鼎（贞）∷勹（旬）亡（无）囧（忧）」。王固（占）曰：「出（有）求（咎）。」

八日□□允出（有）来鼓（艰）□。

癸酉卜，壳鼎（贞）∷勹（旬）亡（无）囧（忧）。王二曰∷「勾（害）。」王固（占）曰∷

「俞！出（有）求（咎）。』、出（有）牉。五日丁丑王窬（宾）中（仲）丁𡀳，陷（企）

才（在）寍（庭）𠂤（堆—殿）。十月。（「丁丑」下有刮去的「戊午」二字。）

己卯要（媚）子寍（广）入囧（宜）羌十。

癸未卜，壳鼎（贞）∷勹（旬）亡（无）囧（忧）。王固（占）曰∷「𢁥（逸）！弓（乃）

兹（兹）出（有）来求（咎）。」六日戊子子𢓜囚（盥—殟）。一月。

癸巳。一月。

癸巳卜，壳鼎（贞）∷勹（旬）亡（无）囧（忧）。王固（占）曰∷「弓（乃）兹（兹）

亦出（有）求（咎）。若偁。」甲午王坒（往）逐兕，小臣由𠂤，马硪，兔王，子

央亦□（颠）。（「出求若偁甲午王」下有刮去的「乃兹亦出求若偁」七字。）

2

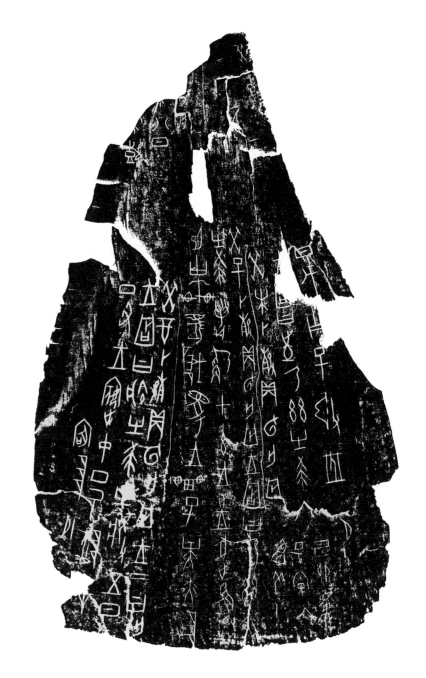

丁人豐 ⺌（溺）于录（麓）□〔三日〕丁巳兔子豐 ⺌（溺）□鬼亦夋（得）疒（疾）□

自⺌（温）十人出（又）二。

癸丑卜，争鼎（贞）∷勹（旬）亡（无）囚（忧）。三日乙卯〔允〕出（有）敱（艰）。单

出（有）糵。」甲寅允出（有）来敱（艰）。十（左）告曰∷『屮（有）

癸丑卜，争鼎（贞）∷勹（旬）亡（无）囚（忧）。王固（占）曰∷『屮（有）求（咎）、

乙巳□幸（逸）〔畀〕五人。五月。才（在）群。

癸卯卜，争鼎（贞）∷勹（旬）亡（无）囚（忧）。甲辰□大掫风（风），之夕皿（向）

□□卜，〔争〕鼎（贞）∷勹（旬）亡（无）困（忧）

癸□卜，〔争〕鼎（贞）∷〔勹〕（旬）亡（无）囚（忧）。」

癸卯卜，争鼎（贞）∷勹（旬）亡（无）囚（忧）。

癸卯卜，争鼎（贞）∷勹（旬）亡（无）囚（忧）。

癸卯卜，争鼎（贞）∷勹（旬）亡（无）囚（忧）。

癸巳卜，争鼎（贞）∷勹（旬）亡（无）囚（忧）。

癸亥卜，争鼎（贞）∷勹（旬）亡（无）囚（忧）。

癸丑卜，争鼎（贞）∷勹（旬）亡（无）囚（忧）。

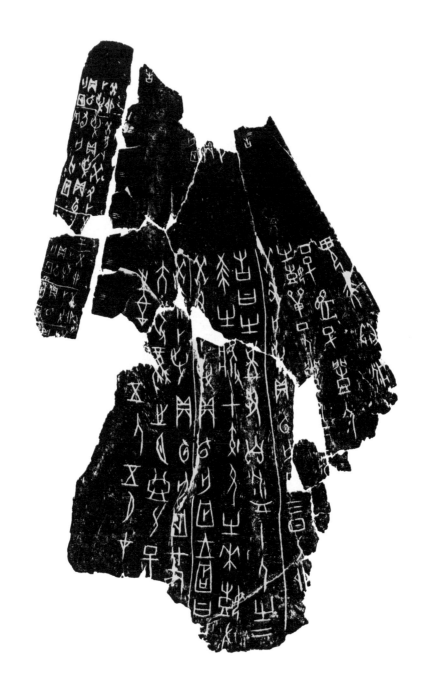

四日庚申亦㞢（有）来鼓（艰）自北。子嬻告曰：「昔甲辰方㞢于邲，𠭯（俘）人十㞢（又）

五人。五日戊申方亦㞢，𠭯（俘）人十㞢（又）六人。」六月。才（在）☐。

［癸未卜，争鼎（贞）…勹（旬）亡（无）囚（忧）。］王固（占）曰：『㞢（有）求（咎）、

㞢（有）糳，其㞢（有）来鼓（艰）。』七日己丑允㞢（有）来鼓（艰）自［西］，𡌶

戈化㞢（呼）告［曰：『㞢］方㞢于我示（主—属）「☐田」］四日壬辰亦㞢（有）来自西，

弅乎（呼）告☐

甲子允㞢（有）来自东☐亡于音（爻）。（甲子系癸亥后一日，辞1、3或为辞2之验辞。）

☐☐

☐囚

☐囚☐（辞4、5为习刻）

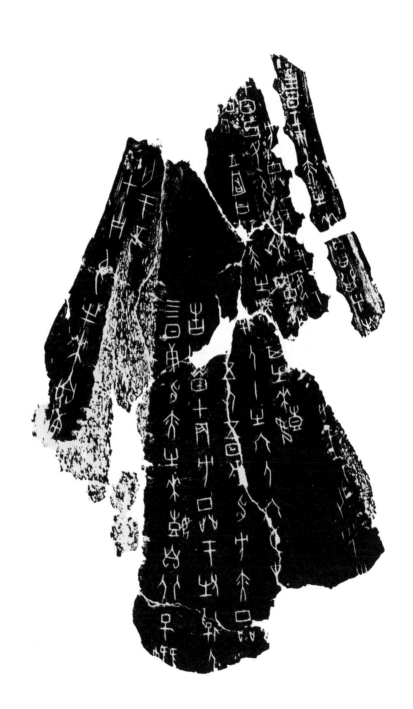

癸未卜，殼〔鼎（贞）：勹（旬）亡（无）囚（忧）。」

癸巳卜，殼鼎（贞）：勹（旬）亡（无）囚（忧）。

其出（有）来嬉（艰），气至。」五日丁酉允出（有）来嬉（艰）自西。汦戉告曰：「土

方品于我东啚（鄙），戋（捷）二邑；吾方亦扫（侵）我西啚（鄙）田。」

癸卯卜，殼鼎（贞）：勹（旬）亡（无）囚（忧）。王固（占）曰：「出（有）求（咎），

其出（有）来嬉（艰）。」五日丁未允出（有）来嬉（艰）。□邘（御）〔事告〕奉（逸）

自弖围六人。

〔癸亥卜，殼鼎（贞）：勹（旬）亡（无）囚（忧）。五月。王固（占）曰：「出（有）求（咎），

其出（有）来嬉（艰），气至。七日己巳允出（有）来嬉（艰）自西。量友角告曰：「吾

方出牷（牷—侵）我示（主—属）蚤田七十人。」（此癸亥条亦可能早于辞

1癸未条。）

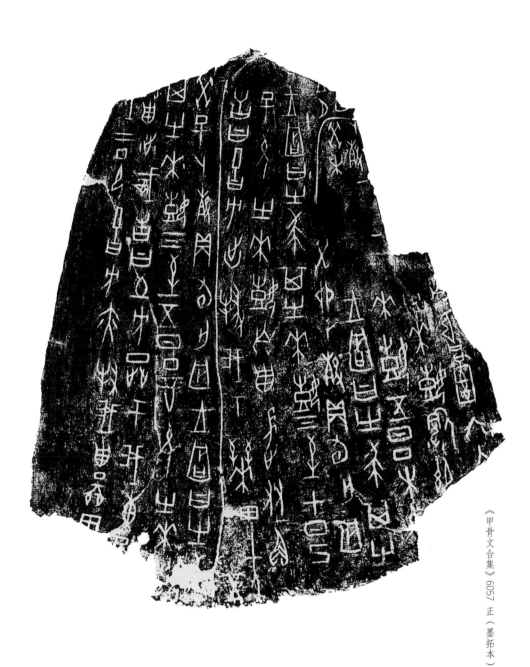

王固（占）曰：「出（有）求（咎）」，其出（有）来鼓（艰），气至。」九日辛卯允出（有）

来鼓（艰）自北。蚁妻笺告曰：「土方埝（侵）我田十人。

［癸丑卜，壳鼎（贞）：勹（旬）亡（无）囚（忧）。王固（占）曰：「出（有）求（咎），」

其出（有）来［鼓（艰）］。」□日□□允出（有）来［鼓（艰）］。□□乎（呼）□东啬（鄙），

戋（捷）二邑。王步自戥，于酓司□［辛］丑夕皿（向）壬寅王亦◊（终）夕◊◊。

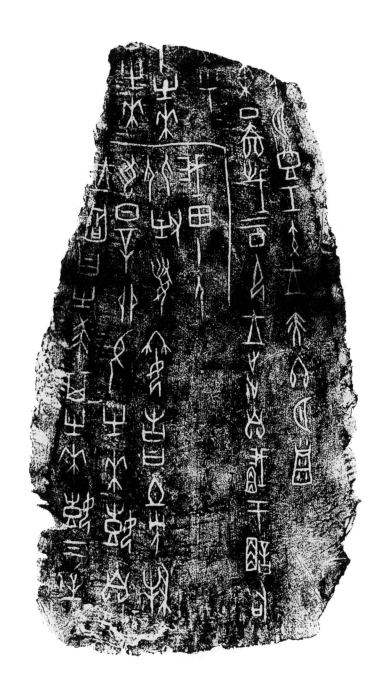

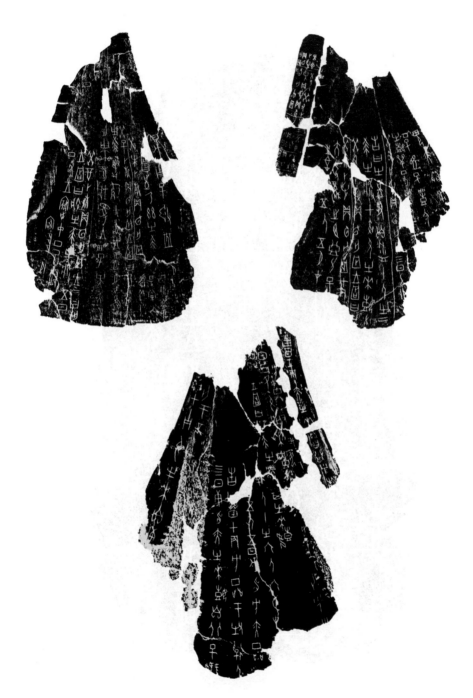

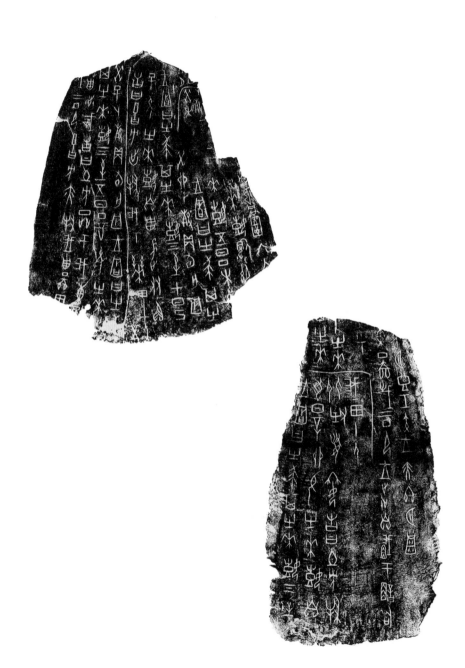

殷商甲骨文（墨拓本，局部）

在人类发展史上，文字的创造和应用是人类从荒蛮走向文明的象征，而在世界上以古埃及的圣书字、古代两河流域的楔形文字和中国的古文字为主的古代文字中，汉字则是唯一的从产生到现在延续使用数千年依然充满生命活力的一棵常青树。而以汉字书写作为表现形式的书法艺术，是世界所公认的最为纯粹的中华艺术，是中国传统文化的重要组成部分。书法发展成为一门独立的艺术，是在草、行、隶、楷等今文字字体先后成熟的魏晋时代，先秦古文字退出了社会习用字体的舞台，仅在特殊场合使用。尽管此后也有对先秦古文字艺术特色的高度赞扬，依然有书法家喜欢以古文字作为书法的表现形式，但从书学理论到艺术实践，都明显存在着厚今文字字体而薄古文字书法的倾向。虽然由于文字演变和古今审美意趣变化，这种倾向的产生自属"势在必然"，但是古文字书法和今文字书法所能体现的审美范畴，所能造就的艺术意境是完全不同的，更是不能相互替代的。同样，古文字书法中不同字体的书法也是这样。因此，如果缺少了历史上任何一

种成熟字体书法（如古文字中的甲骨文、金文、小篆等），这个系统就是不完美的，中国书法这座"东方艺术的最高峰"就不那么雄伟壮丽了。为了全面继承和弘扬传统书法，我们应该在重视今文字书法的同时，加大对整个古文字书法从理论到实践的探索力度。

殷墟甲骨文是三千多年前我国最早的、系统的、成熟的文字，不仅表现于字的个数之多，也表现在字的结构复杂，古人所说的"六书"：象形、会意、形声、指事、转注、假借，在甲骨文中都可找到实例。从 1899 年著名学者王懿荣发现甲骨文至今的百余年中，许多前辈学者在甲骨学的建立和发展中，起到了奠基和开拓的关键性作用。其中，最为人称道的是甲骨学史上的"四堂"：参照《说文》并利用金文字形与卜辞相互验证，考释出大量甲骨文且纠正《说文》谬误，在甲骨的搜集、著录、考释等方面都做出突出贡献的雪堂（罗振玉）；将卜辞系联为有系统的古史材料，用以重构商史并推测其社会制度，使《史记·殷本纪》和《帝王世纪》等书所传的殷代王说得到物证的新史学开拓者观堂（王国维）；将盘庚迁殷至商纣灭亡八世十二王的二百多年历史划分为五个时期，具有划时代意义的著名"王朝断代说"创造者彦堂（董作宾）；以研究古文字手段来研究中国古代社会，并在商世系的考证和甲骨文字的考释等方面有许多独特创见的鼎堂（郭沫若）。

甲骨文的发现，是中国近代文化史上的一件大事，它不仅给史学界、考古学界、文字学界提出了一系列崭新的研究课题，也对中

国书法有着巨大的影响。它那千姿百态的构形，高古雄强、质朴劲健、清丽可人的艺术风格，闪耀出巨大的艺术魅力。1937 年，郭沫若在其《殷契粹编》的自序中说道："卜辞契于龟骨，其契之精而字之美，每令吾辈数千载后人神往。文字作风且因人因世而异，大抵武丁之世，字多雄浑，帝乙之世，文咸秀丽。细者于方寸之片，刻文数十，壮者其一字之大径可运寸。而行之疏密，字之结构，回环照应，井井有条。固亦间有草率急就者，多见于廪辛、康丁之世，然虽潦倒而多姿，且亦自成一格。凡此均非精于其技者绝不能为。技欲其精，则练之须熟，今世用笔墨犹然，何况用刀骨耶？……足知存世契文，实一代法书，而书之契之者，乃殷世之钟王颜柳也。"宋镇豪先生在《甲骨文论丛》前言《甲骨文——中国书法之源》中，更有详尽精辟的论述："甲骨文字造型艺术，体现了中华民族的美学原则和共同心理，即平和稳重的审美观，字体结构有上密下疏、左右均衡、四平八稳、大小参差、随类赋形、同字异构等几大特征，基本笔势有点画、直笔、圆笔三种，点画表现含蓄内敛，直笔表现刚劲挺拔，圆笔表现溜走柔和风格，由此组合成强弱、疏密、轻重、快慢、节奏变化的旋律，其章法布局则应于甲骨生态的大小不同空间，文辞亦因之长短不一，字与字，行与行，取长补短，错落有致，相互应接，浑然一气，布成一个意趣天成的格调。可以说，埋藏地下久历千年的甲骨文遗物，不仅是中国书法的'鼻祖'和源头，且其高起点、合规度、具变宜的书学素质，先声正源而导流后世书法，成为陶冶玩衡于较浓意

趣境界和融古推新的原动力所在。"总之，甲骨文书法不仅有内容的表现、视觉的冲击，还有通过字体本身的变化组合和结构造型流露出来的书家心态和情感诉求，以及意境的体察和文化融通，进而形成了立体的美学感受。

学习甲骨文书法，自然离不开甲骨文相关知识的学习和甲骨学的研究。而在现已发现的四千五百个左右的单字中，无争议的可识字仅一千多个，真正可用的字还不足一千个。用这样有限的字来书写现代诗文，更需要有深厚的文字学和文学修养，需要有诗词和书法创作的双重能力。和学习其他书法一样，甲骨文书法学习需要"取法乎上"，临摹历史上的经典碑帖，选择优秀的甲骨文实物和原拓的影印本，反复临摹，悉心体会，如上海书画出版社的《中国碑帖名品（一）·甲骨文名品》，刘正成先生主编的《中国书法全集（一）·商周甲骨文》和王本兴先生编著的《甲骨文拓片精选》等，都是很适合我们临摹学习的资料。更为详尽丰富的当然就是皇皇巨著《甲骨文合集》了。

殷商甲骨文是古人用刀在龟甲兽骨上刻出来的，而我们现在所说的书法则是用笔在纸上写出来的。所以这里的甲骨文书法欣赏分两个部分：一是甲骨片上"以刀代笔"的契刻书法艺术，一是"以笔代刀"在纸上书写甲骨文的笔墨书法艺术。

甲骨文契刻书法

我们今天所能见到的十多万片甲骨文，几乎都是用刀契刻在龟甲

和兽骨上的文字，偶尔也发现一些书而未刻的朱书和墨书遗存，对我们探索甲骨文用笔极具参考价值。在照片（亦称影本）、拓本（亦称墨本）和摹本这三种文字的著录和传播方式中，如睹实物的照片和字迹清晰的拓本相结合，是研究契文和临习书法的最好方法。

宋镇豪先生论甲骨文书法道："以高起点、代有变宜的书风及技巧，表明中国早期书法自生成阶段始，即因领受意匠深沉的悠久历史文化积淀，而显出早熟性的特色，并一举具备了刀笔、结体、章法三大始终影响后世书法流向的要素，其书艺的本身即直接或间接影响了晚后书学的流变，更引导了当代书法包括篆刻艺术的创新。"（贾书晟、张鸿宾编著《汉字书法通解·甲骨文》）我们从笔法、结构、章法入手来领略甲骨文契刻书法之美。

因为龟甲兽骨的坚质和契刀的锋利，所以甲骨文的线条挺拔劲峭，别有异趣，更能体现出"书到瘦硬方通神"（杜甫《李潮八分小篆歌》）。甲骨文笔画主要由"点""直画""弯曲"组成。"点"多拟形表意，显得含蓄蕴藉，多以"字缀"的形式出现。所表示的定义很多，如表示水滴、谷粒、泪滴、血滴、尘土、唾沫等（图一）。其形态各异，有的形同三角、米粒，有的状似枣核、纺锤。起笔以笔尖轻轻逆入，使甲骨文更显得生机灵动而又含蓄沉稳，有画龙点睛之妙。"直画"在甲骨文中最为多见，这种"直画"表现出来的点画平整，字形方正整齐，初步形成了我国书法艺术中端庄肃穆的艺术风格基调。线条瘦劲、坚挺、犀利、峻峭，既有用笔洗练、干净利落的

"疾"，又有不失控制、笔锋力度稳重、入木三分的"稳"，表现出"以刀代笔"的锋利与爽快，质朴与直率，体现出"刀笔味"的凝重与古雅，达到线条遒劲秀美，气意连贯，稳重大方，气势逼人的境界。甲骨文转折独具特色，由于以刀代笔的缘故，甲骨文的转折绝少圆转，多是由两笔交接而成，因而交接处方折居多，峻骨爽气，清癯犀利。有时为了避免交接形成的圭角和雷同，在两笔交接处，常常是笔断意连，活泼生动，自然天成。"弯曲"笔画始终保持中锋的瘦劲圆浑，同样彰显出孙过庭称赞的"篆尚婉而通"之美，"弯"而愈

图一　甲骨文中的点及其含义

19

劲，"曲"而筋强骨健，即如"折钗股"。于婀娜中仍保持刚劲和遒练，圆浑中仍不失润丽和柔媚，且刀笔流畅，气息贯通，通而愈节，流畅而紧张，风神毕现。而有些一笔写不下来的幅度较大和复杂的"弯曲"，虽为分段重新起笔书写，但于接点处既不留空隙又不留接点，更是显得起伏连绵，峰回路转，曼妙多姿。

甲骨文书法的结体，为汉字的形态奠定了基础，其字体大多以长方形为主（长方形字体占75%，方形字体占20%，扁方形字体占5%），在占绝大多数的长方形字体中，其形体比例都是5:8和5:3，这种长方形符合黄金分割比率的原则，是一种最美最合度的形体。汉字是在象形字为主体的基础上发展起来的，在甲骨文中象形字占有相当的数量，一些非象形的会意字、形声字，就其构成的各个部件来说，也都是以象形为母体，所以说甲骨文的象形字，真正体现了"画成其物，随体诘诎"，而且象形文字有个特点，即笔画增与减、简与繁的灵活自由，皆能概括地表现出物象最基本和最富有特色的部分。很多形声字、会意字的偏旁位置不但可以互易，就是正、反、斜、倒地书写也无妨，还有的字，可以直立地写，也可以横着写，等等。正由于字体具有象形的特点，在结体上随体赋形，任其自然，而且往往一个字有很多种不同的字形体态，使甲骨文字的结构更加"千姿百态"。如图二所示，十个"鸟"字结构有别，体态不同，情趣各异。有的安详栖息，有的昂首鸣转，有的注视前方，有的环顾背后，有的刚刚降落，有的展翅待飞。一个个活灵活现，神气十

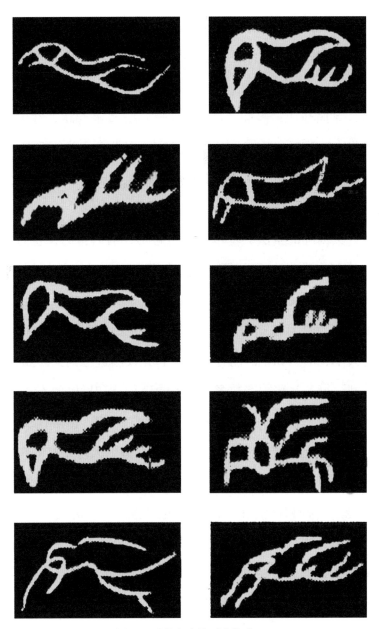

图二 甲骨文中的"鸟"字

足。所以，甲骨文的字体结构虽以端正为基础，却不拘于端正，在字的结构上常常显示出灵活性、生动性和多样性。其形体态势的长短大小、斜正疏密，因势而行，不拘一格，又以一个重心为基础，使其参差错落、穿插迎让，偃仰开合，顾盼呼应，动静起伏，在灵活自由、错综变化中，又显得均衡、对称、稳定。甲骨文的结体重视构形上的稳中有动、欹中有正，既能体现恣意的创作情感，又合理自然，不着雕痕，体现了书家对宇宙法则和造化神功的体认。

甲骨文刻辞的章法，基本形式是直书，有右行的，也有左行的。现在书法创作中自上而下书写、自右而左排列的章法格局和传统款式，便是由甲骨文最先确立的。殷商人立下的这个规矩，至今已延续了三千多年。在章法布白上，甲骨刻辞的又一特点就是它注意根据材料的大小、形状和卜辞内容多少及卜兆纹路进行铺张。如有的多条卜辞并列，每条卜辞因字数多少的不同，行首和行尾便不齐平。有些方形字群的多条卜辞，往往排叠成"塔形"结构，错落有致，相当美观。有的整版文辞密密麻麻，犹如繁星密布于天穹；有的布置稀疏，字与字之间距离很大，上中部留出大片空白，仿佛十五的夜晚，月明星稀，给人一种旷达恬静、神清气爽的感觉。有的文字从上直落而下，下部留有很大空间，给人一种飞流直下、一泻千里的感觉。有的则将数条卜辞分成数块字群，以不同的排布方式，分置于不同角落，宛如高明的军师巧布的疑阵，令人莫测虚实。总之，刻辞章法具有浑然天成的效果，渗透着先民们对美的追求。字与字大小相间，错

落有致，各个殊异；行与行参差有序，行文自然，各具姿态。纵横依其势，变化因其形。其虚生相生，率真质朴的艺术效果，极具审美价值，这正是甲骨文章法的实质和精华。

因为刀刻的缘故，笔画瘦硬劲挺、锋利峭拔的甲骨文占绝大多数，这也自然成为我们欣赏甲骨文之美的主流特质。但是若详加观赏分析，即可发现随着商王、贞人的递更，书体出现分期分组的变数，形成了不同的流派。正如董作宾先生所说："甲骨文本身，有过二百七十三年的历史，它的书契，有肥、有瘦、有方、有圆，有的劲峭刚健，有顽廉儒立的精神；有的婀娜多姿，有潇洒飘逸的感觉。"（李学勤、冯克坚主编《甲骨文与甲骨文书法》）进而分出了殷墟甲骨不同发展阶段的五种文字书法风格：雄伟、谨饬、颓靡、劲峭与严整。具体来说，第一期即从盘庚到武丁时期，这个时期的字以"韦"和"亘"两位史官（或曰"贞人"）之作为代表，"韦"的大字雄伟壮丽，古拙劲峭，刚劲有力，显得纵横豪放，气势磅礴，类似后世颜真卿的书风。"亘"的小字则秀丽端庄，清瘦精劲，在雍容典雅中透露出灵气。第二期即祖庚、祖甲时期，这个时期字的主要风格是谨饬工整，圆润秀雅，且大小适中，行款整齐，在凝重静穆中透露出飘逸的神韵。第三期即廪辛、康丁时期，其字主要风格是颓靡柔弱，多野逸草率，但也不乏"虽潦倒而多姿"，行气爽朗，烂漫天真的佳作，其可视为甲骨文中的行楷。第四期即武乙、文丁时期，其风格是稚拙劲峭，一扫前代颓靡之风，纤细的笔画中带有十足的刚劲，峭拔

耸立，如钢筋铁骨，"奇巧险峻，气势凌厉"。尤其是文丁时期，开始有复古倾向，故其字瘦劲犀利，潇洒自如，风采动人。第五期即帝乙、帝辛时期。这一时期复古风气炽盛，大字酣畅淋漓，纵横奔放。尤其突出的是小字，结构严密，字距匀整，如同王羲之的小楷，整饬隽秀，精致工稳，一丝不苟。

甲骨文的书写以象形传神表意，以抽象的线条作为对形体模拟的升华，体现了古人对宇宙万物的体认，并通过字的神采和意味反映了自然的内在生命精神。这种意象既是书家感悟自然物态的结果，同时又寄托着书家的情感。正如朱志荣先生所言："甲骨文既与感性自然的神态相契合，又与主体的心灵情状相契合。既妙同自然，作为自然生趣的象征，又表现自我，在线条律动中包含着主体的意味、情趣和精神风貌。"（朱志荣《商代审美意识研究》）

甲骨文笔墨书法

甲骨文本身是迄今为止所发现的最古老的成熟文字，但甲骨文笔墨书法艺术，比起金文、小篆、隶、行、草、楷各种书体的书法来，它又是最年轻的一种门类。它以20世纪20年代罗振玉编辑《集殷墟文字楹帖》为开端，开始仅限于兼擅书法的文字学家，后来逐渐扩大到书法篆刻家队伍。由于甲骨文被发现于小篆和金文大盛的清代末期，书写甲骨文者又多是研究这方面的学者和篆书专家，写甲骨文多借鉴小篆和金文写法。而且正是具备了小篆和金文的坚实基础和深

厚功力，才能下笔落实，提笔、运笔稳健，线条才有力感、质感和美感。正如沙曼翁先生所言："学习甲骨文字，一定要多看原拓片（即甲骨龟板的实物拓本），同时也要学习金文和小篆，这对了解甲骨文字的用笔极有好处。"（朱彦民《甲骨文书法探微》）如王襄、商承祚、容庚、陈恒安、潘天寿、陆维钊、柳诒徵、游寿等多以裹锋绞转的金文笔法，写得凝重古雅。罗振玉、丁辅之、丁佛言、邓散木、徐无闻等学者书家，其甲骨文书法虽然由于各自用笔轻重疾徐和线条粗细曲直的不同，而呈现出清劲、隽秀、典雅、浑穆、庄重等不同风貌，但都是掺以小篆笔法。一些谨严学者如董作宾、叶玉森、潘主兰则在笔法上模仿刀契之痕。由于他们学养丰富，功力深厚，所书甲骨亦自成一格，具有简约、清劲、挺秀之美。但后世初学者多过分追求中间粗两头尖的刀刻效果，而坠入图案描摹的"柳叶""枣核"状恶俗中。而一些甲骨文书法家，既充分发挥毛笔书写性能，又追求甲骨文契刻神韵而非描摹刀刻形迹。这种风格以简经纶、沙曼翁、杨鲁安、刘顺等先生为代表。另外，还有一些以画家大写意夸张笔法书写的甲骨文，绞锋散毫齐上，涨墨枯笔并举，酣畅淋漓，节奏强烈，视觉冲击力强，虽亦独具风采，别有异趣，然有违甲骨神韵，难入甲骨书法正脉主流。沙曼翁先生也有相关论述："书写甲骨文要注意用笔直率，不要顿、挫，线条要求清挺、劲道和秀润，千万不能粗野、狂放。"（朱彦民《甲骨文书法探微》）

限于篇幅，我们从书法艺术角度，选取几位不同风貌的代表书家及作品，简略地予以介绍。

　　罗振玉（1866—1940），浙江上虞（今绍兴市上虞区）人。罗振玉不仅是位居"甲骨四堂"之首的甲骨学史上最伟大的学者，也是当时著名的金石收藏家、书法家。由他编撰的甲骨文集联对甲骨文书法艺术产生了极大的推动作用，对甲骨文书法的开拓传播之功，当居第一。其心存"传古"，严守中国传统道德准则和美学核心——"中庸"，体现在书法艺术上，即要求如诗教所云，须"温柔敦厚""中和为美"。他以体势开阔宏伟、结构谨严的一期卜辞为宗，掺以中锋小篆用笔之法，秀美而不失遒劲，华雅而不失朴质，从而形成了峭拔遒劲、典雅庄重、温润含蓄、敦厚秀美的艺术风格。也有人认为罗氏把甲骨文写得大小一样、排列整齐，未见疏密错综之致，只能算是以甲骨文字形写成的篆书，或谓小篆式的甲骨文。

　　丁佛言（1878—1930），山东黄县（今龙口市）人。丁佛言不仅能写甲骨文、金文、小篆、秦权量诏版文、陶文、汉镜铭文、泉货文等风格各异的篆书，也能写隶书、楷书、章草、行草书等书体。他注重甲骨拓片的临摹传写，尽力保持甲骨文字舒展修长、刀笔拗峭的特点，同时又不拘于甲骨文的刀笔特征，能够注入自己对笔墨甲骨文书法的理解与随字赋形的运笔意趣。他以甲骨文契刻的书风为基调，用笔转折方刚，斩钉截铁，毫芒雄健，法体疏放，章法安排参差错落，颇能反映甲骨文字契刻挺拔奇崛、深厚雄强的风韵。

董作宾（1895—1963），河南南阳人。"甲骨文四堂"之一。董作宾由于研究的需要，曾对甲骨文字形作了大量的摹写工作，他对殷墟甲骨文字的艺术美有较高的体认、评价和创作实践，于甲骨文书法艺术大有贡献。他的甲骨文书法多取象于第一期卜辞的风格，并集卜辞中朱书墨书的丰厚风格于一体。其书法落笔粗、收笔细，笔致秀朗，温润丰满，骨肉停匀。字体整肃峻峭，形态变化自然，婀娜多姿，潇洒飘逸。瑜中微瑕是略显用笔软、笔力弱，线势不盛。

简经纶（1888—1950），祖籍广东番禺。他的甲骨文书法作品取法于甲骨文第一期、第五期文字风格，既有端庄典雅、疏朗奇肆的神态，又不乏纵逸多姿、隽秀爽利的气质。其结体宽绰自如，空阔疏落，中宫放开，但又不过分伸展，有收有度。文字点画皆方中寓圆，方圆相参，笔法简洁，线条匀净，较好地展现了甲骨文本身的契刻风骨与笔墨意趣。从整体上欣赏，其甲骨文书法写得孤高峻洁，开合有节，既疏朗博大、风度娴雅，又清劲有神、气息高古。

潘主兰（1909—2001），祖籍福建长乐，生于福州。他毕生致力于甲骨文字的研究，又具有深厚的文学功底，能用有限的甲骨文字书写长篇诗文，实属罕见。潘主兰创作了大量"原汁原味"的甲骨文书法作品，把甲骨文形体特征和盘托出，善于将刀刻瘦硬锋利的风格以长锋羊毫呈现于纸上，再现了殷商文字的原始性、神秘性、奇妙性。若苛刻要求，其笔法或许略嫌单调，用字时有不规范。但最为人称赞的是他在章法布局方面有许多新的创意，布白呈均衡式但能自由构

筑，字距参差有别，行距疏宕有余韵，情驰神纵而任其往来，意出尘外，奇生笔端，古树新花，叹为观止。

沙曼翁（1916—2011），满族人，生于江苏镇江。他的甲骨文用笔如刀，尤其在用墨方面有重大突破，其中破墨、宿墨和水的运用，增强了线条的墨色变化，层次多变，苍润华滋，避免了由于线条纤细所带来的单字结构上布白的单调。其作品质朴中充满了睿智和灵气，精巧中蕴涵着丰厚和雅致，深具甲骨文神韵。

刘顺（1950—1998），河南安阳人。刘顺生长在殷墟甲骨文的故乡安阳，所见甲骨实物甚多，深得个中三昧。其书写内容多自撰诗联，甲骨文书法空灵简古、爽朗隽逸，形成了自己挺劲而又蕴藉的甲骨书风。他擅用行书笔法，用笔快捷洗练，线条似乎没有表面上的挺直和刚劲，全以"柔毫"为之，但却是外露柔闲，中含挺劲，既体现出甲骨文的"刀笔"特色，又有毛笔书写的笔情墨趣。结体巧妙地将甲骨文的结构部件进行恰如其分地移位、变形、夸张，甚至适当地采用了装饰性手段，使甲骨文的造型挺拔而又生动、活泼、秀美，通篇透露着举重若轻的潇洒浪漫，掩饰不住的空灵飘逸，在全国书法界独树一帜。

贰

毛公鼎铭文：悠缅古意，摄人心魄

西周金文

赵熊 / 文

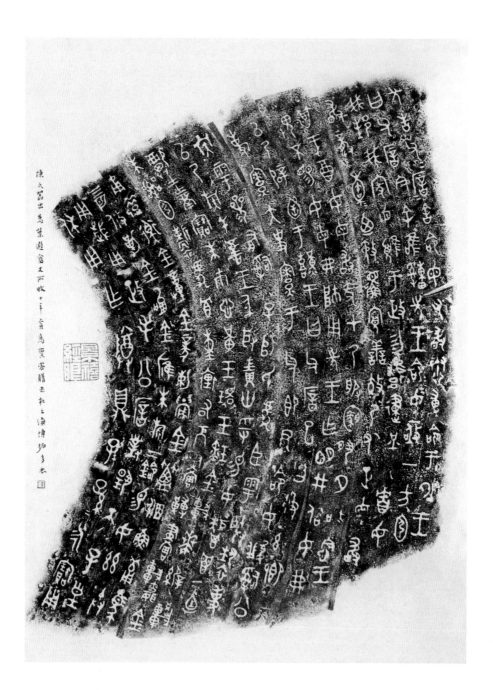

陳氏昌出為葉遐菴丈所收十年前為賈蕃腊去秋上海博物多本陳

毛公鼎铭文（墨拓本）

毛公鼎通高 53.8 厘米，西周宣王初年造，现藏于台北故宫博物院

王若曰：「父歆，丕显文武，皇天引厌厥德，

毛公鼎铭文（墨拓本，局部）

32

配我有周，膺受大命，率怀不廷方，亡不

正襄义厥辟，劳勤大命，肆皇天亡斁，临

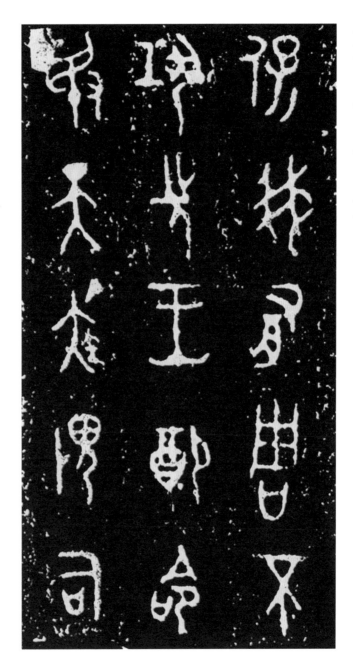

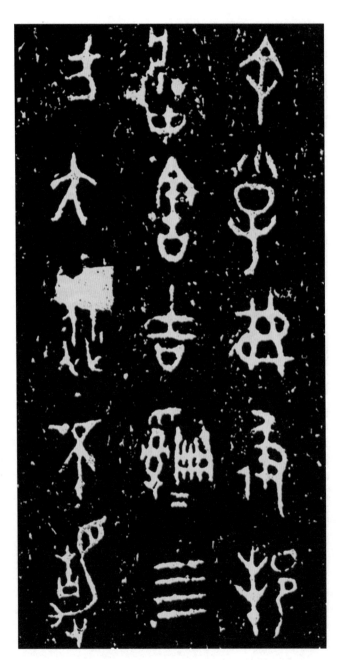

余小子弗彶，邦将曷吉？迹迹四方，大纵不靖。

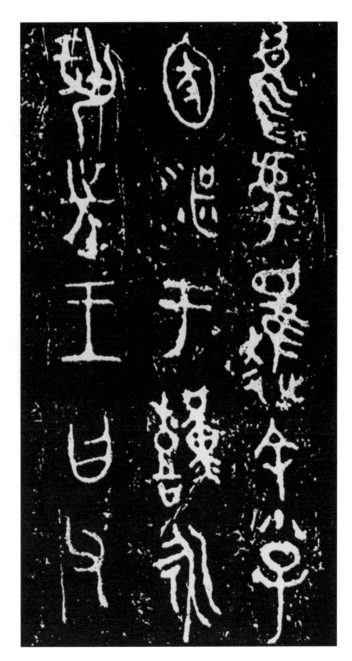

呜呼！懼余小子圂沉于艱，永巩先王。』王曰：『父

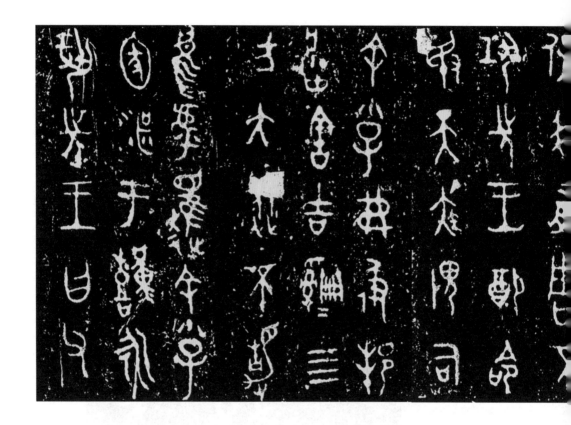

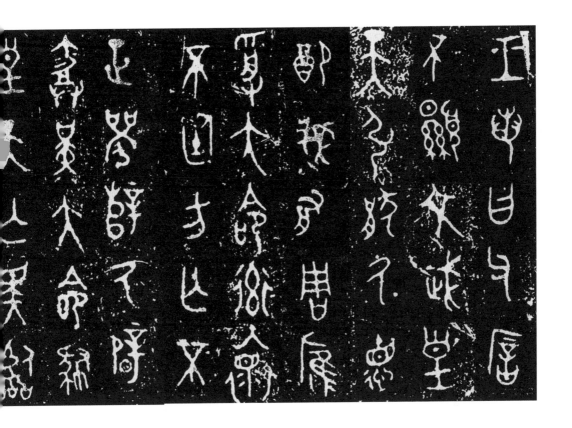

毛公鼎铭文（墨拓本，局部）

就目前我们所掌握的考古资料来看，中国的汉字在甲骨文之前形态尚欠明晰，自甲骨文以下，汉字及汉字书法的演进则呈现出一道清晰而稳定、深刻而宏远的轨迹。在由殷商而西周的历史过程中，殷商不仅以甲骨文著称，还以钟鼎铸铭的形式，开启了汉字及汉字书法的金文时代。周代传世约八百年，其鼎盛时期为史称西周的三百年间，这也是金文最为辉煌的时代。仅吴镇烽编著的《陕西金文汇编》一书，已收录陕西出土的商周青铜器铭文拓本一千零三十七器，其中除少量商晚期及春秋战国时期器铭，绝大多数为西周青铜器铭文。如前所说，青铜器铭文并非以传播文字或者表现书法为目的，但在客观上却不可或缺地成为汉字及汉字书法的传承媒介。在数量浩大的青铜器铭文中，毛公鼎铭文无疑是最为重要的金文遗存之一。

　　毛公鼎，旧称毛公音鼎。至 20 世纪 40 年代，商承祚、唐兰诸家仍以"毛公音鼎"称之，后通称为"毛公鼎"至今。毛公鼎，清道光

年间出土于陕西岐山县，通高 53.8 厘米，重 34.7 千克（图一）。铭文铸于鼎腹内（图二），计 32 行 497 字（台北故宫博物院统计为 500 字）。毛公鼎初出土时不为人识，并有古董客伪造之说，后经多家考订为西周器物，身价顿增，更为收藏界、考古界所重，且与大盂鼎、散氏盘、虢季子白盘并誉为"晚清四大国宝"。

关于毛公鼎的成器年代，1936 年于省吾先生在其拓本题识中说："郭君沫若以为宣王时器，吴君子馨以为成王时器，吾意均不谓然"，并论证为"西周中叶时器"。唐兰先生则认为"决不在昭、穆之前也"。其后，随着研究的深入及与相关资料的比对考证，毛公鼎被确认为西周宣王初年所造。

旧时一旦有古物出土，起初多辗转于贩子和古董客之间，其后渐次进入收藏的高端。毛公鼎发现及出土之初的情景已经不可详考，如果传说出土于 1843 年属实，则在不到十年后，毛公鼎的命运历程便清晰起来。1937 年，容庚先生在题识中详论了毛公鼎后来的流藏过程："咸丰二年（1852）估人苏亿年载以入都，时潍县陈介祺供职词垣，以重资购藏，秘不示人。宣统年间归于端方宝华庵……"后来递藏于叶恭绰、陈永仁，抗日战争时期险被日本军方所掠夺。抗战胜利后由陈氏捐献予公，先藏于中央博物院，后转移至台湾，今藏于台北故宫博物院。

毛公鼎的出土无疑是中国青铜文化发现史中的一个重要事件，容庚先生认为："自宋以来，彝器之出土者以千数，然其文字之多，文

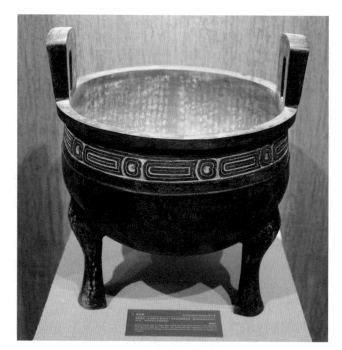

图一　毛公鼎

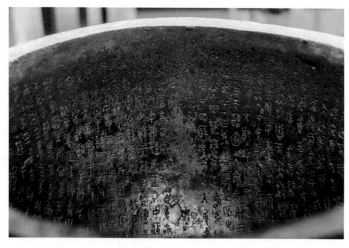

图二　毛公鼎内壁铭文

辞之雅，当必以此为巨擘焉。"除了"文字之多，文辞之雅"外，毛公鼎在记史和书法方面更有着"巨擘"的意义。

毛公鼎最为人乐道的无疑是长篇铭文，铭文的长短直接关系到器物的史料价值。同时，长篇铭文也可以从另一方面说明器物的重要性，是为文物价值。再者，铭文越长，文字重复的概率越小，这为古文字的研究及书法学习提供了极大的便利，是为文字学及书法价值。青铜器（甚或其他文物）有无铭文，以及铭文的多寡，一直是考古界、收藏界的重要关注点之一。即便在今天坊间的文物交流中，除了器物本身的基本价值外，铭文一般是以字数为单位计价增值的。这也就不难理解当年陈介琪为何须以"重资购藏"毛公鼎。以"晚清四大国宝"为例，虢季子白盘铭文 108 字，大盂鼎 291 字，散氏盘 357 字，均少于毛公鼎铭文。1949 年后，陕西屡有西周青铜重器出土，其如 42 年速鼎 282 字、43 年速鼎 316 字、速盘 372 字、史墙盘 284 字等，皆不及毛公鼎铭文之长。所以毛公鼎迄今仍享有"最长铭文青铜器"的称号。

西周青铜器铭文涉及内容甚广，包括册封、赏赐、交易、记功、诉讼、祈福等，由此构成一幅西周时期政治、经济、军事、法律、民俗的社会生活画卷。毛公鼎记述"周宣王即位之初，亟思振兴朝政，乃请叔父毛公为其治理国家内外的大小政务，并饬勤公无私，又令毛公族人担任禁卫军保护王室，最后颁赠厚赐。毛公因而铸鼎传示子孙永宝"（游国庆《二十件非看不可的故宫金文》）。故专家评其抵得上一篇《尚书》。

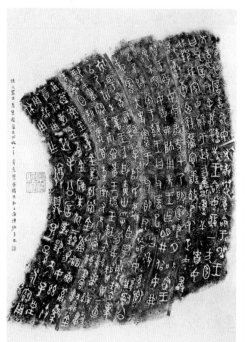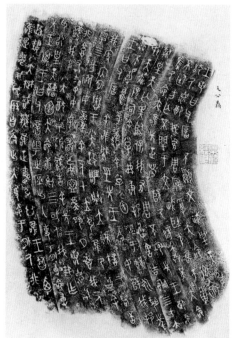

图三 毛公鼎铭文（墨拓本）

毛公鼎的发现与出土对研究汉字书法的发展有着重大意义，虽然最初藏家"秘不示人"，但随着铭文以拓片的形式逐渐流播开来，使世人得见其书法魅力。对于毛公鼎铭文书法的评价历有所见，一般以雍穆、浑朴、雅丽概括之，堪称西周金文书法成熟时期的代表作。

毛公鼎铭文铸于内壁，因其篇幅长，铭文上方已接近沿口，左右两侧也延及腹壁，仅从正前方观赏实物，已然令人震撼。其庄重、雍穆的气度，鼎的质量、铜的锈色，以及由此营造出的悠缅古意，无不

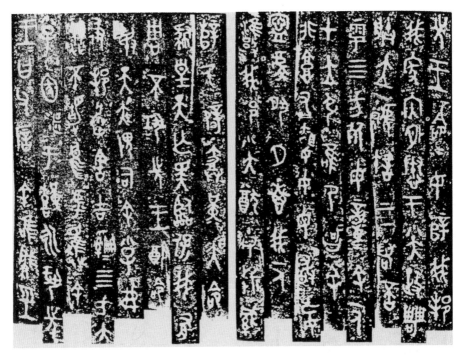

图四　毛公鼎铭文（墨拓本，册页）

摄人心魄，使我们对这篇吉金铭文肃然起敬。

　　毛公鼎铭文在传拓过程中为求其方便，一般依中线分作左右两块，又因为鼎腹呈半球形，使得拓片呈现为相背的斜弧状（图三）。如此，文字似以辐射状分布，愈加增添了一种神秘的动感。后世为了把玩、临习方便，将整拓剪贴装订为册页形式，改圆弧为竖直，原本的气息荡然无存（图四）。

　　毛公鼎内壁铭文间隐约可见纵横界格隆起（图五），由此可证当

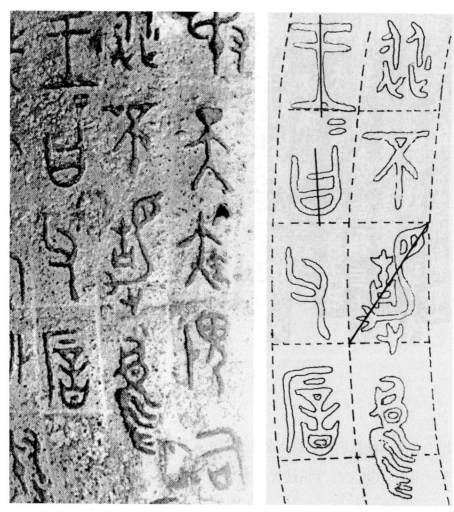

图五　毛公鼎内壁铭文（实物图）　　　　图六　毛公鼎内壁铭文章法

初布排、书写铭文时，有着明晰的秩序追求，这也和大多西周青铜铭文的章法追求是一致的。然而，我们对毛公鼎铭文章法的感观却并不

似界格那样相对整齐划一。试选取铭文中相邻两行八字进行分析，即可见其问题所在（图六，虚线为界格）。如图所示，在纵行上，铭文大致沿中轴线排布而下，但在横向上却因为字形的变化，对界格时有突破，其中"王"字的重字符及"静"字都跨界占地，而"乌（呜）"字几乎占用了两格的位置。如以单个界格为规范，八字中仅"从"字占据中央、"又""音"二字重心向下、"不"字重心偏右、"王""曰"二字重心倾斜、"斜""静"二字则成对角疏密结构。诸多差异使得通篇铭文在整体追求整饬的前提下，形成丰富的动态变化，并由此奠定了毛公鼎铭文的章法样式。

从整体上看，毛公鼎铭文的文字章法仍是以匀停绵密为主，其中特别表现出如后世正书结构所强调的布白均匀，无论字形繁简，皆能匀停布排（图七）。在这种主体构字形式之外，铭文中诸多字形则以不同的方式表现出种种动态变化。其一如字形大小的变化（图八），大小之间甚至达到数倍比例；其二如字形重心的变化（图九），这些字形或左欹或右斜，或侧重于一隅，呈现出舞蹈般的摇曳姿态；其三如字形的外观变化（图十），有些字上小下大，有些则上大下小，在看似不稳定的结构形式中寻求新的平衡。在左右结构的字形中，铭文往往以错动高低的方式形成动态变化（图十一）。虽然这些富有动态变化的字形在铭文中不占有绝对比例，但它们足以调剂毛公鼎铭文的通篇气氛，并因此形成在秩序中有错落、有变化的章法形式。

需要强调的是，铭文中的这些字形变化，基本上是循着原有的

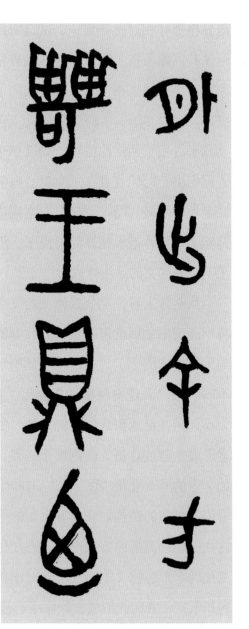

图七　毛公鼎铭文的文字结构布白均匀　　　图八　毛公鼎铭文字形大小的变化

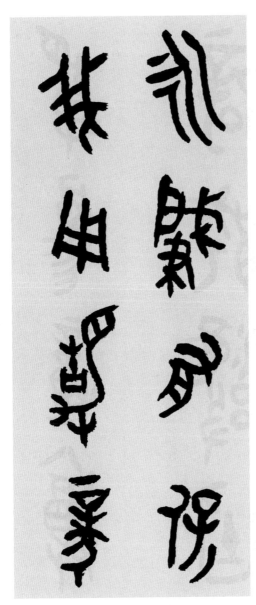

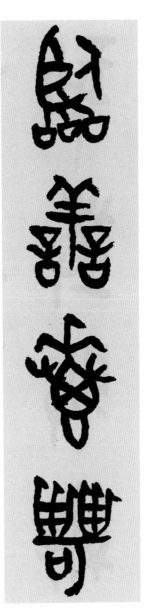

图九　毛公鼎铭文字形重心的变化　　　图十　毛公鼎铭文
字形外观的变化

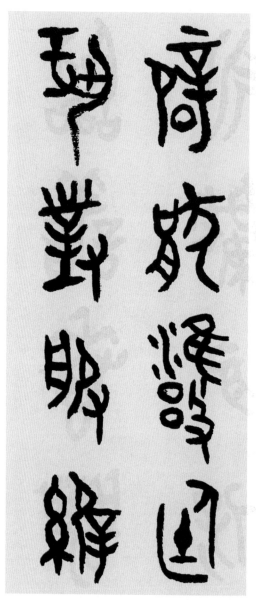

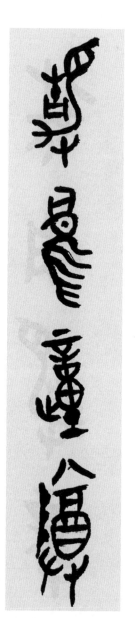

图十一　毛公鼎铭文中左右结构的字
以错动高低的方式形成动态变化

图十二　毛公鼎铭文中
有超长结构变化的字

文辞顺序及纵横章法形式而生成的，看似突兀的字形变化在其固有的位置上自有其存在的合理性，如若改变了原有的结构方式，改变了上下左右字间的搭配关系，这种不同的字形变化必然会对新的章法构成产生负面效应。因此，在临习中先拟依原有章法形式进行，待积累经验、有所认识后，再改变原铭文的纵横顺序学习体会。另外，铭文中个别字有超长的结构变化（图十二），不可以常规视之。

学界将西周历史分为早、中、晚三个时期，而对西周金文书法的研究也大致依此展开。毛公鼎为宣王时器，属西周晚期，这一时期的金文书法已进入成熟阶段，古文字中原有的诸多象形形态渐次退化，多呈现出符号化笔画形态，许多残存的描绘形式转换为书写形式，更彰显书法意味。毛公鼎铭文在笔画符号方面较为明显，虽然在如"天""王""正"等字形中还有早期金文书写的肥笔遗绪（图十三），在如"受""鸣""母""身"等字的结构中仍可见象形形态，却并不妨碍整篇的书写性表现。在笔画形态上，毛公鼎铭文以匀停圆浑为主体，兼以尖中寓圆的方式处理笔画的起止，由于在字法中多用圆弧构形，有些封闭型结构甚至直接以圆圈写成（图十四）。

毛公鼎铭文书法的特征首先表现在高古浑穆的气息，而这种气息的营造又与文字的造型形式及笔画形质相关。一般来说，欣赏某一书迹往往是由整体而及细微，至于动手学习实践则是以点画为始。不过，对于像毛公鼎铭文这类极具古文字书法特征的书迹而言，从宏观上进行体会与把握仍是重要的一环。而这种审美的过程也不会一次性

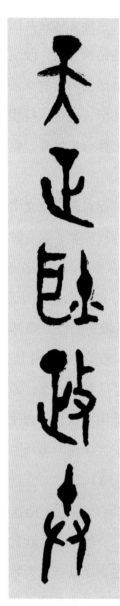

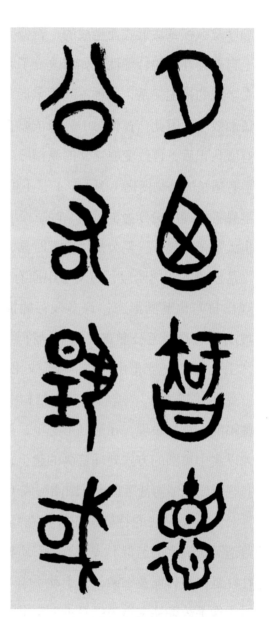

图十三　毛公鼎铭文中
带有早期金文书写特点的字

图十四　毛公鼎铭文中用圆弧构形的字

完成，须在反复的阅读、欣赏、玩味及动手实践中渐次形成，使整篇铭文呈现出高古浑穆的艺术气质。

以往对于毛公鼎铭文书法的评价，在某种程度上是基于和当时所见青铜器铭文书法对比后得出的，仍以"晚清四大国宝"为例，如虢季子白盘的疏朗清丽、散氏盘的散漫率意、大盂鼎浓郁的早期金文风格等，都反衬出毛公鼎铭文书法雍穆浑朴的特点。近当代又有大量铸有长篇铭文的青铜重器出土，如将毛公鼎铭文置于更为丰富的金文场景中进行比较分析，或者可以进一步清晰准确地认识其书法意义。

毛公鼎铸于周宣王元年，宣王在位四十六年，此后又经周幽王十一年，西周遂告终结。周平王继位，迁都洛邑，中国历史进入春秋时期。毛公鼎作为西周晚期的一件青铜重器，其铭文书法在西周三百余年的历史中，无疑有着标志性的意义。

如以毛公鼎为坐标，从纵向上前溯，西周早期有大盂鼎、小盂鼎、利簋、何尊、作册大方鼎等，中期则有五祀卫鼎、九年卫鼎、大克鼎、多友鼎、墙盘等。从横向看，同时期有散氏盘、豂簋、此鼎、伯吉父鼎、善夫山鼎、颂壶等。总览之下，西周金文书法显示出稳定中渐变、演进中反复、趋同中多样等特征。

秦统一文字，创立小篆，前代书体则被称为大篆。大篆所指颇为笼统，但将西周金文为代表的青铜器铭文视为大篆主体，无疑具有共识性。若以商晚期为始，经西周延及春秋后期，在长约八百年的历史中，金文在结构方法及书写章法上有着极高的稳定性。前者如最常见

的祈愿词"子子孙孙永宝用",除了"宝"字内部构造变化较多外,其余各字皆无大变。而以左为首,纵向排布的方法更是一种恒定的章法形式(偶见以右为始者)。并且,纵行中轴线的着意布排,进而构成秩序感,也表现为主流形态。毛公鼎的长篇铭文之所以在大的球形弧面上仍能保持谨严的章法形式,正得益于这种书写方式的稳定传承。从整体上看,金文书法的演进是以书写便捷为要则,着重在笔画的符号化、结构的规范化和章法的秩序化方面展开,而这种演进有着渐变的特征,难见有疾风骤雨或断层式的突变。

演进中反复的现象贯穿于西周金文各个时期,如在晚期铭文中"唯"字已见从口从隹,但仅作"隹"字也颇多见;"其"字下部多加声符,而毛公鼎铭文仍沿用旧形;在笔画的符号化方面,毛公鼎铭文对于肥笔的应用(如前列举"天、王、正、午"诸字),以及象形形态的表现(如前列举"鸣、母、身"诸字)等,反不及前代一些器铭表现得那么强烈。如将毛公鼎铭文置于前后诸多铭文书法中,或似有一种复古的意味。这种演进中的反复,无论是构字、笔法及章法,在西周各期铭文中皆有表现。再如庄重、散漫、秀挺、粗犷等风格形式,也同样在各期铭文中交替出现。

从书法艺术的角度来看,西周金文所具有的多样性并不逊色于后世诸体。这种多样性不仅存在于因时空转移形成的变化中,更存在于同时期的铭文样式中。如同属于西周晚期的毛公鼎雍穆浑朴,散氏盘率意散漫,颂壶清朗劲健。即便在多器同铭的情况下,依然有着多样

化的表现。如西周中期的小克鼎共七器，其中甲鼎类似毛公鼎，庚鼎散漫如散氏盘，丙、丁两鼎则采用了界格形式。又如周宣王时的杜伯盨共七器，其铭文风格也不尽相同。西周晚期是金文书法广泛应用、高度成熟阶段，在整体趋同的前提下，风格的多样性也更为明显，毛公鼎作为典型之一，将其坐标于其中，既可彰显其书法特征与魅力，也能更为深入地认识其书法意义。

对以翻模铸造为媒质的金文书法来说，其书风的形成有可控与不可控两方面的因素。可控的如字的结构形态、笔画形态、书写者的个人风格取向等；不可控的因素则存在于制模铸造及成品处理的全过程中。特别像铜质的优劣，沙眼与气孔的多少等，都直接影响了铭文最终的视觉效果。加之青铜器久埋于地下，因存置环境与条件不同，其表面锈蚀程度差异甚大，这些都会对原本的铭文面目造成遮蔽或损蚀，甚或改变。在青铜器出土之后，除锈与保护方法同样也存在着一定的影响。就铜质而言，毛公鼎的铸铭表面可见明显的沙眼气孔（有些也可能是锈蚀造成的），而散氏盘的铸铭表面要更好一些。陈列于台北故宫博物院的另一件周宣王三年颂壶则光洁如新，铭文的视觉效果自不可与他铭相提并论。这些因素都会给我们的欣赏与学习带来不同的影响。

两千八百多年以后，无论我们从哪个角度审视、欣赏毛公鼎及其铭文，它都不失为一件伟大的历史遗存，并由于迄今我们仍沿用汉字古文字进行着当下的文字书写和艺术创造，这种在人类文明历史上独一无二的文化传承无疑是中华民族最大的骄傲。

叁

散氏盘铭文：
错落灵动，凝练稳健

西周金文

王友谊 / 文

散氏盘铭文（墨拓本）

散氏盘高 20.6 厘米，腹深 9.8 厘米，盘口直径 54.6 厘米，周厉王时期造，现藏于台北故宫博物院

59

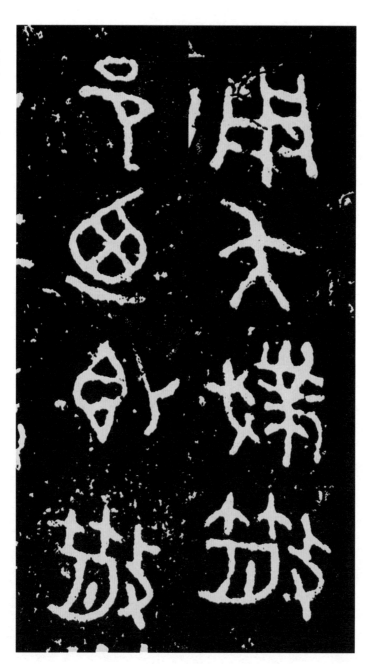

用矢践散邑，乃即散

散氏盘铭文（墨拓本，局部）

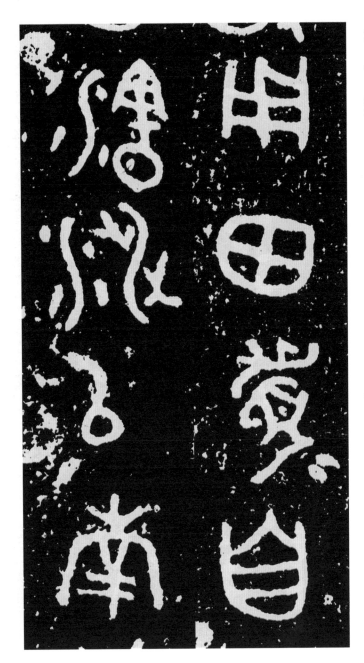

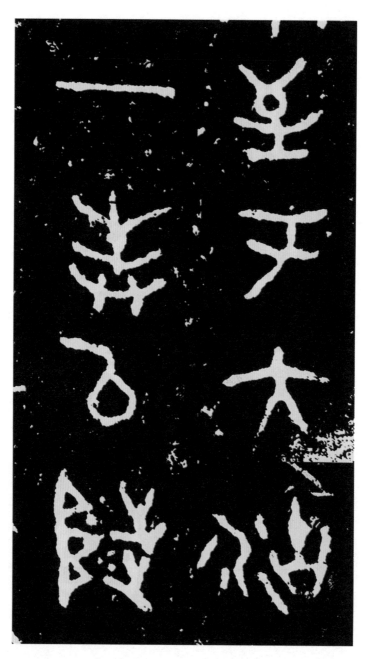

至于大沽，一奉（封）；以陟，

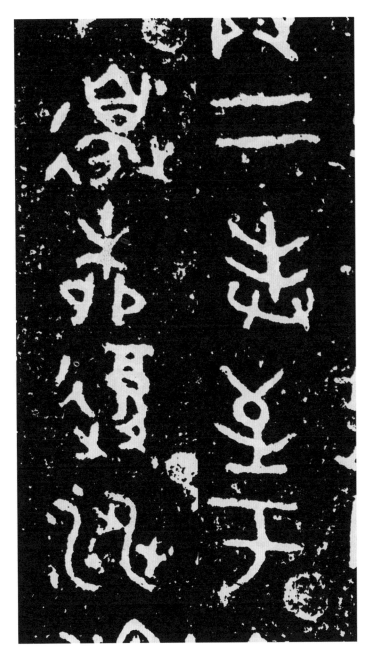

二奉（封）；至于边柳；复涉

63

濿，陟雨，戲邊淇；以西，

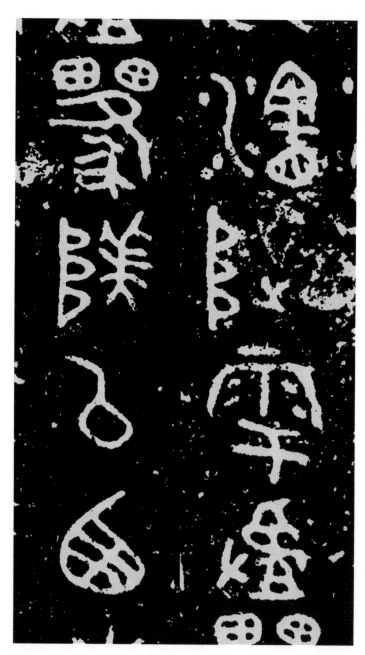

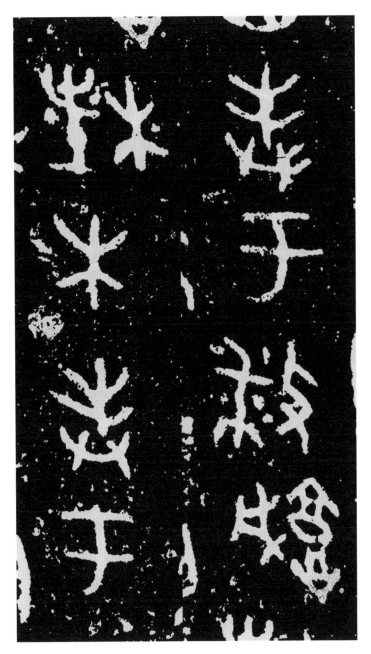

奉（封）于敝城楮木；奉（封）于

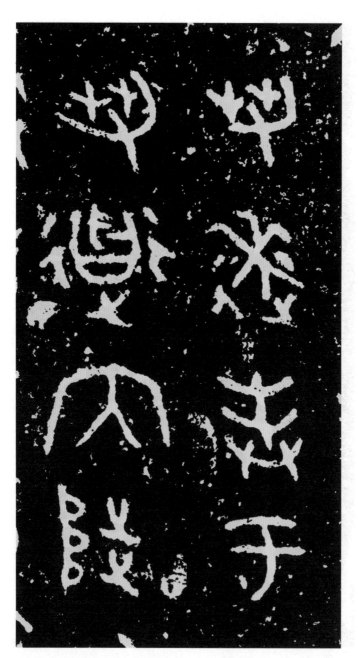

皀迷；奉（封）于皀道；内，陟

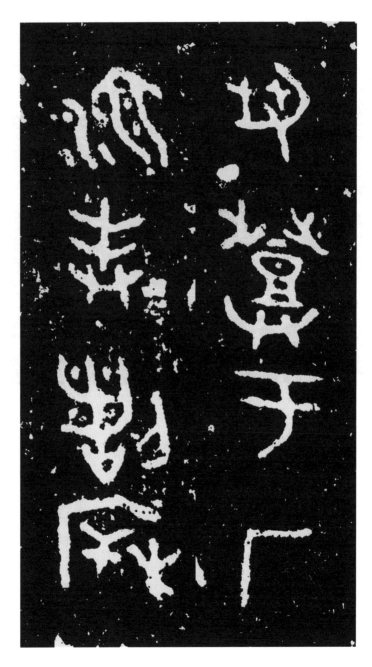

散氏盘铭文（墨拓本，局部）

散氏盘清代乾隆年间出土于陕西凤翔，其后辗转于民间藏家之手，嘉庆时期被进献入宫，成为大内珍藏，与毛公鼎、大盂鼎及虢季子白盘一起，并称为"晚清四大国宝"。清末八国联军火烧圆明园时，曾一度传说散氏盘已被烧毁，幸而在1924年，散氏盘于故宫被重新寻出，证实之前仅为误传。"九一八事变"后，随文物南迁，再后转运至台湾，现藏于台北故宫博物院。散氏盘为高圈足附折耳圆形浅盘，高20.6厘米，腹深9.8厘米，盘口直径54.6厘米，底足直径41.4厘米，重21.3千克，有对称的两耳。器物外腹部表面装饰有夔纹与兽面纹，盘面上铸有铭文19列，计357字。对散氏盘上所铸铭文的考释著录工作，从清代起便有不少文人学者在着手进行，他们对铭文内容进行释读与考据，并给出过许多不同的命名，如矢人盘、西宫盘、散盘等，这些名称多是取自铭文中出现的文字。现在通行的"散氏盘"一名最早由清嘉庆年间金石学家阮元提出。经考释，散氏盘铭文记录的是矢人与散氏之间发生过的一次土地纷争：矢人侵占散氏田地不成，最终双方议和，并在周天

子的使者见证下签订了契约，内容是双方的土地赔付约定。这被认为是中国目前发现最早的土地契约，有着重要的史料参考价值。铭文中出现的散国，其地理位置正是在散氏盘的出土地——今陕西凤翔一带，矢人领地则与之相邻。王国维先生曾根据文中出现的历史地名与国名做出考据，推定散氏盘为周厉王时期所铸器物，之后学界普遍采用这种说法，但也有持异议者认为散氏盘应是铸造于周宣王时期。本文取学界普遍观点，仍将散氏盘视作周厉王时器物。

关于两周金文书法的分期一直存在不同的意见，有依据青铜器断代来进行分期的，也有按照文字发展阶段来进行分期的，但不管是哪种分期方式，以周厉王与周宣王的时代处于金文发展过程中从稚拙走向成熟规范的阶段来分期，应当是没有问题的。此时的金文无论是单字的字形结构还是整体的章法布局都有着规整稳定与程式化的倾向，显示出篆体成熟的气象。比如著名的毛公鼎与虢季子白盘，两者虽然各有特色，但都有着严谨对称的结体与整齐规则的布局，显示出了高度成熟的艺术风格与冷静理性的审美取向，呈现出和谐典雅的风貌。然而散氏盘却有些不同。首先，散氏盘上铸刻文字的中轴并没有刻意对齐，行与行、字与字之间的间距并不固定，同时单字本身在结构上也不对称。第一眼看上去，散氏盘铭文并不给人以鲜明的规整之感，而是显得错落灵动且富于变化，与规矩的籀篆很不同，仿佛已有草书自由流畅的书写韵味，也因此被认为是开"草篆"之端。

根据考古成果可知，散氏盘所处的时代已经有了毛笔的雏形，结

合出土发现的带有墨迹的甲骨残片可以推知，铸造上去的文字最初应当是先有着书写出的底本，而后经由复杂的工艺铸造到器物之上。散氏盘是以块范法铸造的器物，这一铸造技法是商周铸造青铜器时最早采用也是最为常用的技法之一。周厉王时期，这种复杂的铸造工艺已经非常成熟，能够在极大程度上保持文字原本的面貌而不失其趣味。散氏盘铭文在行笔上多用圆笔与钝笔，在圆润中含有顿挫，质朴而又圆厚，金石味十足。在结体方面，散氏盘铭文显得相当自由率性，不同于传统意义上篆体的工整规范，不拘泥于平衡对称的表达，单个字体笔画之间的组合方式稳定中有变化，或左倾或右倾，穿插交错，长短不拘。在散氏盘铭文的三百余字中，有一些单字是重复出现的，如"田""封""于""一""王""宫"（图一）等，有的甚至在同一行中就有重复出现，按理这种笔画较少的字在反复出现时，很容易因相似而给人以单调呆板的感觉，然而，散氏盘的作者在处理这些字时却能使之在每次出现时都有轻微的变化，既自成一体又富有生趣，为整体带来了一种活泼跃动的趣味。除此之外，散氏盘铭文还有一项区别于其他作品的特征，那就是它的结体呈现出西周金文中少有的横向蝶扁风格。当然，这种横向的倾向是相对于同时期的篆文而言，像同期的毛公鼎与虢季子白盘等，与后世出现的隶书等并不是一个概念，有学者认为这一横扁的倾向对于之后出现的隶变存在着一定程度上的影响，或可为研究书体演变提供参考。不同于隶书整体的扁横，在散氏盘铭文中，这种横扁的倾向来自字体的重心偏下。一般来说，重心偏上的事物普遍会给人向上提

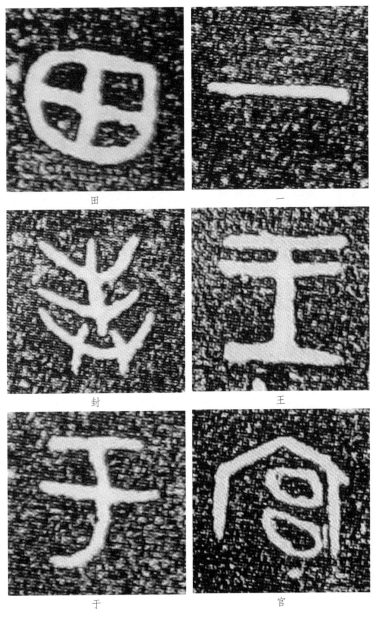

田

一

封

王

于

宫

图一　散氏盘铭文中重复出现的单字

升的感觉，带来纵向提高、横向收缩的视觉感受，显得瘦长清雅；重心向下时，重心的下坠会让人觉得纵向压缩，而向横向延展，显得凝重敦厚。散氏盘铭文的结体虽然多是重心偏下，但也穿插了一些重心偏上的字，其上扬感与整体的下坠形成了对比，这种对比一方面使得下坠愈加明显，更显厚重，同时还让整篇铭文染上了轻快潇洒的色彩。

书法艺术不仅在于单字美观与否，更在于字与字、行与行之间的经营布局。于是，笔画肥瘦、结体疏密、字形排布都成了要考虑的内容，这些考量在无形中给书写加上了制约与规范，但也正是在这种字与字之间的相互制衡构成了书法独特的审美趣味，使之成为一门独立的艺术形式。由此可见，在书法作品中，整体的章法布局是何等重要。而在章法方面，散氏盘也有着不同于同时期作品的显著特点。散氏盘铭文字与字、行与行之间的间距并不固定，或松或紧，但总体上显得相对紧凑。总的来看没有特别明确的直线布局，每一行都多少有偏斜，距离近者几近粘连，距离远者又有着明显的布白，视觉对比明显，张力十足，呈现出一种整体规整但又略带抖动的视觉效果，自然萌生出一种富有节奏的韵律感，显得严肃但又放松。这种欹侧的书势与同时期毛公鼎和虢季子白盘的规整布局有着明显的差异，倒是和后世王献之的书法章法有着相似的意趣。

就散氏盘铭文的整体风格来说，较之同期其他金文带有明显的"拙"意，而少精巧优雅的意味。其变化的用笔看似不成规范，肆意粗放，但又不飘不躁，显得凝练稳健，自带一份厚重。行笔布局不规

则也不对称，有着明显的大小或方向的变化，乍看之下似无章法可言，但又在变化中形成了独特的节奏。通篇观之，字与字仿佛有着自己的生命跃动，但又和谐地结合在一起，洋洋洒洒，潇洒恣肆，称其开"草篆"之端，理由充足。

倘若要对散氏盘与同时期器物风格相异的原因进行探究，那么就有必要对制作散氏盘的时代及其依存的文化背景做一简要探析。艺术作品所呈现的状态与作者个人体验息息相关，其中必然会或多或少带有其所处时代及社会生活的烙印，当时的政治、经济、文化状况都会对其产生影响。而金文本身是铸刻于青铜礼器上的文字，内容又多是对当时历史事件的记载，这就决定了金文在产生伊始就带有浓厚的政治色彩，在制作过程中作者自身的情感要素并不突出，而是会更多地体现出其背后的政治文化要素。

西周时期礼乐文化盛行，整个社会由上而下地建立了一套稳定的秩序，所有的事务在此时都拥有了成系统的框架，需要依照规则严谨行事，这种对谨严秩序的追求可谓是当时的精神文化核心。而青铜器正是这种礼乐文化的集中体现。西周青铜器较之前朝殷商，无论是器形、装饰还是铭文都有着明显的变化：首先器形上更为规整对称、整体线条由狞厉趋于柔和，成套组出现的器物增加，制度性加强；装饰纹样的抽象程度增强，多用线型纹样，之前主流的饕餮等繁杂的兽面被极大地简化；铭文数量明显增加，其作用由标记转为记事。西周青铜器的整体风格不似殷商青铜器那般张扬恣肆，而是显得沉稳凝练。

铭文数量的增加首先带来的问题便是文字的排布，由于是用于重要的礼器之上，文字的结体与布局必然需要符合统治者的审美喜好，也因此西周前期的金文多严谨典雅。然而到了周厉王与周宣王时期，已经是西周晚期，此时的周王朝虽然保有表面的威严，但其内在的统治秩序已经岌岌可危。厉王时种种社会问题的积压最终导致了国人暴动，国内政局动荡，外在还有犬戎的威胁，周天子的威势已大不如前。前面已经提到过，散氏盘的铭文记录了矢人与散氏的土地纷争，相当于双方之间土地交易协定的证明。首先这一文字内容及其出土地点已经说明散氏盘并非周天子所有，同时散氏盘上记录的私下土地转让是与禁止买卖转让土地的井田制相违背的，虽然周天子的使者见证记录了整个事件，但这也不过是表面的天子威仪，在事件的背后，周天子的式微与以礼乐文化为内核的秩序崩坏是显而易见的。

散氏盘的文字背后所呈现的文化面貌是不同于正统周王礼器，有着一定的地方性色彩的，也因此在散氏盘的文字书写上显示出了不同于传统统治者趣味的新鲜气象。这种新鲜的气象是地域独有的地理环境、政治经济与文化民俗等方面混合形成的区域文化心理的体现，在而后的东周乱世中，群雄并起，百家争鸣，这种不同地域导致的地方性书法特色体现得更为明显。从艺术自身发展规律方面来看，某种艺术形式发展到一定程度必然会求新求变，否则就只能逐渐消亡，艺术史上有太多这样的例子，而高度成熟的篆书与散氏盘上所体现出的自由率性的新风貌也在某种程度上预告了之后金文创新变化时期的来临。

肆

中山王礜器铭文：春柳扶风，精劲奇丽

东周金文

陈龙海 / 文

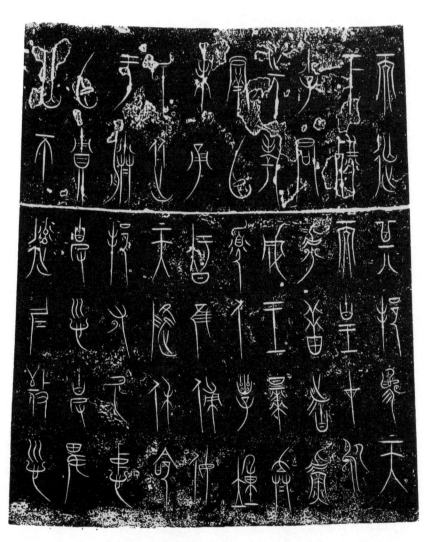

而亡其邦，为天
下戮，而况在于
少君乎？昔者，吾
先考成王，早弃
群臣，寡人幼冲
未通智。唯傅姆
是从。天降休命
于朕邦，有厥忠
臣䁾，克顺克卑，
亡不率仁，敬顺

唯十四年，中山
王作鼎。于铭
曰：呜呼！语不废
哉，寡人闻之：与
其溺于人旆，宁
溺于渊。昔者，郾
君子哙睿弅夫
御，长为人主，闲
于天下之物矣，
犹迷惑于子之

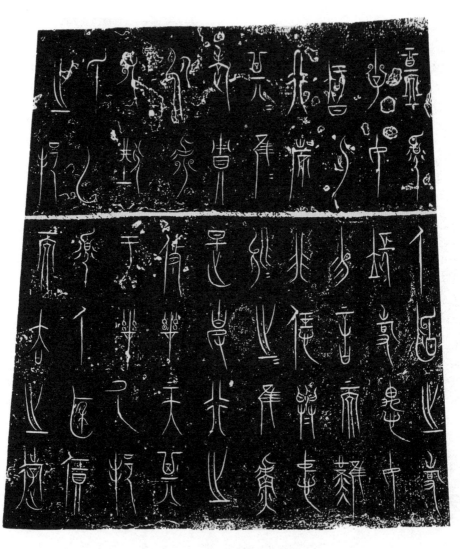

祗。寡人闻之，事
少如长，事愚如
智，此易言而难
行㦲。非信与忠，
其谁能之？惟吾
老耼，是克行之。
呜呼！悠哉！天其
有型，于在厥邦，
是以寡人委任
之邦，而去之游。

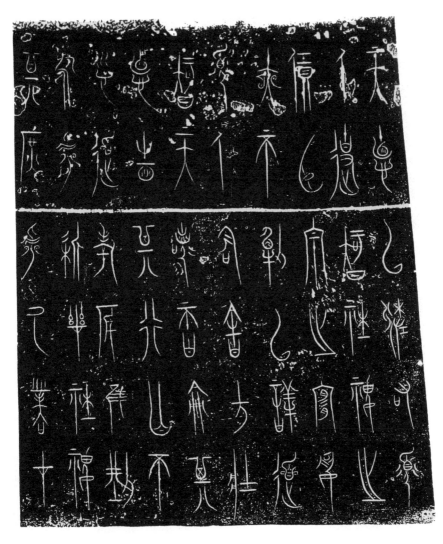

天德，以佐佑寡
人，使知社稷之
任，臣主之宜，夙
夜不懈，以诱导
寡人。今余方壮，
知天若否，论其
德，省其行，亡不
顺道，考度唯型。
呜呼！慎哉！社稷
其庶乎，厥业在

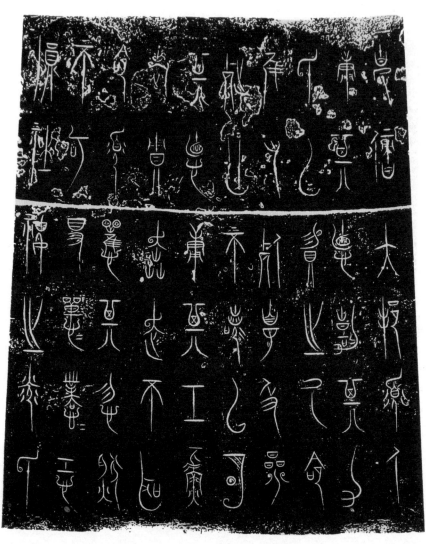

克敌大邦。寡人
庸其德，嘉其力，
是以赐之：厥命
虽有死罪，及三
世无不赦。以明
其德，庸其功。吾
老朖奔走不听
命，寡人惧其忽然
不可得。惮惮慄慄，恐
陨社稷之光。是

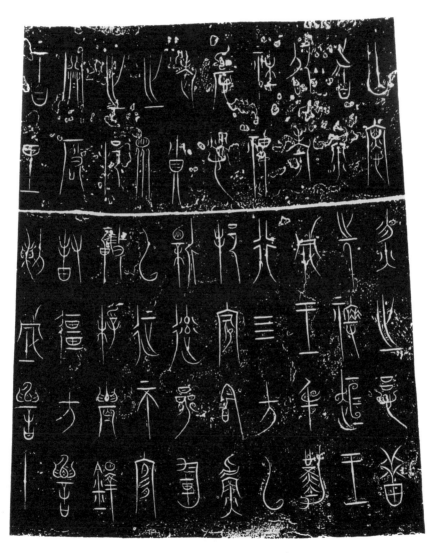

亡（无）懥惕之虑。昔
者，吾先祖桓王，
昭考成王，身勤
社稷，行四方，以
忧劳邦家。今吾
老朒，亲率三军
之众，以征不义
之邦，奋桴振铎，
辟启封疆，方数
百里，列城数十，

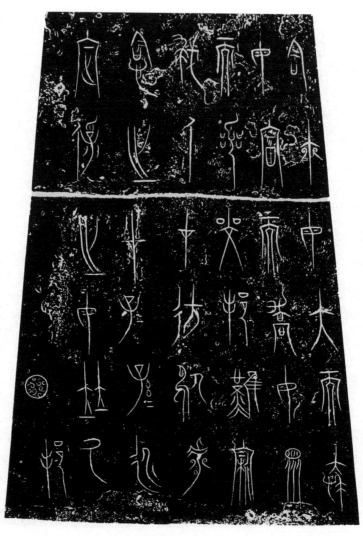

今。尔毋大而肆，
毋富而骄，毋众
而嚣，邻邦难亲，
仇人在旁。呜呼！
念之哉！子子孙孙永
定保之，毋替厥
邦。

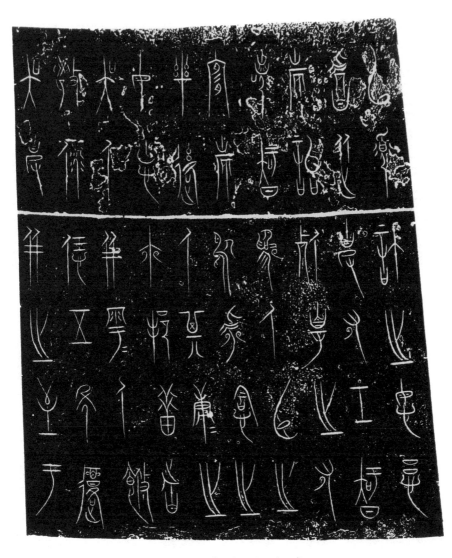

以寡人许之，谋虑
皆从，克有功智
斿，诒死罪之有
赦，知为人臣之有
宜斿。呜呼！念之
哉！后人其庸庸之，
毋忘尔邦。昔者，
吴人并越，越人修
教备信，五年覆
吴，克并之，至于

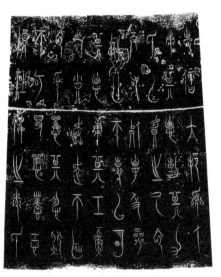
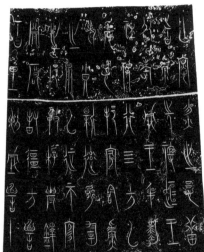
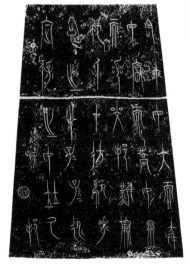
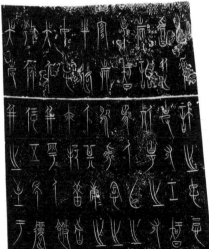

中山王礜器铭文（墨拓本，局部）

迄今为止，战国时期的中山国，留给我们的仍然是一个苍凉而迷离的背影。在《左传》《尚书》《战国策》《史记》等历史文献中也有关于这个蕞尔小国的记载，尤其《战国策》十三策中将中山与战国七雄等相提并论，专列一策，给了它高规格的礼遇。然而，所有的文献记载总字数不过万余，且彼此之间辗转传抄，真正属于原创性的有历史价值的文字其实并不多。一个存在了两百多年的中山国，仅凭这些零星的记录，我们无法将它拼凑成完整的历史镜像。在长达两千两百余年的时空中，中山国似乎注定要湮没于重重历史迷雾之中。

历史的吊诡在于，一次偶然的机缘或一个意外的事件，让一段尘封的历史重见天日，引发人们对某段岁月的浩叹与遐思，就像兵马俑、马王堆等被发现一样。

1977 年，在河北平山县（中山国旧址）发掘了中山王大型陵墓，出土了为数极多、雍容华美的文物，铜器中铭文最多者有三件，一个大鼎、一个方壶（图一）和一个圆壶（图二）。令人意想不到的是，

就是这个不起眼的小国，锻造了一朵绚烂的艺术奇葩，为战国时期的书法史谱写了辉煌的篇章，同时也让我们领略了这个蛮夷之国曾有的文明高度。

毛公鼎是目前我们所能见到的铭文最长的大鼎，字数达 497 个。而中山王𗊋器铭文，自盖至腹共有铭文 77 行，计 469 字；方壶计 450 字；加上圆壶、兆域图（目前所发现的世界上最早的建筑平面图）等上面的铭文，字数为 1573 字。如果再加上车马器、兵器、玉器、杂器上的铭文，总字数竟达 2458 个。就此一项而论，在已发掘的两周王陵中，应无出中山王陵之右者。

大鼎记述了燕王子哙让王位于燕相子之而酿成内乱，中山王𗊋令相邦贾起兵伐燕而夺得土地的史实。又以越王勾践卧薪尝胆，仅用五年就灭吴雪耻的史实，告诫后继之君要以史为鉴，效法先祖"身勤社稷行四方"，"毋大而肆"（不要因国大而放肆）、"毋富而骄"（不要因国富而骄纵）、"毋众而嚣"（不要因军队多而嚣张），子子孙孙一定要保住政权，避免灭亡。文字内容真挚感人，沛然从肺腑中流出，文笔优美，几乎可与先秦诸子之作媲美。方壶铭文内容大略同此。三器系年相同，大约在公元前 310 年，唯圆壶壶腹铭文系王𗊋之子舒蚉所加刻。

中山王𗊋器铭文书法更是独蹈高标，别开生面。其线条舒放优雅，粗细、曲直、方圆、徐疾等变化往往寓于一笔之内，形成独有的节奏韵律，表达着深层生命意识。其笔画看似纤柔，实则精劲无比；

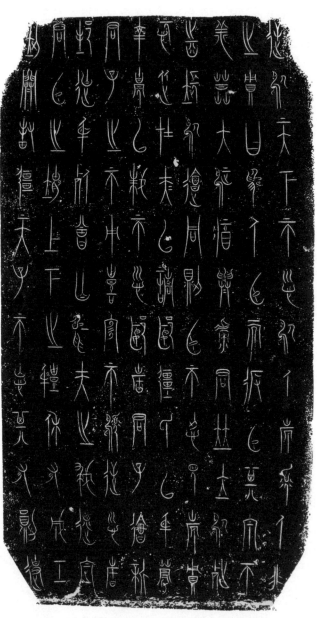

图一　中山王方壶上的铭文（墨拓本，局部）

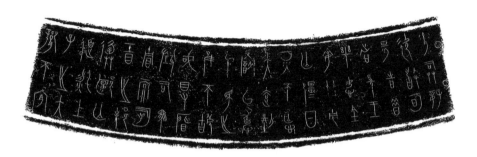

图二　中山王圆壶上的铭文（墨拓本，局部）

其行笔使转自如，流畅灵动，如行云流水。从书法学的视域审视，它有别于一般钟鼎文的粗重浑穆，而是细劲爽利，顺锋起顺锋收，似随心所欲，然终不逾矩，这在金文中似为孤例。从审美角度来看，此铭文将秀美与刚健、沉着与痛快、瘦硬挺拔与飘逸灵动等对立的审美元素成功地统一在一笔之中，一字之内。特别值得一提的是，该铭文具有极强的装饰意味，但与吴越国文字增加鱼、鸟、夔等形象不同的是，它完全依靠线条本身的变化，即通过春云舒卷似的曲线来实现装饰效果，简约而逸韵十足，由此可见书写者技法之高妙纯熟和匠心独运。

中山王𧻙器铭文书法风格既与其他系统的金文殊异，其字形也是自成一体（图三）。具体说来，其一，有相当多的字属于中山王国所独有，如"夕""及""永""光""良""祖""流""劳""信""举""数"等。其二，大量通假字（与"六书"中的假借似不完全相同）和异体字的运用。如"乓"读为"厥"；"靖"读为"请"；"汋"读为

91

"溺";"承"读为"烝";"宅"读为"度";"忐"读为"怒";"彷"读为"旁";"河"读为"宇";"隹"读为"唯",或读为"谁";"绎"读为"哉""兹""慈";"戕"同"诛";"郾"同"燕";"参"同"三";"诈"同"作","宜"作"义","救"同"救","施"为"旆"等等,不一而足。其三,同一个字在诸器或同器中也有不同写法,如"天""不""而"其上或有短横,或无短横。再如"民""亡"(读为"无")、"邦""身""信""易"等都不止一种写法,大同而小异,终于使我们看到了铭文整饬谨严中的些许变化。

铭文结体修长秀美,长宽比约为三比一,上密下疏,仪态万方(图四)。我们极少见到此铭文中的参差错落,而以严格的对称均衡以求整饬,又通过巧妙的迎让穿插来营构一个个和谐纯美的字形,像一个戴着桎梏高蹈的自由之子,其舞姿虽高度程式化,风姿流韵也给我们带来极大的审美愉悦。我们知道,中山国是北方狄族鲜虞部落建立的国家,历经戎狄、鲜虞和中山国三个历史发展阶段,其国土居于燕赵之间,群敌环伺。中山国的存在,让中原诸国寝食难安,皆欲除之而后快。在它存在的两百多年内先后经历了邢侯搏戎、晋侯抗鲜虞、魏灭中山和赵灭中山,在被强邻欺凌的血雨腥风中,中山国也曾一度强盛,拥有地方五百里,战车千乘,但最后都没有逃脱与齐、楚、燕、赵、韩、魏等国一样的历史宿命。或许,中山王𰽘铜器铭文正是在强邻凌辱中艰难求生的中山国生存际遇的感性呈现。

审视其通篇章法,规整精严,字距、行距整饬分明,疏朗舒展,

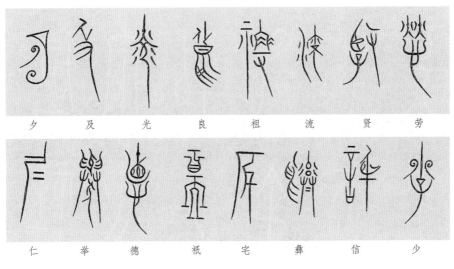

夕　及　光　良　祖　流　贤　劳

仁　举　德　祇　宅　彝　信　少

图三　中山王�囧器铭文中自成一体的字

出于精心设计，却又丝毫不留斧凿之痕。从中可见青铜时代那些世袭工匠们高妙的技艺，他们的名字虽然不可能为我们知晓，但他们与那些无名的书法家一样，都值得我们深施一礼。

圆壶书法与大鼎、方壶稍有差别，主要表现在两个方面：第一，个别字形与大鼎、方壶相比有细微变化，如“隹”“郾”“宁”“其”“者”“明”等大体作了简化处理，去掉了一些装饰性笔画。第二，有些字形体趋于方整。而其他器物，如小鼎、扁壶、盉、铺首、银泡饰、金泡饰、神兽、灯、方案、帐架、钺和各类玉器上的文字则与大鼎、方壶、圆壶书法大异，书法简约稚拙，字形诡谲（一些字难以辨识），随意自在，随物赋形，装饰性笔画已荡然无存，与上述三

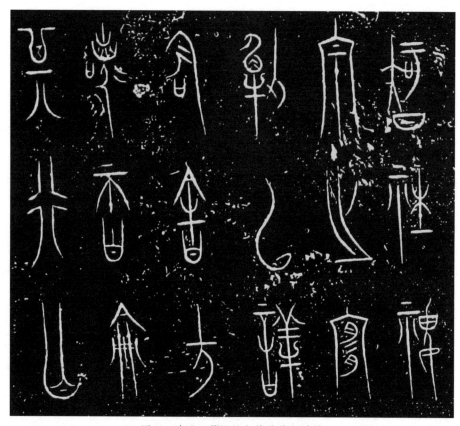

图四　中山王礜器铭文结体修长秀美

器显然不是出自同一人之手，虽少了些严整精致，但多了些古朴生动
与落拓不羁，如一群稚气未脱的孩童，充满了童趣和天真，复具世外
高人之萧散风流，展示了战国时代的艺术侧影。但四段圆壶书法又不
尽相同，从第二段中部开始，重新又走向精致，与大鼎、方壶如出
一辙，直到第三、四段。从中我们可以想见，大约老师觉得学生的书

写还没有达到他的预期效果，只有自己重新操刀，这种现象在甲骨文中，我们也时或见到，一种悠远历史中师徒相授的场景真实地展现在我们面前。

完全可以说，中山王䥽器铭文的线条是一种全新的艺术语言，在两周金文中，它属于戛戛独造，不仅与此期的秦系文字、楚系文字等无相似之处，就是与其邻国燕赵也似无关联，它以一声清响，加入战国时代风云际会、百家争鸣的艺术大合唱之中。

中山王䥽器出土既晚，研究者亦少。举世闻名的中山国青铜器出土，张守中先生亲临发掘工地绘图临摹，历时三年，对中山国 118 件铜器上 2458 个字进行了反复临摹与研究，于 1981 年出版了力作《中山王䥽器文字编》。历史学家、古文字学家李学勤先生盛赞："这部书体例美善，极便读者，深为学术界所欢迎。"古文字学家、书法家陈邦怀先生亦云该书"征集资料之全，摹写文字之精，成书传播之速，为网罗一国文字之第一部字书，信难能而可贵矣"。所以，张守中先生之撰集是学习中山王䥽器铭文书法最好的范本。昔杨守敬谓《石门颂》，力弱者不能学，胆怯者不敢学，中山王䥽器铭文亦然。盖因非有相当扎实的小篆、金文书写技艺者难以为之，否则，画虎不成反类犬。

伍

楚金文：瑰丽烂漫，婉转多姿

春秋战国金文

张天弓 / 文

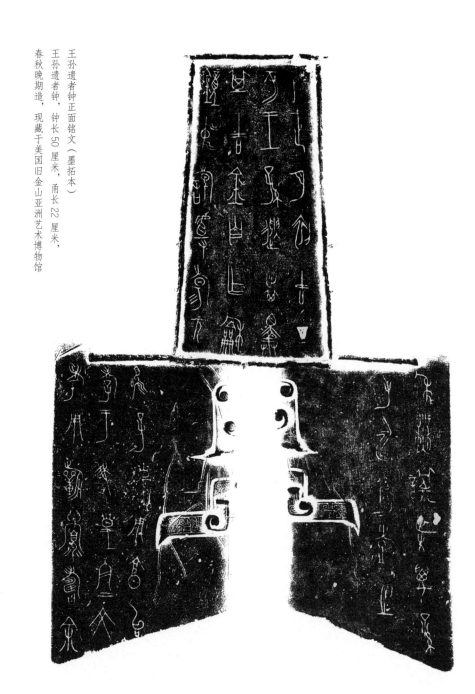

王孙遗者钟正面铭文（墨拓本）

王孙遗者钟，钟长50厘米，甬长22厘米，春秋晚期造，现藏于美国旧金山亚洲艺术博物馆

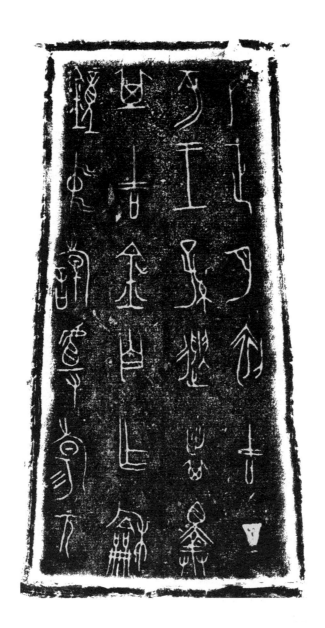

唯正月初吉丁亥，王孙遗者择其吉金，自作龢钟，中翰且扬，元

99

鸣孔皇，用享台孝，于我皇祖文考，用祈眉寿，余

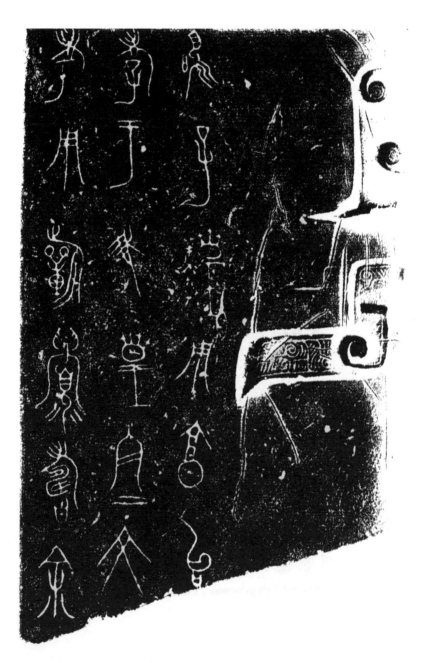

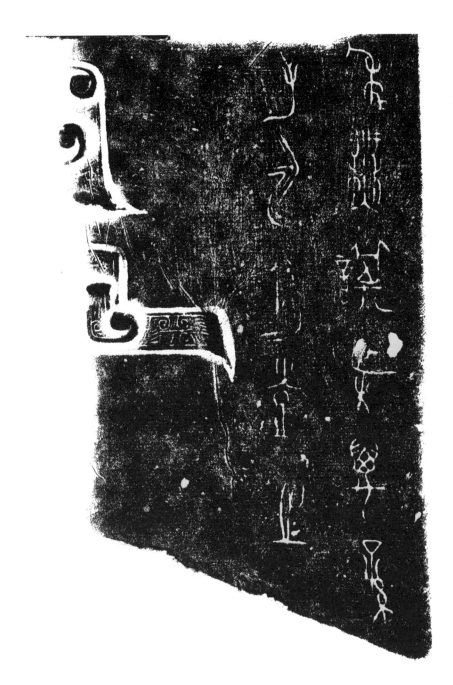

年无期，世万孙子，永保鼓之

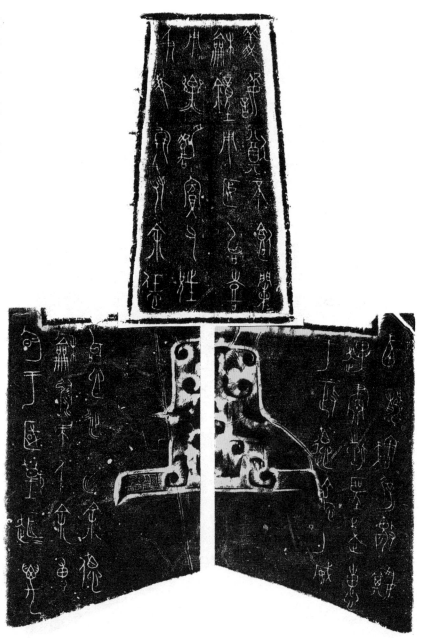

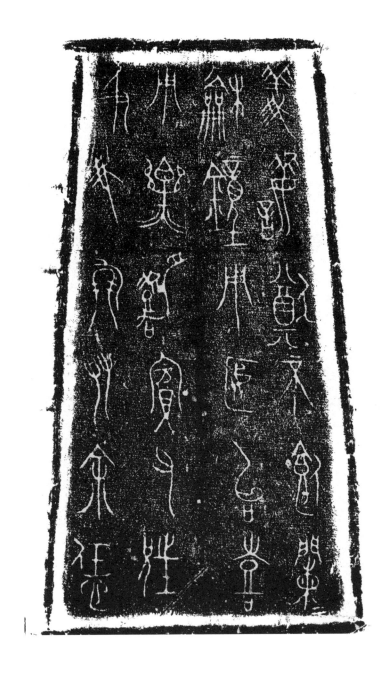

温恭鈇犀，畏忌趩趩，肃哲圣武，惠于政德，淑于威仪，

诲猷不飲，闌闌

103

伀心，诞永余德，龢弱民人，余尃徇于国，虩虩趉趉，万

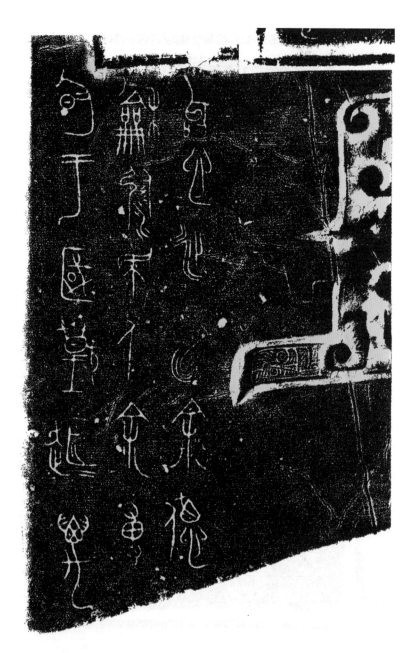

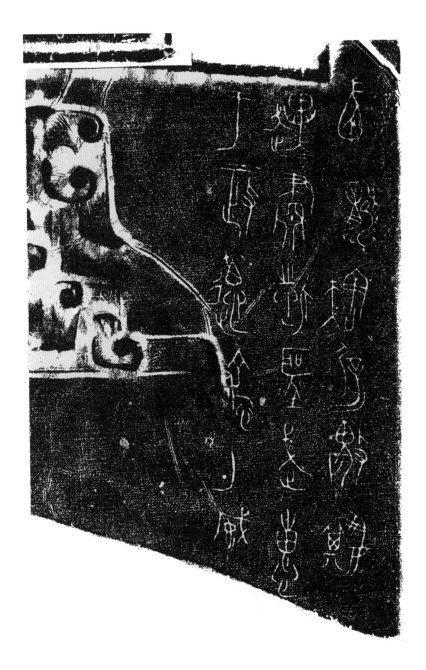

105

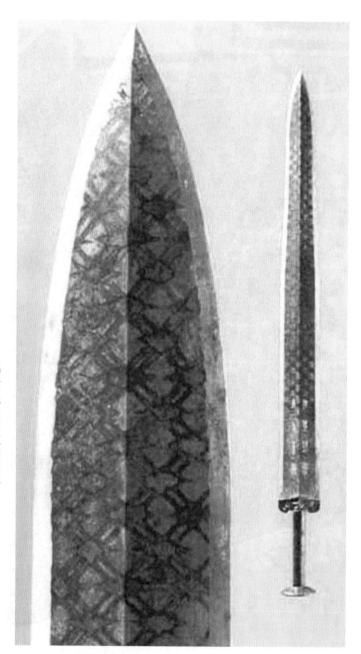

越王勾践剑铭文（实物图）

越王勾践剑，剑长55.6厘米，柄长8.4厘米，剑宽5厘米，春秋晚期造，现藏于湖北省博物馆

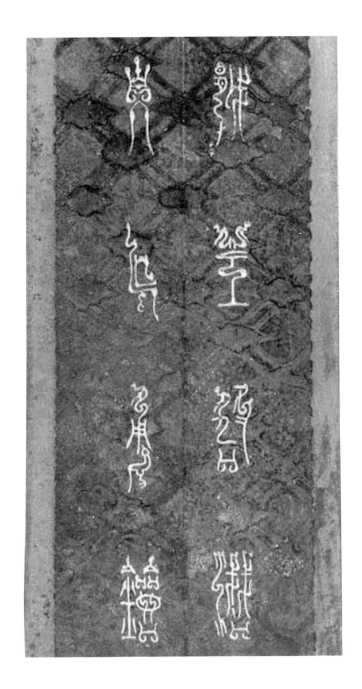

越王鳩淺（勾践）自乍（作）用鐱（劍）

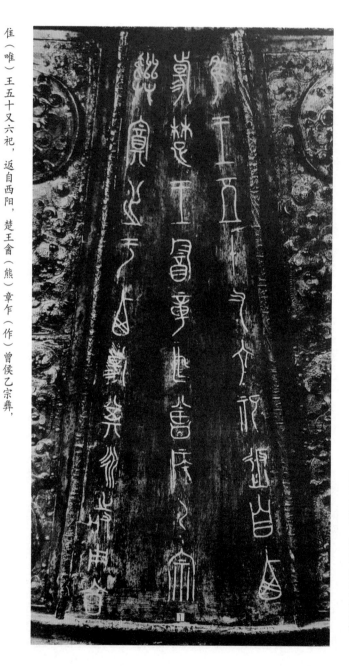

佳（唯）王五十又六祀，返自西阳，楚王酓（熊）章乍（作）曾侯乙宗彝，奠之于西阳，其永时（持）用享

楚王酓章镈钟正面钲部铭文（墨拓本）

楚王酓章镈钟，钟高92.5厘米，战国早期造，现藏于湖北省博物馆

108

兽钟之（衍）（归），穆钟之（衍）商，割（姑）（洗）之（衍）宫，浊新钟之徵

曾侯乙编钟 286.4A 正面钲部铭文（墨拓本）

曾侯乙编钟，战国早期造，现藏于湖北省博物馆

109

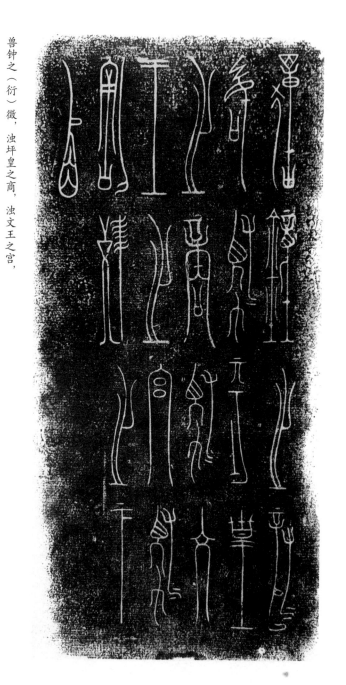

兽钟之（衍）徵，浊坪皇之商，浊文王之宫，浊割（姑）（洗）之下角

110

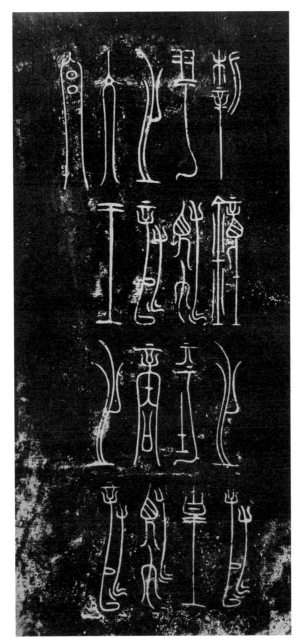

新钟之（衍）翠（羽），浊坪皇之（衍）商，
浊文王之（衍）宫

曾侯乙编钟 286.6A 正面钲部铭文（墨拓本）

111

割（姑）（洗）之（羽），遟（夷）则之徵，新钟之徵，

新钟之

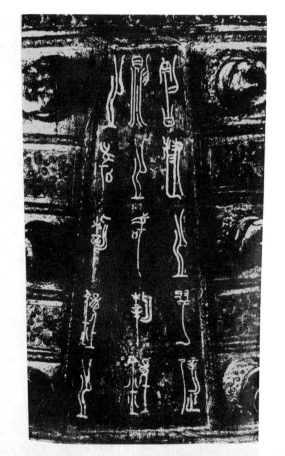

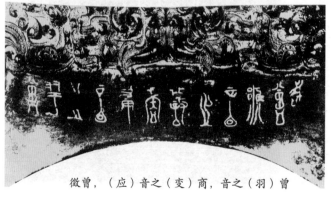

徵曾，（应）音之（变）商，音之（羽）曾

曾侯乙编钟 329.4A5A 正面铭文（墨拓本）

112

文王之（变）商，为栖音（羽）角，为（应）音（羽），

遅（夷）则之徵曾

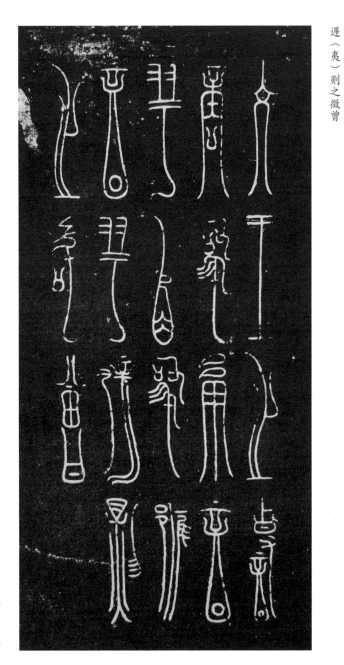

曾侯乙编钟 287.5A 正面钲部铭文（墨拓本）

113

陵之岁，夏辰之月，乙

宫。大功尹雎以王命

为鄂君启之府赐铸

岁能返。自鄂往，逾湖，

郢，逾夏，内邗，逾江，庚

陵，徒（涉）江，内湘，庚陵，庚

澧、徒（涉）江，庚木关，庚郢。

饲；不见其金节则征。

征于大府，毋征于关。

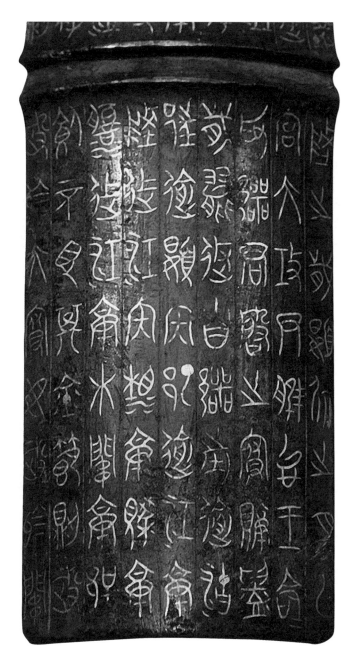

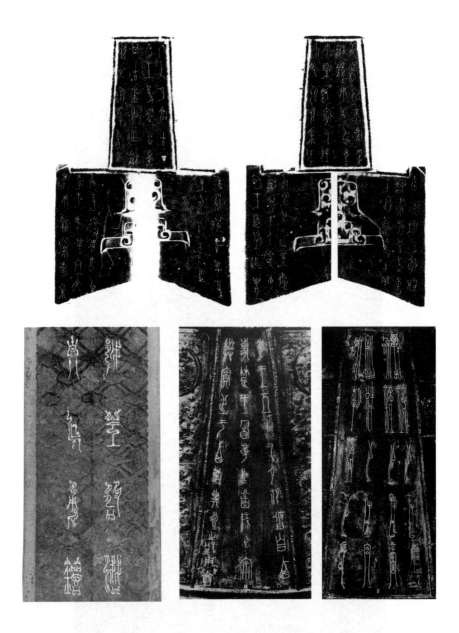

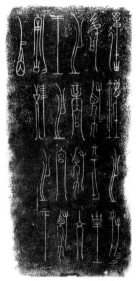
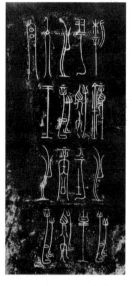

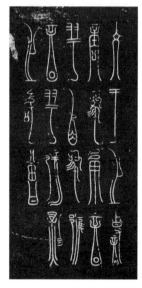
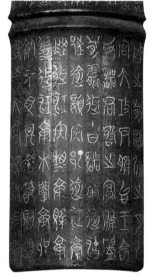

楚金文（墨拓本、实物图，局部）

楚系文字书法，从今见实物载体看，大体可分为三大类：楚金文、楚帛书和楚简。本文只讨论楚金文。

　　已出土铸刻楚系文字的钟鼎诸青铜器有一百余件，文字考释已取得丰硕成果，在此基础上楚金文书法逐渐引起书法界的关注。研究者认为，楚金文书法在殷商西周题铭书风的影响下形成自己的独特风貌，成为南方金文的主流。其流风所被到长江中下游，以至今日山东境内。随着楚国国力强大，楚金文也向北方延伸，对于先秦隶变与秦小篆的形成产生了重要影响。楚金文具有鲜明的地域性色彩，深受楚文化的熏染，形成了浪漫、诡瑰、飘逸、流丽和显著的图案化装饰的审美特性，有学者称之为"美化大篆"。目前对于楚金文书法的风格类型、断代分期、传播影响的研究刚刚起步，不过南方金文在金文书法研究中的关注度和评价在上升，同时楚简书法研究的深入也开始影响到楚金文书法，我们期待着楚金文书法的独特魅力能够更多地融入今日的书法审美传承。

本文拟选取几件有代表性的楚金文书法作品，作简略的审美分析，包括王孙遗者钟、楚王禽章镈钟、曾侯乙甬钟、"鄂君启"节诸器铭文。

王孙遗者钟铭文

王孙遗者钟是一件甬钟，约楚康王时铸，春秋晚期作品，清光绪年间出土于湖北宜都地区，现藏于美国旧金山亚洲艺术博物馆。钟长34.97厘米，甬长21.99厘米。铭文分六面，每面二至四行不等，共19行，117字，重文四处。制钟者"王孙遗者"应为私名，史无可考，大概是指王者之后。铭文记述王孙遗者制作和钟，以纪念先祖、宴乐亲朋，文辞优美，四言双音，可谓歌赋之美文。此钟为楚系文字书法早期作品，已显现出不同于商周题铭书法的特殊魅力，诚为楚金文书法的重镇。

此钟两侧有36个钟枚，篆间、遂部、舞与甬上均饰有蟠螭纹，钲部、鼓部铸铭文（图一）。观看六块铭文的章法与字象，可以感觉到周围纹饰风格的浸染，最奇妙的是正面钲部、背面钲部的两块。

正面钲部是甬钟的脸面。铭文纵四行，横六行，纵横成列，凡24字："唯正月初吉丁亥，王孙遗者择其吉金，自作龢钟，中翰且扬……"钲部方块上窄下宽，纵向四行略呈辐射状，以中线为轴心，右两行与左两行均向中线倾斜（图二）。另外，横列六行，第二行与第三行、第四行与第五行距离稍远，总体布局似乎分成三大块（图

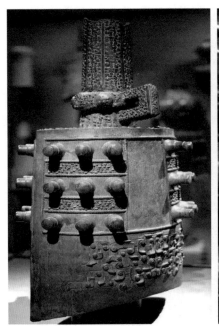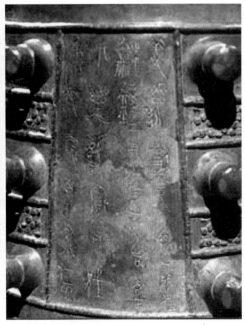

图一　王孙遗者钟的钟体与背面钲部

三）。在这种总体布局中，巧妙运用各个字势的特性作局部章法的艺术处理。

　　什么是"局部章法"呢？就是章法的具体化，通俗地说，就是上下左右字势的"块"。王孙遗者钟上的"维正亥王"四字（图四），下部"王正"二字聚合成正方形，稍左倾。上部"亥维"二字聚合成靴形，底线与下面正方形平行。这不是画，而是写，然而这种写中有明显的图案化装饰的意识。请注意"亥"字两条平行的左弧长线，弧度和长度与右"维"字的左弧长线匹配。最巧妙的是"王"字，起笔

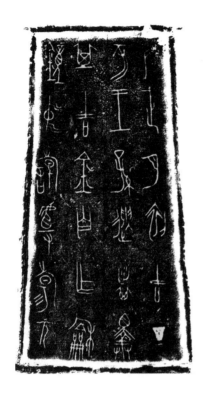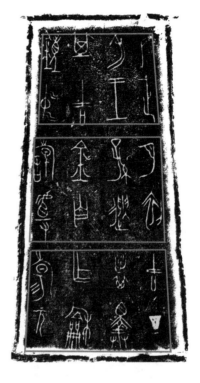

图二　王孙遗者钟正面　　　　图三　王孙遗者钟铭文整体
钲部铭文整体布局之竖行　　　　　　布局之横列

两短横线平行，两线距离很窄，与上面"亥"字两弧线相同，同时与右边"正"字上部横线遥空相接；再是竖线，加粗拉长，左倾角度与右边"维正"两字的竖长线相同；最后是收笔横线，加粗拉长，与竖线相接居中，与上部横竖交接偏左形成对比，同时左低右高与右边"正"字的竖线底部平行。这一个"王"字的字势处理，决定了"维正亥王"四字的聚合关系。

以前看到汉代石刻隶书《石门颂》中有造型字组，我感到惊奇；今天在春秋晚期楚金文——王孙遗者钟铭文中竟然看到这种局部章法，更感到惊奇。因为局部章法超越了字组，字组只管上下字，跨行则包括字组，统视上下左右。我们曾经在晋唐的法帖中看到这种奇特的聚合，如王羲之《初月帖》（图五）、欧阳询《九成宫醴泉铭碑》（图六），这里看到的更精彩，而且早于王羲之一千多年！现代视觉

图五　《初月帖》"殊劣力不"四字

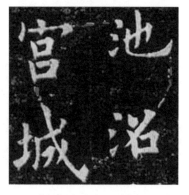

图四　王孙遗者钟铭文中的
"维正亥王"四字

图六　《九成宫醴泉铭碑》（墨拓本）
"池沼宫城"四字

心理学在实验研究中发现的人工点线图形的组合规律，没有想到两千多年前中国古代大篆书法的图形装饰化的手法中竟然运用了这种组合规律。

第二行第三字"惟正月亥王孙"六字浑然一体（图七）。尽管横列的"孙""月"两字与上字距离较远，但有秩序化组合的意识。"月"字右边左弧线与上面"正"字末笔下弯线遥空对接，这是好的

图七　王孙遗者钟铭文中的
"惟正月亥王孙"六字

图八　王孙遗者钟铭文中的
"月初孙遗"四字

连续；"孙"字"子"部的左弧线与左边"月"的左弧线遥空呼应，这也是好的连续。正是这些好的连续，才成就了这六字的好图形。

"月初孙遗"四字（图八），几乎没有直线，满目弧线折线，竟有如此诡谲的图形。关键在于两条，一是"遗"字右上部右边线与"上"字的下垂线对应；二是"遗"字底部"止"的竖横线翘起来，与右边"初"字的左弧线遥空对接。更诡谲的是"作龢扬元"四字（图九），斜对角字象两繁两简、两大两小，右行字距远，左行字

图九　王孙遗者钟铭文中的　　　　图十　王孙遗者钟铭文中的
"作龢扬元"四字　　　　　　　"吉丁者择"四字

距近。竖行仍然可见常用的上下字的好的连续，但左右关系则琢磨难定，繁简错落。横向未见明显的关联，然而中间空白处的内向弧线和构形，存在多种可能，巧妙诡秘，独具魅力。还有"吉丁者择"（图十）、"遗者自作"（图十一）、"自作且扬"（图十二）、"金自翰且"（图十三）诸四字的组合，各显特色。

"亥王其吉钟中"六字（图十四），上部中间的"其"字引人注目，这是通过字形大幅缩短而左右对称实现的。"其"字左右上下的线条向它聚合，下部中间的"吉"字也是左右对称，超长竖线顶住"其"字，强化了这种聚合。"亥王孙其吉金钟中翰"九字（图十五），"其""吉"二字的下面是"金"字，也是左右对称，尖顶也是顶住"吉"字。

但是，一旦横展到整个上部的八字，图案化的相关装饰就出现了逆转。"惟正亥王其吉钟中"八字（图十六），"亥""王"二字的连续性最强且吸引眼球，左右"吉""正"的长方形聚合，强化了这个聚焦中心。这样一来，左上角的"其""钟"二字就相互吸引而成为一体。这与上述六字大相异趣。这就是中国书法的接受美学，视线焦点移动，字象关系就发生变化，犹如观赏山水的移步换景法。

再对照这个章法的下部块面。"吉丁者择作龢扬元"八字（图十七），大小错落，比较凸显的是第二行和第四行的字距很近，连续性较强，第一行和第二行的字距太远，连续性稍弱，而横向的接续则波诡云谲。

图十一　王孙遗者钟铭文中的
"遗者自作"四字

图十二　王孙遗者钟铭文中的
"自作且扬"四字

图十三　王孙遗者钟铭文中的
"金自翰且"四字

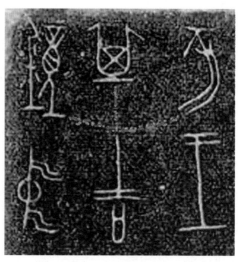

图十四　王孙遗者钟铭文中的
"亥王其吉钟中"六字

126

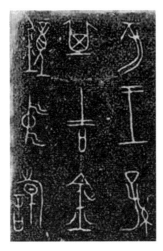
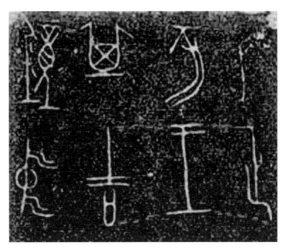

图十五　王孙遗者钟铭文中的
"亥王孙其吉金钟中翰"九字

图十六　王孙遗者钟铭文中的
"惟正亥王其吉钟中"八字

图十七　王孙遗者钟铭文中的"吉丁者择作龢扬元"八字

以上四字、六字、八字、九字及上部、下部的局部章法（图十八）的赏析，是对整幅章法总体印象的具体化。这种分析方法，是一种新的尝试，意在探寻楚金文书法图案化装饰的独特魅力。

观赏其字象，突出印象是体势修长，线条流丽，字势的装饰化显得精巧灵动，与宗周书风大异其趣。如"月""亥""初""遗""元"等字，圆劲的长弧线条，保留着一些灵活的笔触书写的意味；直线条也不僵硬，如"吉""王""作""金"等字。

再体会笔锋细微的弹性。"月"字的线条可以体现细微的提按使转的调锋，下弧长线颤抖着逶迤下行，更奇异的是那封口的一笔，不是常见的直笔或弧笔，而是花瓣似的两波弧笔，别有意趣。"月"字左边的"孙"字，长左下弧线也是如此。"王"字都是直线，一点都不呆板，尤其是中间的一长线，微微的两个左弧的波动，用笔显得凝重、劲健而流丽。"王"字左边的"吉"字，长竖笔较规整，两横笔就活泼起来，下横笔竟有一点提按波折的味道。"王"字上部两平行的横笔、"亥"字两平行的弧笔也是如此（图十九）。这些用笔线条尽管不像战国中山王鼎铭文线条那样圆熟规整，但多了一点率意潇洒的韵致。书写的笔性熔铸在金文装饰性的线条之中，如何灵活把握笔性、装饰性、金石味这三者关系的具体协调，是我们捕捉金文线条的一个重点。

背面钲部、鼓部的铭文，见图二十、图二十一。

文字学家认为，大篆的字体特性是"线条化"和装饰性的图案

图十八　王孙遗者钟铭文上部"惟正亥王其吉钟中"八字，
底部"吉丁者择作龢扬元"八字

图十九　王孙遗者钟铭文中的"月""孙""王""吉""亥"五字

化，线条与字形融为一体，线条是图案化的字形的线条。金文书法的审美，重点是图案化的字势，字势包括用笔线条和字形结体。上面的章法分析与字势分析在理论方法上是协调一致的。后起的隶书的字体特征是"笔画化"和抽象性的符号化，就是通常所说的"方块字"，书法审美发生了一些新变化。

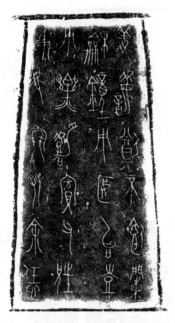 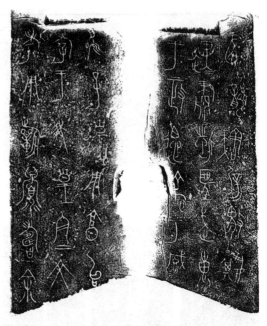

图二十　王孙遗者钟背面钲部铭文　　　　　图二十一　王孙遗者钟两鼓部铭文

楚王酓章镈钟铭文与曾侯乙甬钟铭文

　　1978 年在湖北省随州市城西擂鼓墩发掘的曾侯乙墓，出土文物共有 15000 余件，可分为青铜礼器、乐器、兵器、车马器、金器、玉器、漆木器、竹器等八大类。其中曾侯乙编钟，一套 65 件（图二十二），包括 45 件甬钟、19 件钮钟，外加一件楚惠王熊璋赠送给曾侯乙的镈钟，是迄今发现的最完整最大的一套青铜编钟。钟上大多刻有铭文，凡 3755 字，其中音乐铭文 2800 多字。上层 19 件钟的铭文较少，只标示着音名，中下层 45 件钟上标着音名，还有较长的乐律铭文，

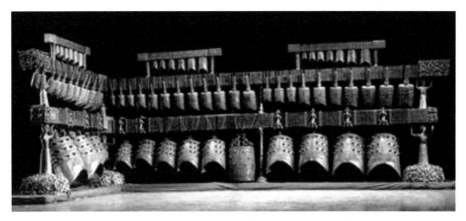

图二十二　曾侯乙编钟（处于下层长梁中部显著位置者为楚王酓章镈钟）

记载着该钟的律名、阶名和变化音名等。这些铭文，方便敲击演奏。曾侯乙编钟音域宽广，有五个半八度，比现代钢琴只少一个八度。鸣钟音色优美，音质纯正，基调与现代 C 大调相同。编钟上的铭文是中国古代重要的音乐理论文献。

　　铭文铸于钟体钲部、正鼓部和左右两侧部，与钟体同时铸成，绝大多数加以错金，仅一件镈钟、六件钮钟和两件甬钟没有错金。甬钟布置于钟架中层、下层，造型奇美，花纹龙蛇盘绕，铭文字数甚多，字形较为规范，可谓楚金文书法的奇葩。这里仅从《曾侯乙墓编钟铭文》书册中选取楚王酓章镈钟、曾侯乙甬钟等铭文书法作品作简要的解析。

　　楚王酓章镈钟为楚惠王熊章五十六年（前 433）铸制，属于战国早期，现藏于湖北省博物馆。此镈直悬于曾侯乙墓编钟下层长梁中部

显著位置，通高92.5厘米、钮高26厘米。钟体扁近于椭圆，口平，钮饰为两对蟠龙对峙，下有一对回首卷尾，上有一对引颈对衔。钲部两侧以浮雕龙纹为衬底，并有五个圆泡形饰呈梅花状排列，正面钲间铸铭文（图二十三）："隹（惟）王五十又六祀，返自西阳，楚王酓（熊）章乍（作）曾侯乙宗彝，奠之于西阳，其永时用享。"大意是：楚惠王熊章五十六年（前433），得到来自西阳的曾侯乙逝世的讣告，楚王以此铸钟馈赠给曾侯乙。有研究者认为，当时曾国是楚国的附属国。

铸体钲间上窄下宽，宽窄近乎二比一。31字竖列3行，呈辐射状，行距较宽，与王孙遗者钟铭文那种精巧章法有异，不过书风近似，体势、线条和字势更显规整，少了些许率意灵动，多了些许平和齐整，流露出典雅端庄的气息。这种规整化趋向，不能不受宗周风格的影响。比较二者的"王"字、"自"字、"作"字、"阳"与"扬"字（图二十四），就一目了然。字势修长，不过比王孙遗者钟铭文要平矮一点。这是楚王送给曾国的重礼，铭文的书风应该与之匹配。有几个字字势稍显变形（图二十五），如第一行"五"字、第三行"奠"字的曲摆没有对称，中行底部"宗"过大，这是受到装饰性布局的影响，左右行二字是偏向内倾，中行底部字形应该偏大，观察布局可以感觉到整体和谐。

与楚王酓章镈钟铭文形成鲜明对比的是曾侯乙甬钟铭文。286.6A铭文17字（图二十六），竖五行横四列，齐整活泼，像一群宫女随

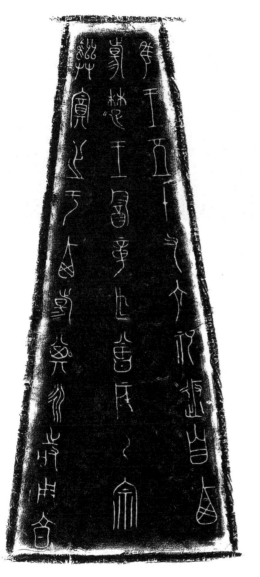

图二十三　楚王酓章镈钟钲部铭文

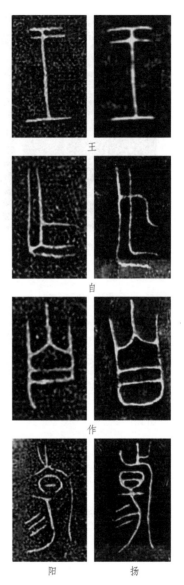

王

自

作

阳　　　　扬

图二十四　王孙遗者钟铭文（左列）
与楚王酓章镈钟铭文（右列）
字势对比

图二十五　楚王酓章镈钟钲部铭文中的"五""宗""奠"

着青铜编钟的悠扬曲调，从架上钟体钲部飘然而下，面对着台前的观者翩翩起舞。看那曲折流畅的线条，似龙蛇状，与钟体龙蛇纹饰相匹配；俊秀修长的字势，令人想起"楚王好细腰"的历史典故。书法审美常常是拟人化的，拟人化首先从人体开始，由外向内、由形向神而不断升华。

字势的长宽之比，已超过五比一，这是图案化的装饰使然。在汉字系统中，恐怕这是最极端的长宽反差之比，其缘由有待于深入探究。从审美效果看，首先是秩序化，横竖成列，字势齐整，各种字形体势等长等宽、均匀划一。第二横列中"王"字笔画少，其余"钟""浊""潴"三字笔画多，用线条的拉长缩短来调整字形构成之部件，适合字势整体之大体齐整（图二十七）。其次是强化字势与线条摇摆的动感，特别是灵活巧妙地交织使用 C 形、反 C 形和 S 形、反

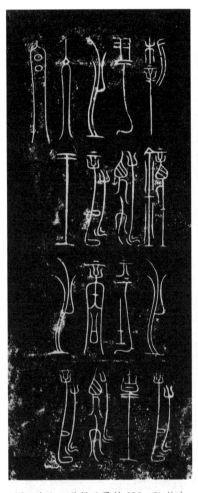

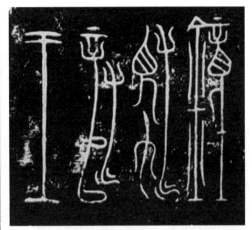

图二十七　"王钟浊湝"四字

图二十六　曾侯乙甬钟 286·6A 铭文

图二十八　"之商坪之"四字

S 形之曲线；重按轻出而收笔外摆。优美的曲线运动，使得齐整的字势洋溢着生命的活力，摇曳着浪漫的情趣。286.6A 第三横列的"之商坪之"四字，竖长线条几乎都是这种 S 形、C 形曲摆的装饰手法（图

二十八），同时突破了竖行的界线，左右字势浑然一体，上下字势隔空呼应，如同精巧的舞蹈布阵，多姿多彩的二人舞、三人舞、四人舞组合的群舞（图二十九）。

图二十九　曾侯乙编钟 286.4A.B 铭文（左）及铭文拓片（右）

字势的笔道线条比较精美，显得典雅、遒劲、流畅、灵秀。铭文多是铸成的，笔者比较几对正反面钲部的同文拓片，体势、位置相同，底本只能是同一手书，然而拓片上线条的形质则差异悬殊，除了摩拓技艺之外，可能更多的是铸模、铸件或错金的原因，这给具体解析笔触技法带来极大困难，正反的同一个"宫"和"徵"字（图三十），很难推测其曲线运动的笔道的细微。赏析拓片的金文书法，需要更多精细的比较。尽管如此，铭文拓片的字势仍然展示着独特的魅力，我们很难划分哪是写、哪是画，像"宫"字、"之"字这种迷人的装饰性的构形和线条，具有现代审美的气息。笔者深信不疑，曾侯乙编钟铭文书法乃金文书法的大宗，且风格样式丰富，是激发我们书法艺术灵感的一个重要源泉。

图三十　曾侯乙编钟 286.4A.B 铭文中的"宫徵"二字（左）及其铭文拓片（右）

需作说明的是，春秋晚期楚国出现了一种新型的装饰篆体"鸟书"，为楚系文字书法中非常特殊的一道景观。限于篇幅，这里暂不作赏析，仅附录越王勾践剑实物及其铭文供读者观赏（见本书第106页、第107页）。

"鄂君启"节铭文

"鄂君启"节是楚怀王（？—前296）颁发给鄂君启的水、陆通行符节，战国中期楚国器。1957年、1960年先后出土于安徽省寿县南邱家花园楚墓，青铜铸造。共两套，一是舟节，一是车节，分别收藏于中国国家博物馆与安徽博物院。舟节、车节用于水路运输通行和陆路运输通行，使用时货主与官吏各有相同的节，核对无误方可通行。此次出土车节3件（形式和铭文均相同），长29.6厘米，宽7.3厘米，厚0.7厘米，弧宽8厘米。大小相同，三件可拼成一个大半圆的"竹筒"（五件可拼成一个完整的）。舟节2件（形式和铭文均同），长30.9厘米，宽7.1厘米，厚0.6厘米，弧宽8厘米。车节每件计有铭文9行，行16字，共计150字（重文4字）。舟节计有铭文9行，行18字，共计165字（重文二字，合文一字）。铭文皆错金，是今存错金铭文书法中的精品（图三十一）。

《说文解字》释"节"：竹节也；又操也。其本义是竹节，用作工具则为"操"，即操持、把握之谓。竹节有须根，于是根节相合。根节为基础、根本，做人的根本就是"节操""操守"，于是乎"竹"也

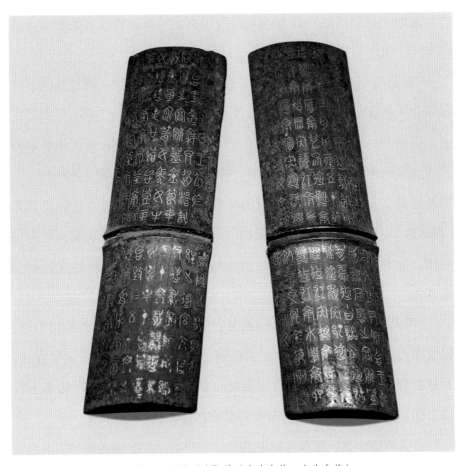

图三十一 "鄂君启"节（左为车节，右为舟节）

成为传统文化的"君子"。操持工具之意的扩展延伸，除了做人的节操之外，还有社会人伦的"节制""控制""节度""管治"等意思。这就是汉字的意象思维。《周礼·小行人》记载，早期的符节是剖竹为之。后来用青铜铸造，形制有虎形、马形、龙形等，不过仍多偏爱

竹节之形。我想，这与竹节的文化内涵不无关系，凭证需要制度设计的实施，也需要实施者道德操守的自律。

"鄂君启"之"鄂"为地名，在今湖北省鄂州市，就是楚国诗人屈原在《涉江》所谓"乘鄂渚而反顾兮"之"鄂渚"；"启"是鄂君之名。鄂君启，字子皙，是楚怀王之子，"鄂"为封地。通过车节、舟节的文字内容，我们可以了解到"鄂"到"郢"的水陆交通路线、车辆及船只的调配、沿途所享受的免税特权等。此节制于楚怀王六年（前323）。有研究者认为，此时"节"相对于"符"来说，更方便实用，它对于当时的政治、经济、军事、交通等都有着巨大的研究价值。

"鄂君启"节的形制，如同两节竹筒，中间为惟妙惟肖的竹节形。铭文布局，竖有行、横有列，字距阔于行距；竖行铸刻有阴线界栏，井然有序。竖行被中间竹节形隔断，但是铭文仍然得节下接节上续排，即是说，文义没有被竹节肖形装饰所中断。

令人吃惊的是，呈现在眼前的金文字势竟然如此活泼多姿，风格非常接近同时期稍晚一点的《郭店楚简》。笔者选取"鄂君启"舟节铭文中的"内""木""江""湖""之""君""自""金"等字与《郭店楚简·语丛》进行比较（图三十二），"鄂君启"舟节铭文端庄恭敬，《郭店楚简·语丛》则是随意自然。当然，还是存在一些用笔、结字上的区别。如果说"鄂君启"舟节是大家闺秀，那么《郭店楚简》则是乡野村姑，而曾侯乙甬钟则是朝廷中的贵妃宫女了。青铜器的世俗

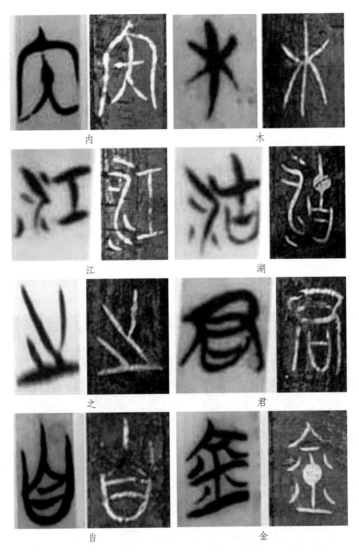

内　木

江　湖

之　君

自　金

图三十二　"鄂君启"舟节铭文与《郭店楚简·语丛》比较

化，由庙堂礼器向实用器物演进，金文书法也随之不断蜕化，礼乐文化与世俗审美情趣相互交融。

给人印象深刻的，主要有三点。一是字形趋方。"鄂君启"舟节竖行有界栏，横成列，自然形成隐形的方格。其字形取方，四边撑满，长宽之比近似柳公权的楷书，如图三十二中的"木""湖""江""金""君""内"等字，所以字势宽博端庄，与封王之"节"相协。二是中心下移，不像曾侯乙甬钟铭文字势修长而中心高高居上（如"宫"字）。中心下移，以致许多字势没有明显的中心了，方框内曲线的均衡分布泯灭了中心（图三十三）。三是笔道线条粗阔，提按顿

图三十三　"鄂君启"舟节铭文中的"鄂君□返逾□徒江"八字

挫的笔意加强，装饰性圆弧线条向笔画过渡。错金技艺精巧，灿烂炫目的金线忽隐忽现，呈现出笔锋弹性的感觉，令人惊叹。时不时在竖横交接处，镶缀着圆形金点，散落在字里行间，强化了错金的装饰效果。此三端融为一种肥体，茂密的布局，齐整的字象，却无呆滞僵硬之虞，而是散发浪漫活泼的气息。

楚金文书法丰富多彩，本文只是介绍了这道风景线的几个关键的亮点，意在说明楚金文书法的主流不可简单地归结为"花体杂篆"。"花体杂篆"确实是楚金文的一个特色，不过其基本取向在装饰性图案化过程的一种跨界，一脚在书法，一脚在绘画。南朝时又发生一次大幅度的跨界，即所谓"杂体"。南朝齐萧子良《篆隶文体》（日本镰仓抄本）首次对"杂体"进行研究，其附图能够窥探其形制。南朝梁代庚元威《论书》自述作一百二十体书，多半属于"杂体"，庚氏以为，杂体"资于画"，应该附于书法之末。楚金文书法与楚简书法的融合，应该成为楚系文字书法复兴的一条康庄大道。

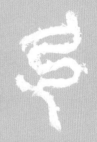

陆

《石鼓文》：篆书之祖，字画高古

秦石鼓文

李刚田/文

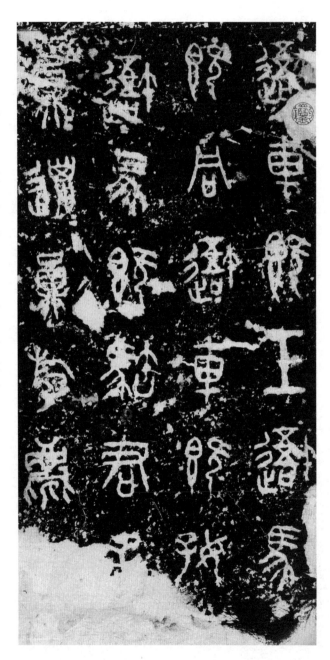

吾车既工，吾马既同。吾车既好，吾马既駜。君子员邋，员邋员斿。麀

秦《石鼓文》（墨拓本，局部）

十件鼓形石刻，每件高约 90 厘米，直径约 60 厘米，现藏于故宫博物院

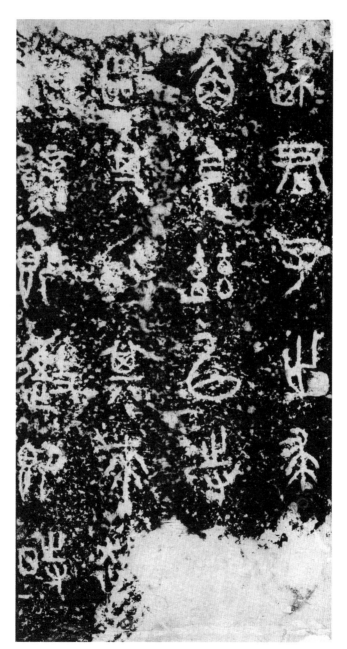

（鹿）速速，君子之求。□□角弓，弓兹以寺。〔吾〕殹其特，其来趩趩。趩趩炱炱，即吾即时。

麀鹿趚趚，其来亦次。吾殴其樸，其来遺遺。射其豣蜀，

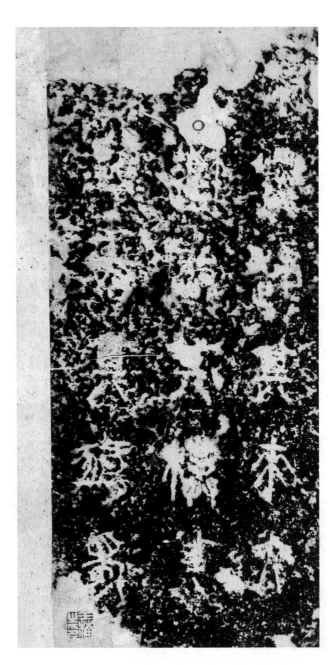

148

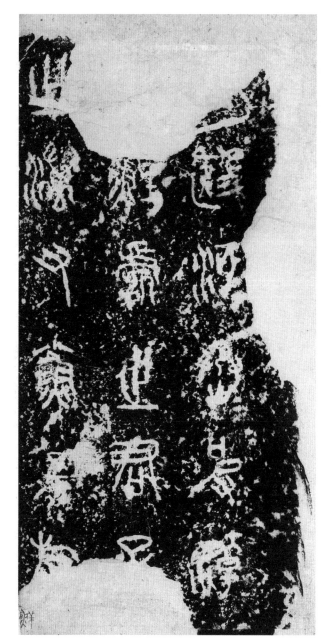

（汧）殹沔沔，烝皮淖（淵）。鰋鯉处之，君子渔之。満又小鱼，其斿□□

149

帛鱼鯈鯈，其籚氏（鲜）。黄帛其鳊，又鳢（又）鲌。其蚎孔（庶。鳣之）龟龟，汪汪……

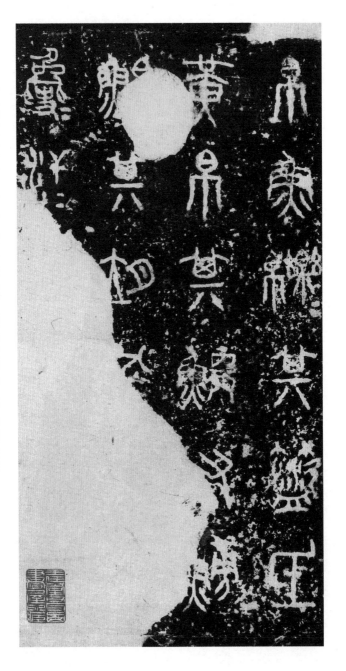

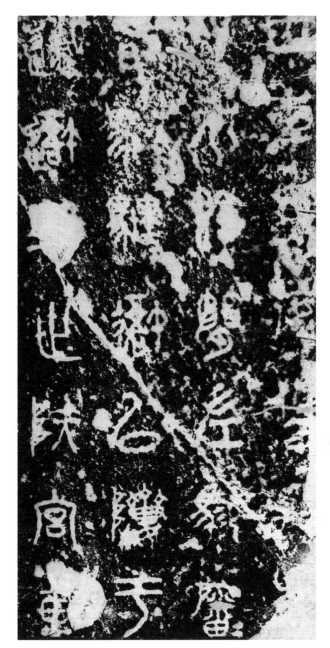

田车孔安，鋚勒马马，四介既简。左骖璠璠，右骖騝騝，吾以陟于邍。吾戎止陕，宫车

151

其写。

秀弓寺射，麇豕孔庶，麃鹿雉兔。其□又旆，其□奔亦。□出各亚，□□

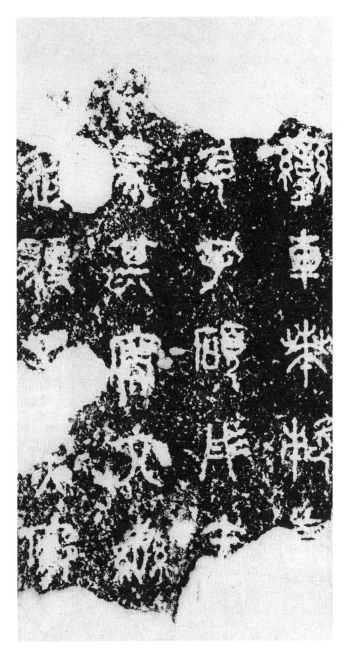

□□鸾车，本欷真□。□弓孔硕，彤矢□□。四马其写，六辔鹜箸。徒骈孔庶，廓

153

□□□微，徛延咠。□□□柔，柞械其□。□□橄，梌庸鳴□。□□□□，亚箬其华。

154

□□□猷，乍邊乍□。□□□□，道趨我嗣。□□□除，帥皮阪□。□□□□萐，为丗里。

155

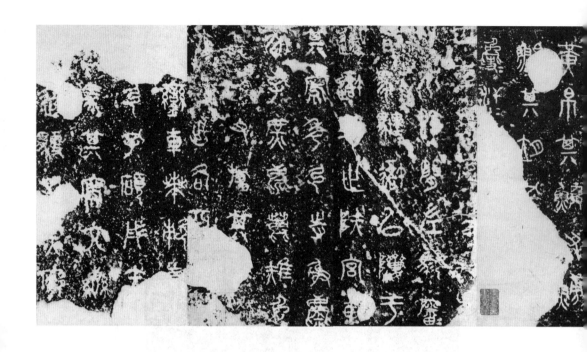

秦《石鼓文》（墨拓本，局部）

《石鼓文》是我国现存最早的石刻文字，因其刻石外形似鼓而得名，共计 10 枚。石鼓高约 90 厘米，直径约 60 厘米，文字刻于石鼓中间部分，内容为四言韵文，记叙秦国君游猎之事，故又名《猎碣》。直至唐初，石鼓一直被委弃于陕西陈仓之野（今陕西凤翔一带），故有"陈仓石鼓"之称，又因其地在岐山之阳，又称"岐阳石鼓"。自唐发现后数经迁徙，现存故宫博物院，其中第九鼓已文字全无，其他诸石的文字也漫漶磨灭严重。《石鼓文》所刻书体在两周金文与秦小篆之间，或称为"大篆"，又有谓石鼓为周宣王史官籀所书，故称为"籀书"。《石鼓文》书刻的年代众说纷纭。唐宋时期韩昌黎、欧阳修等认为是周宣王时太史籀所作。这一说法现在早已被人们否定。现在一般认为《石鼓文》为先秦之作，但具体的年代又各持一说，如罗振玉等人定为文公时期（前 765—前 716），马衡定为穆公时期（前 659—前 624），郭沫若定在襄公时期（前 777 年—前 766），而唐兰考为献公十一年（前 374），时间判断前后相差有 300 多年。《石鼓

文》传世善拓本极少，明代嘉靖锡山安国"十鼓斋"藏有三本宋拓，即"先锋本""中权本"和"后劲本"，后来这三种善拓本流入日本，现在的各种印刷本多依此三种拓本影印而来。

应该说明一点，这里的《石鼓文》分析仅限于《石鼓文》书法艺术渊源及艺术特点，并不涉及《石鼓文》作为四言韵文文辞意义的解析和作为古文字的形、声、义的考释。我们把《石鼓文》的书法艺术置于书法发展史的进程之中去考察，将其与同时期的其他作品参照比较，从而使《石鼓文》的艺术特征凸显出来。在陕西出土的西周宣王时期（前827—前782）的金文《虢季子白盘》（图一）与传为秦相李斯所书的《泰山刻石》（图二），在书法史上一前一后，《石鼓文》在时间上大致居其中，就地域书体风格看，这三件书法作品同属秦篆一脉。我们将这三件作品进行细心比较，发现《石鼓文》是金文向小篆发展变化的一个重要的、不可替代的历史见证。

总结其特征，大致有以下数点。其一，《石鼓文》字的结构横平竖直，基本整齐，结构舒和匀整。金文时期一方面由于字体未规范统一，文字的结构具有较大程度的象形成分，具有一定的"图画性"；其二，金文或铸或凿于钟鼎等器物表面，甚至制作在器物的内壁，由于器物呈圆弧且不规整，其铭文为适合于存在的载体而具有依形而变化的随意和自然。《虢季子白盘》为金文中之秀美端正者，但与《石鼓文》相比，仍明显地表现出自由活泼，《石鼓文》由于石面相对平整，可以精心安排求整齐，所以韩昌黎在《石鼓歌》中说是"安置妥帖

图一　虢季子白盘铭文（墨拓本，局部）　　图二　《泰山刻石》（安国北宋拓本，局部）

平不颇"。若将《石鼓文》与《泰山刻石》相比较，那么其严整划一之美又远逊于后者。《泰山刻石》的结字体势相同，大小均等，是极尽修饰之美，《石鼓文》尽管比金文规整，但仍不乏斜正错落、参差变化。如《石鼓文》开端两句"车既工，马既同。车既好，马既骈"（图三）。"骈"字之大与"车""同"之小，"马""既"线条圆转横斜与"工""车"等字之平直端正相比，反差较大，整齐之中有着一

图三　《石鼓文》开端两句

定节度的变化。如果说金文中反映着古拙自然的质朴之美，秦石刻小篆反映着整齐修饰的妍美，那么《石鼓文》是介乎其间，质妍参半。陆维钊先生在《书法述要》中说：

　　（《石鼓文》）与《宗妇鼎》《秦公》颇相近，圆转停匀，钟鼎文与秦刻石之中间过渡物也……其书体已由参差俯仰而趋于工

整，无钟鼎文之奇伟逸宕，也未至秦刻石之拘谨。

《石鼓文》与《泰山刻石》同属勒石铭功的"庙堂文字"，所以都是较为庄重的篆中之"楷"，这也是这两件篆书名迹一直被奉为入手学篆的经典之作的重要原因。就其艺术品位来说，祝嘉先生在《书学史》中有一段话评论甚为确当：

> 《石鼓文》既为中国第一古物，亦当为书家第一法则。以愚见书体已渐趋于工整，不若周钟鼎文宕逸，气韵亦不及钟鼎文之雄伟。然李斯虽称为小篆之祖，亦难望其项背，主石刻之盟坛者，舍此而谁。

侯镜昶先生在《书学论集》中对《石鼓文》的评论也很客观：

> 从书艺的发展观点来看，《石鼓文》属于大篆的末流。一种书体的创始时期，书风天趣横生；至其末流，则人工已极，书体亦随之衰落。用笔圆转的大篆，发展到《石鼓文》，排列整齐，天趣大减，成为当时的馆阁书。所以李瑞清认为《石鼓文》中无法求笔态神韵。但是从学习篆书的角度来看，临摹《石鼓文》又是必不可少的一环。

《石鼓文》的第二个特点是，它第一次展示了书法艺术中石刻样式的线条之美。传世的书法作品，就线条而言大致可分为两类：一类是书写性线条，包括古今墨迹及忠实于墨迹的石刻法帖，其线条直接体现出毛笔工具使用中的丰富变化，是后人研究师法古人笔法的主要对象。历代书家都很重视直接学习古人墨迹的重要性，如范成大在《吴船录》中说：

> 学书须是收昔人真迹佳妙者，可以详细其先后笔势轻重往复之法，若只看碑本，则惟得字画，全不见其笔法神气，终难精进。

但由于古人墨迹年代久远，很难流传下来，多以刻铸于金石之上的文字而传世，直到近百年间大量战国秦汉简牍帛书墨迹出土，今人才有幸得见汉人以前墨迹，使古人作书的用笔之法昭然于世。第二类作品是与书写性相对的金石意味的线条，这类作品由于书写后经刻石或铸金（或有不书写而直接刻凿于金石者）的"二度创作"，毛笔书写的意味淡化、减弱或消失。用刻石、铸金等制作手段而形成的线条效果，再增添金石风化的漫漶锈蚀使字口模糊斑驳，又经过捶拓成帖的再度反转变化等综合因素，形成了金石线条的特殊之美，《石鼓文》的线条明显属于后一类。

目前尚未见《石鼓文》之前的石刻文字。殷商时代传下的有用青

铜刀或玉刀刻契在龟甲兽骨上的甲骨文，为后世提供了清爽刚健的甲骨文线条美的样式。两周传世的书法作品主要是刻铸在金属表面上的文字，金文由于刻制于范，熔金铸成后冷却收缩等工艺性原因而形成的特殊效果，又经历年锈蚀、翻转捶拓，形成凝重浑厚的金文线条美的样式。《石鼓文》是传世最早的石刻性文字，石鼓形制大而石质坚硬，想来非一般青铜刀具可以制作。根据考古发现，《石鼓文》的刻凿当处在由青铜时代向铁器使用时代进步的时期，使用铁器刻石远比冶金熔铸方便得多，整理出面积较大而平整的石面，可以刻凿大于金文的石刻文字，且字行宜于整齐安排，不像金文受钟鼎器物各种弧面的影响，石刻文字比金文在制作方法上较容易保持制作者意图达到的线条效果。从线条上讲，《石鼓文》与以《泰山刻石》为典型的秦石刻小篆是一致的，起止圆融不见笔触，藏锋敛锷，线条婉转畅达均整如一，是一种极尽修饰而隐蔽了毛笔书写自然美的线条。经历年风化漫漶，时间这位不自觉的艺术大师又给这种极尽修饰的"工艺化"线条平添了石刻的自然之美，使《石鼓文》的线条变得既有劲如屈铁的挺健，瘦练有骨，又有意态浑穆的古厚，形成书法艺术中石刻样式线条美的典型。

《石鼓文》的第三个特点是字的形体基本是方形的。金文一般来说形体略长而变化丰富，秦小篆把字体化为统一的长方形，而《石鼓文》作为那个时期的篆中之"楷"基本整齐为方形，但这个方形仍是变化中的，不是一种刻板的模式。或有谓之"蝌篆"，元人吾丘衍

在《学古编》中说："篆法扁者最好，谓之蝶，徐铉谓非老手莫能到，《石鼓文》字是也。"方形有端庄之意，从书法创作的角度看，方形字体比较来说可变化性大，作为塑造各种风格的原型是较佳的选择。汉代篆书打破了规整划一的长方体秦小篆，使篆书形态变化多端，康有为给予了这一类体势的篆书很高的评价，他在《广艺舟双楫》中说："秦汉瓦当文，皆廉劲方折，体亦蝶扁，学者得其笔意，亦足成家。"方形的字体使《石鼓文》结构舒和之中有团聚之感，其审美特点是古典的工稳华丽之美，故康有为评其"如金钿委地，芝草团云，不烦整裁，自有奇采"。

《石鼓文》的第四个特点是字的结构介于小篆与金文之间，不但是具有特殊意义的书法范本，而且是研究由金文至小篆文字演进的重要中间环节。其字的结构有的已与秦小篆的写法完全一样，还有些与两周金文一致，更有一些异体的、特殊的写法。对《石鼓文》文字结构的研究，是一个历来受重视的学术题目，当然这种对古文字的研究不属于书法艺术的范围，但它与书法有密切的联系，有志于书法艺术者，应当对其研究成果有所了解。

《石鼓文》是学习篆书较好的入手范本。究其原因，其一，由于《石鼓文》是金文向小篆过渡中的篆书作品，兼具二者之特征，故从《石鼓文》入手可以上溯两周金文，下及秦汉篆书。其二，《石鼓文》是规整的勒石铭功文字，其线条精到，结字工稳，虽说情趣变化不如两周金文，但入手学篆，宜从规矩入手，熟练之后，再博涉广览，求

变化出情趣。若入手以颇具个性情趣者为范本，不利于"节度其手"，学成规矩，反倒容易产生习气而难以解脱。从这个角度讲，所谓的《石鼓文》"不若周钟鼎文宕逸"，反倒更有益于入手初学。其三，《石鼓文》高格不俗，对提高初学者书法的审美能力，很有益处。《石鼓文》与秦石刻小篆，虽说整齐修饰的人为成分明显，但这只是与两周金文相比较而言，由于其创作时代所具的独特的审美氛围，先秦时代醇古的气息远非后世之作可以近攀，又由于是当时文人的精心之作（虽未署名，但观其篆法严谨，当是朝廷文人而非民间工匠所书），自然有一种雅意体现其中。《石鼓文》既古又雅，既质又妍，这种艺术品位不是李阳冰、徐铉等篆书可比的，故元人潘迪在《石鼓文音训考证》中说："字画高古，非秦汉以下人所及，而习篆籀者，不可不宗也。"

学习书法，宜先专精一帖，深入进去，功夫要下够，纯熟于手，会融于心，然后再旁学众帖，以求广博。而学精一部帖，首先要把形质写像，然后才谈到求神采趣味，所以形质关必须过，"笨"功夫必须下，其中没有讨巧之处。

孙过庭在《书谱》中说："察之者尚精，拟之者贵似。"初入手一帖，一定要细心体会观察，力求临像，把自己笔下的习惯性及个人的审美偏向暂时压抑下去，让碑帖的特性去"节度其手"。当然这不是终极的目的，但是只有在学像的基础上才能去发扬个性，进行独立创作，只有熟练地把握了一部帖中字的形质，才能进而求风神，寻变

化。所以入手一帖要忠实于其字的结构形态，不可任意收放、变化，如结构写不准，也可先用摹写的方法以精确体会其点画位置。要善于通过临帖，掌握帖中结字的规律，然后举一反三，触类旁通。

对《石鼓文》的篆法结构的理解要注意到两组对立统一的关系。一是《石鼓文》平正端庄与微妙的错落向背、方圆斜正变化之间的关系，过分执着于前者则板滞无神采，一味追求后者则失去《石鼓文》古雅的时代气息。要善于分析研究这一对关系在具体每一个字中的表现。《石鼓文》与秦石刻小篆不同，小篆整齐划一，《石鼓文》除了有小篆的整齐端庄，还保存了一定程度的金文中自然变化、错落生姿的特点，只不过不像金文无拘无束，而是有所节度的。其二是注意《石鼓文》气息古雅结构舒和与意态团聚如"金钿委地，芝草团云"之间的关系，也就是质与妍的对立统一。仍将《石鼓文》与虢季子白盘铭文、《泰山刻石》做比较，《石鼓文》字的结构比二者都放松，雍容舒和，无紧束中宫的局促感。《石鼓文》的结字虽然基本近方形，但不是模式化的，仍具有丰富的变化。在舒和的字势之中线条舒展自如，直线条直而不僵，皆具微妙的屈曲变化；其弧线畅而不滑，动而有节奏感，方中有圆，直中有曲，个中真意，须在临池中细细体会。

就形质来说，《石鼓文》比其他书体如隶书、行草书相对容易掌握，其线条较单一，字的结构也有规律可循。就其线条来看，只有弧线和直线两种，《石鼓文》的点作短直笔，转折也多在方圆之间有弧线意，比起其他书体，其点、钩、撇、捺、折、挑等一律省去了。线

条基本无轻重提捺变化，圆融匀停内含筋骨，其起止处藏锋，圆润中含而不见笔触，用"无往不收，无垂不缩"（宋曹《书法约贯》）之法，行笔欲左先右，欲下先上。如书一横，搭笔起锋先向左起势，然后圆转用笔回锋向右行笔书成一横，至收笔处亦如是圆转回笔藏锋，其他如写竖写弧皆如此用笔。运笔过程一要掌握不疾不徐，二要时时把握调整笔锋，不使散笔平刷，裹锋而行，使线条有圆融的立体感。圆弧线条运笔过程中势必要转指捻管，调整笔锋，如邓石如写篆用笔"悬腕双钩，管随指转"（赵尔巽《清史稿》）。《石鼓文》在用笔技巧上并不复杂，但如欲求得用笔苍劲中见畅达，秀润中见骨力，没有大量的临池实践锻炼是不行的。祝嘉先生在《石鼓文研究》中曾言：

前人论书有说"千古书家，同一圆秀"，《石鼓文》是一个很好的例子。字要写得苍古为好，就是孙过庭《书谱》所说的"人书俱老"。但不可偏于枯劲，所以要秀润。秀是好的，但又忌偏于嫩弱，所以秀要像春松之秀，勿像春柳之秀。画要雄厚，薄是不好的，但是厚薄不关肥瘦。所以肥而不厚的，是因其像树叶子的粗，一面看好像很肥，但从侧面看，只像一条线——很薄。肥而不厚，其病就在这里。有些字笔画好像很细，但又不觉其薄而觉其厚者，因为它像铁线的圆，面面一样，都一样厚。古代书法都是悬臂运中锋，腕力极强，所以肥瘦都是雄厚。

古人历来都强调学习墨迹，以体会"用笔往复之势"，但由于年代久远的墨迹难以流传至今，大量的是以刻铸于金石的形式流传下来，并且一般来说刻铸于金石的文字多是精心之作，故学习刻铸于金石的书法作品也成为学书临帖的重要方面。学习金石书法（广义的或可称为碑派）中如何表现笔意时，由于碑帖本身提供的信息少，临习者要善于探微鉴玄，善于参照古人墨迹举一反三，透过斑驳烂铜或残石去体味古人挥运之理。临摹金石书法，有笔法的发现和线条美重新塑造的问题。碑派书法的用笔有两类：一类追求金石线条斑驳古厚的审美特点，用毛笔写出石刻或铸金线条的形质；另一类仅仅忠实于原碑帖的结构之形而不囿于其线条的形质，追求毛笔自然挥运的形态。临习《石鼓文》也存在这两种线条的追求及相应不同的用笔方法，但书法创作的最高境界是"自然"二字，不管怎样写，都不可刻意描摹而失去自然。《石鼓文》的线条是藏锋圆起，匀停圆劲，如何用毛笔自然写出这样的线条，选择什么特点的毛笔最宜于表现这样的线条，是需要临习者在临池过程中自己体验和领悟的。技法问题也有许多需要在实践中会意，而难以诉诸语言文字。清人松年在《颐园论画》中说：

书画之道，纵由师授，全赖自己用心研求。譬如教人音律，亦只说明工尺字，分清竹孔部位、丝弦音节而已，令学者自吹自弹，焉能再烦教师代弹代吹之理。使人以规矩，不能使人巧也。

愚谓作书画只有日日动笔不倦，久久自有佳境，再经为师指点，当下便悟。

清以降临习《石鼓文》的优秀作品很多，我们可以借鉴前人临习《石鼓文》的方法，从而找到符合自己审美理想的用笔表现方法。

此外还要对《石鼓文》作为四言韵文的句读和文辞内容有所了解。这虽然不是属于《石鼓文》书法艺术的方面，但研读其文字，我们可以感受《石鼓文》创作时代的古典气息，有助于加深对此帖的理解，潜在地也有助于加强对其形式的记忆，还有助于寻找帖中篆法与金文、小篆之间的嬗变关系。我们虽然只是研究《石鼓文》的书法艺术，而不是全面地作古文字或古文学的研究，但掌握这方面的知识，了解前人的研究成果是很有益处的。

《石鼓文》线条单一，结构相对工稳匀停，形式上不像金文那样丰富多彩，也正由于这一点，《石鼓文》在书法创作中可塑性强，为风格的建立提供了良好的基础。最初学书临帖要选法度完备而个性特点不甚突出的范本。比如写行书，一般宜从《集王羲之圣教序》一类入手，学成规矩，自可变化；若入手从黄山谷、张瑞图甚至郑板桥的六分半书学起，不但不利于打基础，还会堕入古人习气之中不能自拔。

初学金文宜从毛公鼎铭文、史墙盘铭文（图四）一类较规整者入手，而不宜选篆中之草者散氏盘铭文。学小篆一般主张从秦刻石小篆入手以掌握结构，皆同此一理。学《石鼓文》以定规矩，然后可上

图四　史墙盘铭文（墨拓本，局部）

溯金文，下习小篆，融会贯通，自成风格，所以历来书界有识者都很重视对《石鼓文》的取法学习。学成规矩主要赖于临池的功夫要下够（当然其中也有方法问题），而创立风格要以审美思想为先导，更有赖于作者的全面艺术素养。要以《石鼓文》的原型为基础素材去塑造新的形式特点和风格特点。风格的建立有赖于形式的创造，而《石鼓文》的形式主要是字的势态和线条的质感（当然与章法、用墨也有关系）。清代以来，以《石鼓文》为蓝本的书法创作丰富多彩，综合起来，有以下数派可为代表。

第一类是谨守《石鼓文》原型特点，向精致文雅一路发展，其代表书家有近代王福庵、马公愚等。他们所作《石鼓文》篆书线条匀净圆润，很讲究笔下功力，字法结构舒和工稳，更向整饬发展，整体给人以雅致之美，但多少有一点工艺化的味道，或可谓工稳有余，而神采气韵不足。《石鼓文》既古又雅，而这一派得其雅而失其古。第二类可以清人杨沂孙为代表，他的篆书保持了《石鼓文》"蝶"的特点，字的形体略近方形，用笔稳健而具骨力，结构多方取意，自创一格。前人对他的篆书多有评议："濠叟篆书，于大小二篆融会贯通，自成一家。"（徐珂《清稗类钞》）"沂孙学《石鼓文》，取法甚高，自信历劫不磨。"（杨守敬《学书迩言》）"濠叟篆书，功力甚勤，规矩亦备，所乏者韵耳。韵盖非学所能致也。"（马宗霍《书林藻鉴》）评论中所谓的杨沂孙篆书缺乏韵致，具体来说是笔墨的表现面较窄，并非杨氏在技巧上不能达到，而是受其审美观的局限所致，所以马宗霍说这不仅仅是功

力问题。晚杨沂孙约二十年的吴大澂篆书也约略可以归入此类。第三类可以萧蜕庵和他的弟子邓散木、沙曼翁为代表，其风格大体是融合杨沂孙、吴昌硕等诸家，取几分杨沂孙的方正"蝶"，减几分吴昌硕的收放侧，杨、吴两派的笔下骨力与韵致兼取，并各以自己的笔性形成风格。如萧蜕庵用笔凝练中有虚和，邓散木用笔自然爽健，沙曼翁用笔较为轻灵自然等。第四类以吴昌硕为代表，继承其衣钵者有王个簃、沙孟海、来楚生、陶博吾等。这一派对当代篆书创作影响颇大，很值得研究。

吴昌硕专学《石鼓文》数十年，他是从艺术创作的角度去学习《石鼓文》，把石鼓原型作为素材，字势不受原帖所囿，大胆变化出新，用笔也不受石刻束缚，得凝练遒劲之妙。字势融入邓石如篆书的修长体势，结构加强疏密对比，又融入行草书意，抑左扬右，峻拔一角，通过字的侧倚变化表现出势态之美。其用笔受邓石如以隶法入篆的启示，而以金文写《石鼓文》，苍厚古拙，从字势到笔意形成自己独特的篆书样式，对当代篆书创作产生了极大影响。对于吴昌硕写篆的创新，褒扬者居多，但也有批评者。为了更好地研究和借鉴吴氏的篆书艺术，我们且选录数则：

> 昌硕以邓法写《石鼓文》，变横为纵，自成一派，他所书亦有奇气，然不逮其篆书之工。
>
> ——向燊

缶庐以石鼓得名，其结体以左右上下参差取势，可谓自出新意，前无古人。要其过人处，为用笔遒劲，气息深厚。然效之辄病，亦如学清道人书，彼徒见其手颤，此则见其肩耸耳。

——符铸

缶庐写石鼓，以其画梅之法为之，纵挺横张，略无含蓄，村气满纸，篆法扫地矣！

——马宗霍

吴俊卿以善书石鼓闻，变鼓文平正之体而高耸其右，点画脱漏，行笔鹜磔，石鼓云乎哉！后学振其名，奉为圭臬，流毒匪浅，可胜浩叹！

——商承祚

有人说他（吴昌硕）中年所作较好，还很平正，以后就渐渐离开了规矩，失去节制，随便挥毫，越走越远了。我曾见其石鼓墨迹及石刻本，时时发现败笔，常露尖锋，缺含蓄……有时还出现臃肿靡弱的病，毫无石鼓气息，就未免"村气满纸"了。他虽然在他所临石鼓跋上有说："予好临石鼓，数十载从事于此，一日有一日之境界，惟其中古茂雄秀气息，未能窥其一二。""一日有一日之境界"，未曾见得，后二句"其中古茂雄秀气息，未能窥其一二"，倒是事实。

——祝嘉

大凡书法创新者，其作品多脱出了众人的审美习惯，也就易招致种种议论。对吴昌硕临写《石鼓文》的不同评论，究其原因，是各自站在了不同的审美立场和评判角度。从邓石如到吴昌硕完成了一场篆书的艺术革命，其核心是打破篆书"中正冲和"的模式。从李斯的秦篆到李阳冰的唐篆，形成一套篆书工艺化的"二李"模式，并被后人奉为入手学篆的不二法门，其线条必须中正不倚，圆转匀停，起止不见笔锋，转折"都无角节"，"令笔心常在画中行"，其结构如"鲁庙之器"，中正不倚，舒和整饬，其审美理想是"不激不厉而风规自远"，求"中正冲和"之气。邓石如首先打破了这个模式，以隶法用笔之侧势入篆，化圆为方，打破了小篆单一的线条，而以转折提捺的丰富变化代之，其结构讲求"疏处可走马，密处不使透风，常计白以当黑，奇趣乃出"，以疏密对比的变化之美打破了中正冲和之美。但邓氏篆书尽管疏密聚散，其体势基本保持端正，未敢侧，一直到吴昌硕笔下的《石鼓文》，字势开始变正为侧。从用笔到结构由正及侧的变化，从邓石如到吴昌硕用了近百年，这是篆书创作从审美观念到作品形式对传统士大夫文人定式的突破。

了解了吴昌硕《石鼓文》创作的时代渊源，读者就不难看出以上所录对吴氏所书《石鼓文》各种评论的立场和方法。站在传统的"中正冲和"审美观的立场上，自然就不能容忍吴昌硕的"略无含蓄，村气满纸"，自然就对吴氏"常露尖锋""行笔驽磔"不以为然。然而，从邓石如到吴昌硕的篆书创作，重在艺术形式的出新，解除士大夫文

人审美定式的桎梏。突出书法艺术形式效果是近代艺术从技法到观念的前进，我们应以这个基本评价去对待吴昌硕的《石鼓文》创作。当然，吴昌硕的《石鼓文》创作表现出较强的艺术个性，而从另一面去看，也会有积习。如吴昌硕笔下苍厚古拙，某些书家评其作有"黑气"，缺乏虚灵之趣；吴氏数十年攻治《石鼓文》，可谓专精于一，但沿着一条日趋娴熟的路子走下去，或为一种模式所缚；另外受习惯的影响，在字的结构上也出现了有失六书的笔误。吴昌硕《石鼓文》创作的不足我们应该引以为戒，但我们要站在肯定其艺术创造性这个立场上，而不是去否定他。

吴昌硕《石鼓文》创作的风格在现代篆书创作中已形成流派性影响，但由于吴氏篆书形式特点较为明显，具有较强的模铸力，初学者容易上手，脱离其影响自立风格则不容易。现代学吴者如王个簃、来楚生等大家，其作品应该说都是炉火纯青的上乘之品，但从艺术创作角度讲，尚未能脱出吴门自成风格。另有值得注意的，一是萧蜕庵及其传人邓散木、沙曼翁，他们在吴昌硕等家的基础上，稍向文雅方向靠近，既挣脱了原《石鼓文》线条工艺化的束缚，取意于邓石如、吴昌硕用笔的自然，又保持了古雅的特点，但由于其形式特点不十分夺目，故在现代创作中影响还不算大。二是陶博吾创作的《石鼓文》，他进一步夸张吴昌硕结字侧倚和邓石如的方折用笔，字势更加错落天真，用笔质直方折，一笔笔写来，有行楷用笔的味道，实是"绝去时俗，同符古初"，表现出的是古人自然写篆而不是"二李"的"描"

篆。他所书的《石鼓文》意态稚拙童朴、气贯神行而形貌若丑陋，当代有许多求异尚奇的书家追随效法，但多有求形质而难得其神采的症结。王个簃、来楚生承袭吴昌硕而能形神兼得，是善学者的典型，萧蜕庵、陶博吾各取吴昌硕篆书特点之一翼发展成自家风格，是善变者的模范。

还有值得注意的一点，上述从邓石如到吴昌硕以及近代的诸家，他们大多同时又是成就突出的篆刻家、古文字学专家等。《石鼓文》的创作基础不但要建立在对《石鼓文》自身的临习中，还在于对各个时期文字和篆刻艺术的研究，要以学识厚度和审美高度为基础支撑。从这个角度讲，《石鼓文》的创作也是一项"系统工程"。

柒

《峄山碑》：画如铁石，字若飞动

秦小篆

傅舟 / 文

【碑阳】

秦《峄山碑》（墨拓本）

《峄山碑》前段刻辞为秦始皇二十八年（前219）所刻，共计144字；后段秦二世诏书为秦二世元年（前209）所刻。原石已毁，此为北宋淳化四年（993）郑文宝翻刻本，碑高218厘米，宽84厘米，现藏于西安碑林博物馆

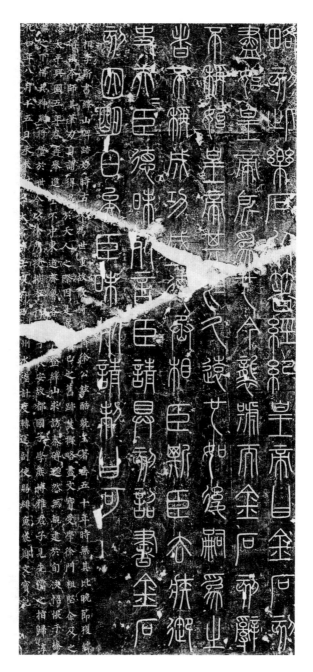

皇帝立国，维初

秦《峄山碑》（墨拓本，局部）

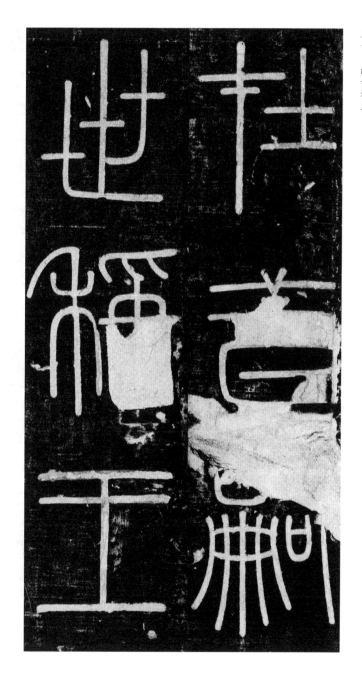

在昔，嗣世称王。

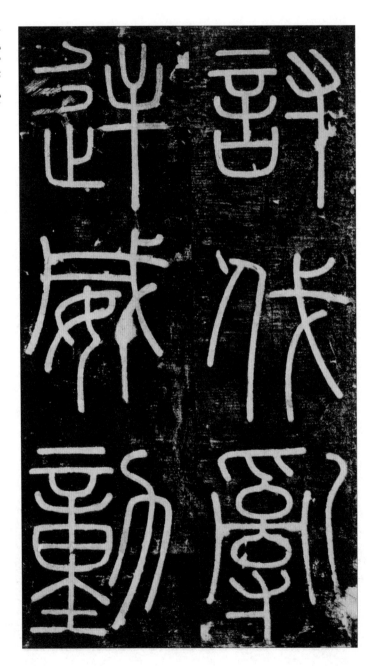

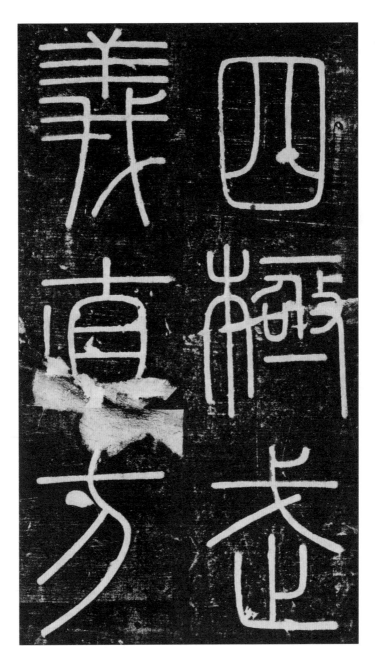

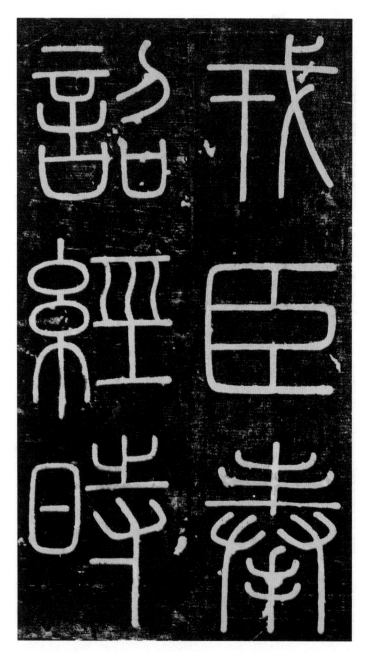

戎臣奉诏，经时

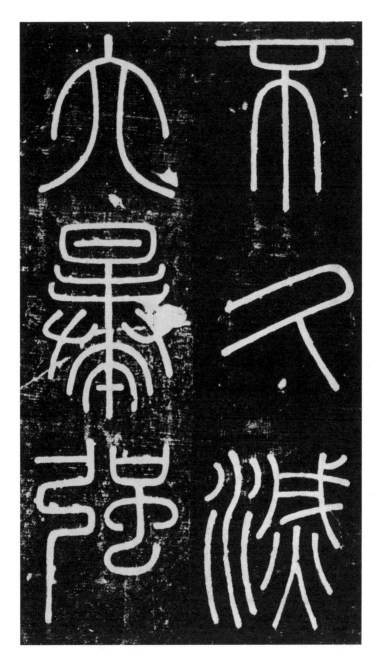

詔經時
不人漆
火暴強
廿分火
冬上萬
高滿壽
趙顯四

秦《峄山碑》（墨拓本，局部）

小篆是汉民族第一种统一的汉字字体，秦始皇统一六国之后规定全国通行，是官府发布政令、正式文件时使用的通用、标准字体。春秋战国时期战乱不休，汉字差异甚大，直接影响汉字的发展和政令的通行下达。秦一统天下之初，丞相李斯"乃奏同之，罢其不与秦文合者"（许慎《说文解字》），提出统一文字主张，并由李斯等人在沿袭西周秦国文字的基础上，又广泛搜集民间使用的通用字，以秦文字作为标准创制了小篆，统一了文字。小篆的定型使汉字取得了线条化、符号化的文字性质，也为方块形字体奠定了基础。郭沫若先生认为："这是文化史上的一项大功绩。"

东汉许慎《说文解字》云："秦书有八体：一曰大篆，二曰小篆，三曰刻符，四曰虫书，五曰摹印，六曰署书，七曰殳书，八曰隶书。"但若对八种书体细加分析，可以看出秦时使用的书体其实只有大篆、小篆和隶书三种，其他五种都是大篆或小篆书体的美术变体，它的形制和风格都与施用器物的装饰要求密切相关。这里所说的隶书，特指

秦隶、古隶，应该是从战国秦国到秦朝书体演变过程中小篆的草率写法，是流行于民间的手写体、快写体，主要由民间写手和书吏们行文使用。从文字性质上看，秦隶是一种半篆半隶、由篆变隶的过渡字体，兼融篆隶之美。据徐无闻先生论证，小篆实为战国文字。它在汉字发展史上起到了承上启下的作用，是汉字从古汉字阶段发展到今汉字阶段的桥梁，对汉字形体的演变有着极大的推动作用，为书法的继承与变革树立了典范。

秦始皇统一中国后，多次东巡峄山、泰山、琅邪、碣石等地，每到一地即竖碑刻石，昭示秦的文治武功。这些石刻共七件，即《峄山刻石》《泰山刻石》《琅邪台刻石》《芝罘刻石》《东观刻石》《碣石刻石》《会稽刻石》。这些石碑所刻篆书传为李斯所作，现在仅残存《泰山刻石》《琅邪台刻石》（拓本十三行，模糊不清），《峄山刻石》（即峄山碑）也只见摹刻翻刻本。这些残字和原摹刻本、翻刻本，已成为中国书法发展史上绕不开的经典。

秦《峄山碑》，又称《秦始皇登峄山纪功刻石》等。《峄山碑》前段刻辞为始皇二十八年（前219）秦始皇登峄山时所刻，共计144字；后段秦二世诏书为秦二世元年（前209）所刻，共计79字，字略小。《史记·秦始皇本纪》记其事，但并未记载《峄山碑》原文，碑刻文字因郑文宝的摹刻而得以传世。《峄山碑》是秦始皇东巡第一件刻石，故堪称碑铭之祖，后世碑铭，皆遵其遗则。今传摹刻本《峄山碑》出于唐宋人之手，南唐徐铉有《峄山碑》摹本，北宋淳化四年

（993），郑文宝据徐氏摹本重刻于长安国子学，此即享有盛誉的长安本。本文所据即为长安本。其后翻刻本颇多，世之评者谓"长安第一，绍兴第二，浦江第三，应天府学第四，青社第五，蜀中第六，邹县第七"（赵宧光《寒山帚谈》）。

从原石残字及《峄山碑》《泰山刻石》诸刻石拓本，我们可以看到那种雄健凝重、笔力坚实、浑穆端庄的意态，它呈现出秦人统一六国后的踌躇满志和雄豪强悍。在这种总体的审美风格之下，诸刻石书体又各有趣味。《峄山碑》清俊劲逸，《琅邪台刻石》生动活泼，《泰山刻石》雄健浑厚，《会稽刻石》清劲圆畅。尤其将长安本、绍兴本《峄山碑》与现存的秦代刻石如《泰山刻石》《琅邪台刻石》细加比较，其形貌意态别有情趣。就长安本而言，《峄山碑》的线条清俊、劲直、圆洁、雅逸。整体上劲健且遒逸，既有刚劲的特质，又有柔婉的意态，两者交融一体，相生相成，达到刚柔并济的境界。其线条粗细大体一致，起笔逆锋折回，行笔裹锋而行，收笔停顿回锋；起笔收笔大多为圆，部分为方，或不方不圆，亦方亦圆。书写这种圆劲完美的线条，有四个方面的难度：一是粗细一致的线条要写得圆劲。二是长直线、长弧线不仅圆劲还要贯注笔势、方向，同时要对称、均衡；因而有些线条实具险峻的特质。三是圆弧线、盘曲线条的书写中，既要使线条圆劲，不能在圆转中露怯，又要在盘曲、圆转中做到对称、均衡、笔势谐和。圆转盘曲线条的书写尤有节律，圆转时往往要先略微提笔，不使线粗，稍后略按续行。四是圆转线条的衔接，既要衔接

无痕，更要使笔势、线条方向一致，同时均匀而端谨。恰如清杨守敬跋长安本所云："笔画圆劲，古意毕臻。"

《峄山碑》字法上纵向取势，大小如一；形体修长，长方形字形符合黄金分割的比例。其结构严谨而不板滞，舒展而疏密有致，对称均衡而揖让得体，长线恣肆又敛放有度。《峄山碑》篆书作为"庙堂"体，其端谨显示皇权的威严，字法严谨匀称、线条匀润圆劲，疏密、揖让、敛放有度，都是其结构端谨的多层面体现。同时，它也具有匀称、疏密、揖让、敛放中的变化，还有线条的柔婉（如泰、流等字），这些都使《峄山碑》在整体面貌上端谨而不板滞。字法舒展而疏密有致是《峄山碑》结构上的第二个特点。就疏密关系而言，《峄山碑》主要分为三类：一、上下疏密类，或上密下疏（字数较多），或上疏下密（字数较少）。二、左右疏密类，或左密右疏，或左疏右密。三、疏密均匀类（图一），字数较少，且多为独体字，如"暴""臣""方""廿"等字；还有如"壹""奉"等字的中密外疏。其密处匀称，疏处恣肆，这两方面共同构成其舒展的特点。第一，《峄山碑》字法上的左密右疏、左疏右密、上密下疏、上疏下密，其密处匀称、疏处舒展，上下、左右、里外关系上讲究顾盼、避就、揖让，处理恰当、得体。第二，《峄山碑》中有许多长直线、长弧线、盘曲线，如"义""明""孝""专""方""于""乃""动""以"（图二）等字的线条，不仅稳定，而且具有恣肆之势，同时适可而止，放而有度，以合端谨之格。

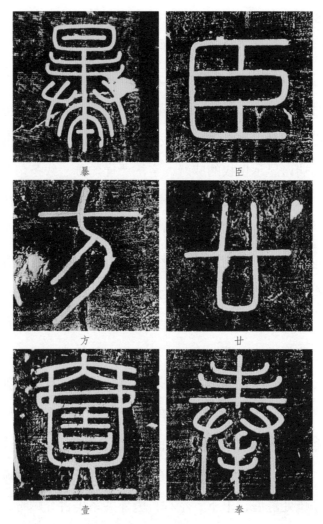

图一 《峄山碑》中疏密均匀的"暴""臣""方""廿"，
中密外疏的"壹""奉"

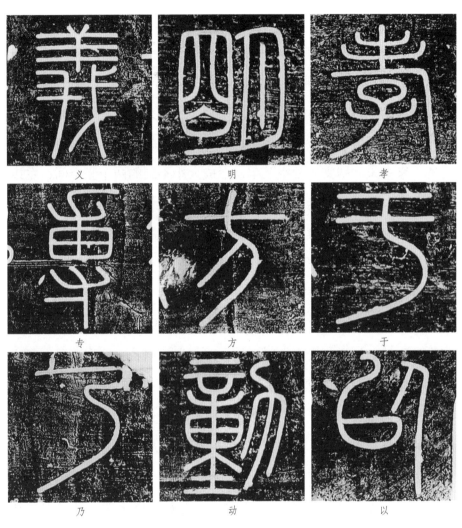

图二 《峄山碑》中的"义""明""孝""专""方"
"于""乃""动""以"

《峄山碑》章法秩序井然，布列匀齐；纵势成行，横向有列；富有节律，行气舒徐；虽无大起大落，却别有一种波澜。郑刻《峄山碑》原石现存于西安碑林，原文将秦始皇刻辞和秦二世诏书连在一起，合成十五行，每行十五字，后刻郑文宝跋文。去其碑首碑趺等空间，仅看中间碑文和跋文，视觉上以篆为主，楷跋为辅，有自然天成之感。篆书末和跋文尾都空三字，形成大小不同的两个竖空间，左边有整条窄长竖空间，其形式构成密满而又能透气。篆跋古质，加之中上部断裂之痕、历代磨泐，故而苍古浑穆。篆书主体的匀朗和跋文的密满颇具一种古雅的形式美感，可见当时制作者渊懿而显明的审美意识，今人之作亦颇有借鉴者。

总之，《峄山碑》笔法严谨、一丝不苟，线条挺匀刚健、圆润流畅，结构对称均衡，大多上紧下松，形体清俊修长、造型舒展。章法上布列整饬、从容俨然、规矩和谐、整齐划一，篆文楷跋相得益彰，风格精致典雅、端庄严谨，俨然居高临下，有似贵族风范，这与秦王朝的时代精神相契合，是威严皇权的一种文化象征。皇权专制无疑具有两面性，一方面是统一、威严、等级、秩序、规范、礼义，另一方面是专制无情、泯灭个性。有的即从后者对《峄山碑》做了审美判断：秦代文化的森严气象令后世莫及，《峄山碑》便是这种政治气候的产物。从《峄山碑》对等距离切割的时空中，我们分明可见剪除异己、焚书坑儒的残酷。而从玉筋垂拱般的笔画走向上，不也可以看到情感上的高度浓缩吗？瘦长的身躯体现出莫测的威严、高深。这正是

一个理性的空间，一个对个体任意践踏的共性建筑。我们认为这些共同构成了《峄山碑》的审美本质。

历代对李斯小篆的评价极高，唐代张怀瓘《书断》云："画如铁石，字若飞动。""李君创法，神虑精微。铁为肢体，虬作骖骓。江海淼漫，山岳巍巍。长风万里，鸾凤于飞。"唐代韦续《唐人书评》云："李斯书骨气丰匀，方圆绝妙。"清代王澍在《虚舟题跋》中称，李斯的书法水平"古今妙绝"。但今天书法界有的人不喜欢、不认同《峄山碑》一类的玉箸（铁线）篆。还需要注意的是，小篆玉箸书体，与隶、楷、行、草不同，它有一种内在的沉稳淡泊的美，不善张扬，对书写要求极高。在书写中，尤其是对一些笔画的微妙处理，须追求其内在势能的集聚和转换。这样才能求得意气畅通，求得生动与变化。

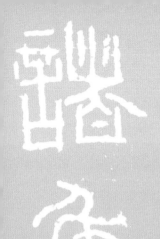

捌

秦权量诏铭：随意天成，刚健婀娜

秦小篆

徐利明 / 文

元年，制诏丞相斯、去疾：法度量，尽始皇帝为之，皆有刻辞焉。今袭号，而刻辞不称始皇帝，其于久远也，如后嗣为之者，不称成功盛德。刻此诏，故刻左，使毋疑。

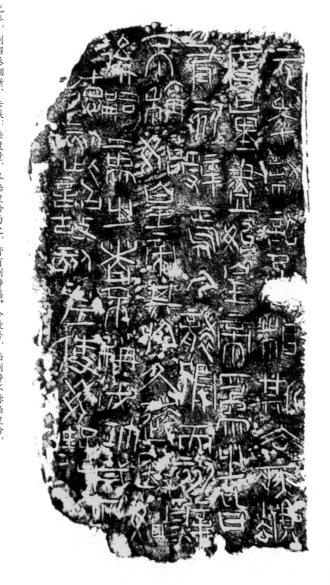

秦二世元年诏版（墨拓本）

202

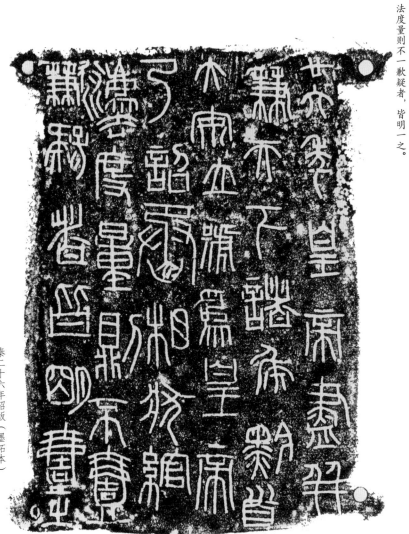

廿六年，皇帝尽并兼天下诸侯，黔首大安，立号为皇帝。乃诏丞相状、绾：法度量则不一歉疑者，皆明一之。

秦二十六年诏版（墨拓本）

秦二十六年诏版，长10.8厘米，宽6.8厘米，厚0.3厘米，现藏于甘肃省镇原县博物馆

廿六年，皇帝尽并兼天下诸侯，黔首大安，立号为皇帝。乃诏丞相状、绾：法度量则不一歉疑者，皆明一之。

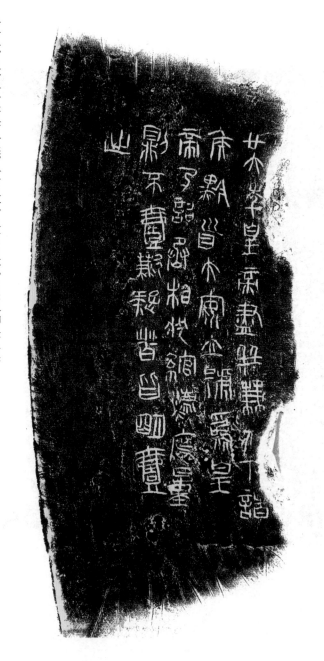

秦二十六年诏版（墨拓本）

元年，制诏丞相斯、去疾：法度量，尽始皇帝为之，皆有刻辞焉。今袭号，而刻辞不称始皇帝，其于久远也，如后嗣为之者，不称成功盛德。刻此诏，故刻左，使毋疑。

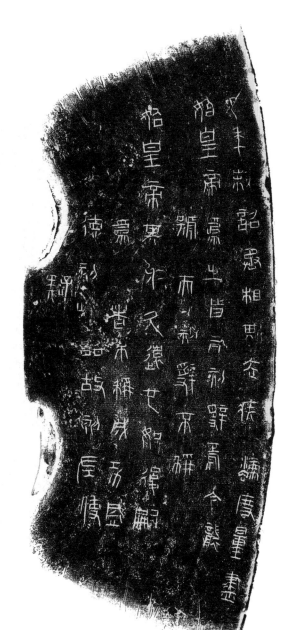

秦二世元年诏版（墨拓本）

205

元年，制诏丞相斯、去疾：法度量、尽始皇帝为之，皆有刻辞焉。今袭号，而刻辞不称始皇帝，其于久远也，如后嗣为之者，不称成功盛德。刻此诏，故刻左，使毋疑。

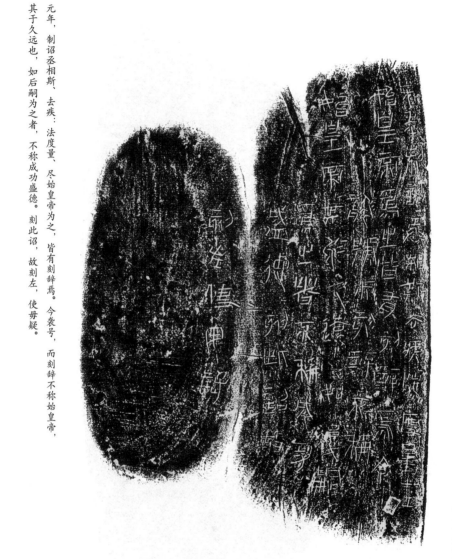

秦二世元年诏版（墨拓本）

廿六年，皇帝尽并兼天下诸侯，黔首大安，立一号为皇帝。乃诏丞相状、绾：法度量则不一歉疑者，皆明一之。

元年，制诏丞相斯、去疾：法度量，尽始皇帝为之，皆有刻辞焉。今袭号，而刻辞不称始皇帝，其于久远也。

如后嗣为之者，不称成功盛德。刻此诏，故刻左，使毋疑。

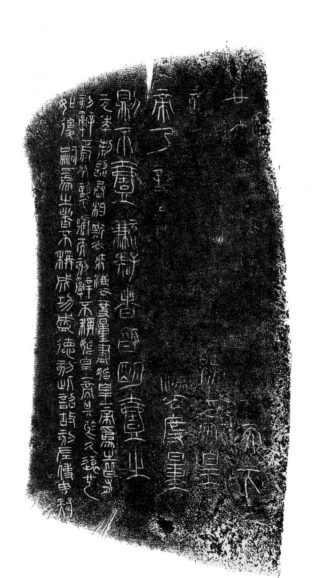

秦二世元年诏版（墨拓本）

207

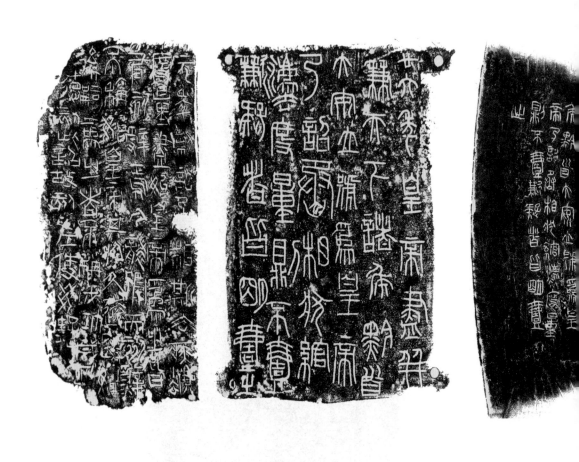

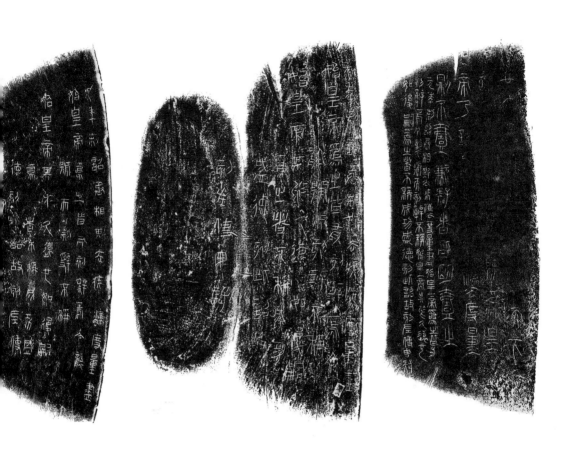

秦权量诏铭（墨拓本，局部）

权量，"权"指秤砣、秤锤，"量"是指龠、合、升、斛、斗等量器。诏铭、诏版，是古代皇帝颁发诏书的一种形式，用来诏告民众，具有"广而告之"的意义。

春秋战国时期各诸侯国都有度量衡制度，但各不相同。前221年秦始皇统一六国，建立起中央集权制的国家，并于秦始皇二十六年诏令天下"一法度衡石丈尺，车同轨，书同文字"（司马迁《史记》），以制度确保国家的统一。为了尽快统一度量衡，特颁发诏文，铸刻在权量器具上，分发各地；也有的先刻在铜板上，再将铜板嵌在权量上，故称为"诏版"。其文曰："廿六年，皇帝尽并兼天下诸侯，黔首大安，立号为皇帝。乃诏丞相状、绾：法度量则不一歉疑者，皆明一之。"此即"始皇诏"。秦二世继位后，又颁发一份诏书，重申此政策，并颂始皇功德，其文曰："元年，制诏丞相斯、去疾：法度量，尽始皇帝为之，皆有刻辞焉。今袭号，而刻辞不称始皇帝，其于久远也，如后嗣为之者，不称成功盛德。刻此诏，故刻左，使毋疑。"此

即"二世诏"。当时全国有大量权量诏铭，多为工匠所刻制，故其书法虽有严谨工整者，但大多字形大小不一，行距参差错落，还存在缺少笔画、任意简化的现象。基于上述种种原因，秦权量诏铭书法为应付当时社会实用之需，在不经意间却造就了秦篆书法中饶有别趣的一种风格类型——随意天成，历两千多年至今，被称颂不已。

战国时期，各国文字相互间虽有一定的影响，但都是独立发展，故在字形结构上歧异纷呈，无统一标准。唯有秦国文字传承着周王朝文字的正统，并由大篆向小篆过渡。春秋时期的《秦公簋》、战国时期的《石鼓文》《新郪虎符》等即表现为这种过渡的形态。这是典型的秦国书风，结字端庄，笔画遒劲，风格圆润秀雅。秦《泰山刻石》《琅邪台刻石》等大件石刻小篆作品的出现是这种风格发展的必然结果。另如秦代的《阳陵虎符》以及现存秦代瓦当、秦印上的小篆，都反映了当时小篆书法的审美高度与艺术成就。

秦权量诏铭书法风格作为秦小篆随意天成一路的代表，在战国时期即有所表现，如先秦的商鞅方升，其器壁与柄上所刻书法风格（图一）与其后补刻在底部的"始皇诏"书法风格甚近。再如秦封宗邑瓦书（图二）的书法风格亦与后出之秦权量诏铭书法风格同气相接。可知，秦代权量诏铭作为一种风格表现样式，一种率真的审美情调，在当时民间是广为流传的，其间有着必然的历史延续性和书法表现的一贯性。甚至可以说，商鞅方升上前后两次所刻（时间上一属战国末，一属秦朝），或出自一人之手。而战国时的秦封宗邑瓦书和秦代权量

诏铭书法风格也甚为相近，即使非同一人所刻，而其风格之同调，时间上也可能相距不远。

秦代是中国书法史上承前启后的时代。前 221 年，秦始皇统一全国后，实行"书同文字"政策，在巡视泰山、琅邪、峄山、会稽、芝罘等地时，皆命丞相李斯撰文刻石，我们现在尚可见到《泰山刻石》《琅邪台刻石》等遗存下来的小篆原迹残本。秦小篆是以战国时期秦国文字为基础，吸收六国文字中合理的成分，由丞相李斯等人整理并加以规范而成。其风格特点为体势修长，结构规整，用笔圆健，俨然天子风度，可谓达到了小篆规整庄重一路之极致。《泰山刻石》（图三）、《琅邪台刻石》（图四）是秦代传世最可信的两块刻石，但后者在宋代便已泯灭，仅存拓本残纸，前者尚存数字残石，现藏于山东泰山岱庙内。

除刻石外，官方正体中能反映秦代篆书面貌的还有秦《阳陵虎符》，上有错金篆书两行十二字，结字端庄严谨，笔画圆劲，与刻石篆书同一体势。

代表规整庄重之美的正体小篆如《泰山刻石》《琅邪台刻石》等，与代表随意天成之美的民间草体小篆的大多数权量诏铭书法相比较，有三个不同点：

用途不同。《泰山刻石》作为官方正体，结字章法严谨，正与秦律的法度森严同调，以示中央集权的权威性。而权量诏铭则截然不同，它是朝廷用来统一度量衡的文书，主要是使天下百姓能够看懂，

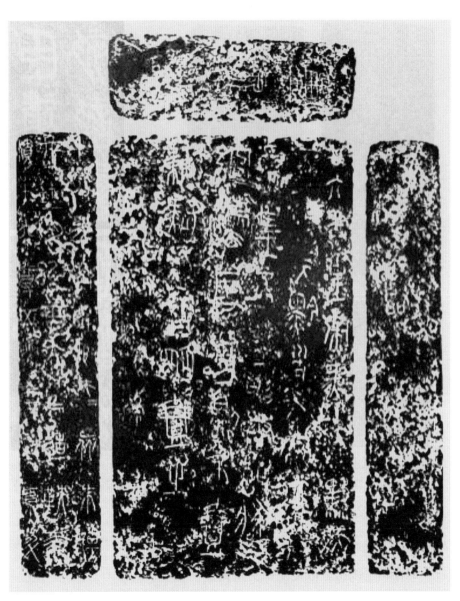

图一　商鞅方升铭文（墨拓本）

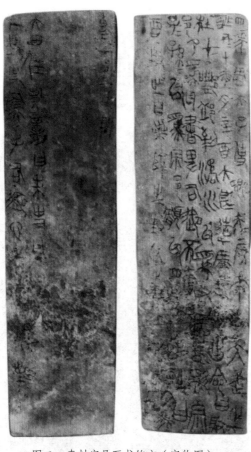

图二　秦封宗邑瓦书铭文（实物图）

图三　《泰山刻石》（安
国北宋墨拓本，局部）

加之时间紧，需求量大，因此不会也不必像《泰山刻石》《琅邪台刻
石》那样精工细凿，故刻工粗劣草率。

　　用途不同导致选材与刻工不同。《泰山刻石》等是皇室命良工镌
刻，石材也是精挑细选。而大量权量诏铭出于下层官府及民间能书能

214

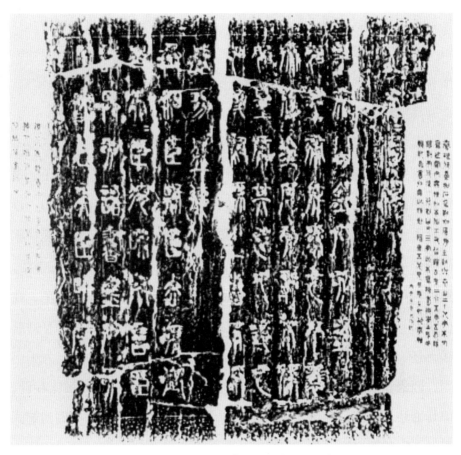

图四 《琅邪台刻石》（墨拓本，局部）

刻工匆忙间书刻，制作水平也多粗率。

前述两点导致了风格不同。刻石与权量诏铭，前者为上层善书者所书，后者为民间及各地下层官府能书者所书，两者间的差异表现出文野之别，高低之别，雅俗之别。前者笔画圆匀一致，结体规整对

称，章法整齐，体现了秦篆的法度严谨。而权量诏铭是直接刻铸在权量上或刻在铜板上的，其笔画弃圆转而代之以直折，结体布局也非纵横有序的排布，而是大小宽窄随意变化，如此天真率意的随势镌刻，造就其别有趣味。

　　秦权量诏铭的制作方法主要有两种：铸和刻。铸一般有三道工序，首先在陶质或石质的范模上设计书写，其次将文字刻制加工，最后是翻铸。如始皇廿六年诏陶量上的铭文四字一印，共十个模印，横排钤压制范，再施以浇铸。铸制铭文虽然不易，但是可以复制多件相同的作品。刻有两种，一种是摹刻，即先在权量器具上用毛笔书写，然后再用刀具模仿墨稿刻成，如始皇诏铜权。另一种是以刀代笔，在权量器具上直接刻画。铜权的诏文绝大多数是刻的，铁权则有刻有铸，还有的把诏书先刻在铜板上，再将铜板嵌在权量上面，为了牢固，四沿留有边耳及洞孔。由于在全国推广，有大量权量诏铭存世，但其书法一件有一件的特点，各款有各款的风格，从结体布局到笔画粗细、行距疏密等，各不相同。

　　秦权有半球形、多角菱形等形状，一般有钮，如秦始皇诏二十斤铜权（图五），刻工较为认真，用刀从容，体势多方折，横画呈弧形，与当时官方正体《泰山刻石》《琅邪台刻石》的书写方式较为接近，反映了当时通行篆体的书写习惯。由于是多角菱形，每个面摹刻三字，字之间距较为均等，大小变化不明显，可谓权量诏铭书法中比较工整的一件佳作。

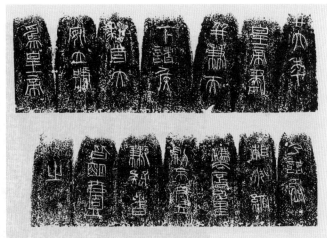

图五　秦始皇诏二十斤铜权及其铭文（墨拓本）

　　另如秦二世元年诏版（图六），则不讲究行与列，随意刊刻，甚至缺少笔画，或任意简化，断笔较多，线条瘦硬，字形的欹侧变化往往随刻工运刀的走势不期然而成，一派草隶气象，但通篇恣肆多变，和谐统一。传世的秦权量诏铭中，有大量的秦二十六年诏版，其中有一件（见本书第 203 页）最具审美高度。此件为长方形，通篇文字大小悬殊，最大的字和最小的字相差数倍；章法疏密不一，行间时宽时窄；字距或大或小，有的紧靠，有的远离；结体有的长，有的扁，有的端正，有的倾侧等，不一而足。但在这种看似毫无规律的随势变化中，隐含着一条"S"形的流动曲线，将通篇文字串联一气，使之妙趣横生。可以说，秦权量诏铭书法的随意天成之美，在这块诏版中表

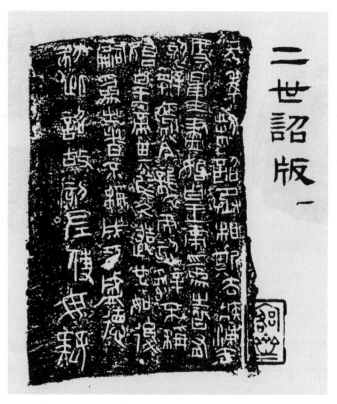

图六　秦二世元年诏版（墨拓本）

现得最为充分，从而使之成为秦权量诏铭书法艺术风格的顶尖之作，具有艺术美学的典范意义。

玖

《袁安碑》《袁敞碑》:
舒展宽博，匀整淳厚

汉碑

金丹 / 文

汉《袁安碑》（墨拓本）

现存碑高 139 厘米，宽 73 厘米，东汉永元四年（92）立，

现藏于河南博物院

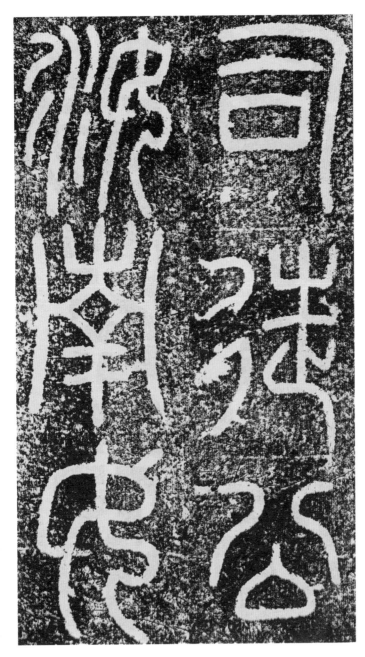

司徒公汝南女

汉《袁安碑》（墨拓本，局部）

221

阳袁安召公，授

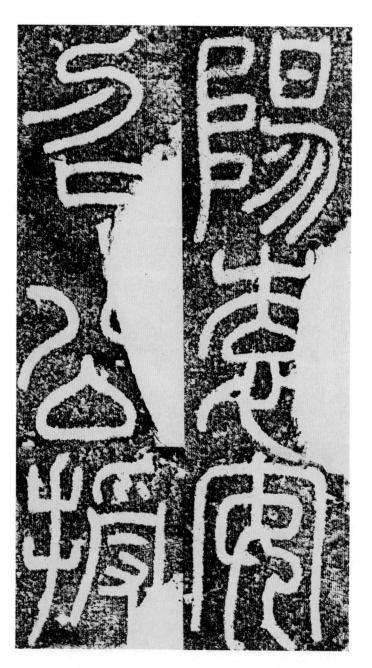

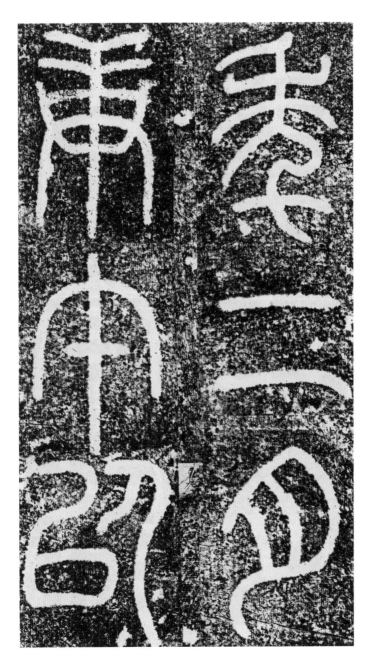

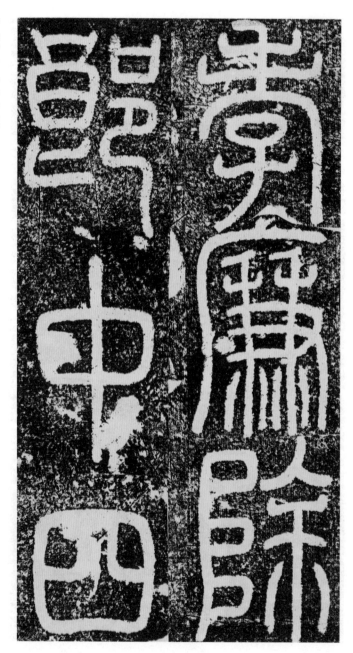

孝廉除郎中。四〔年〕

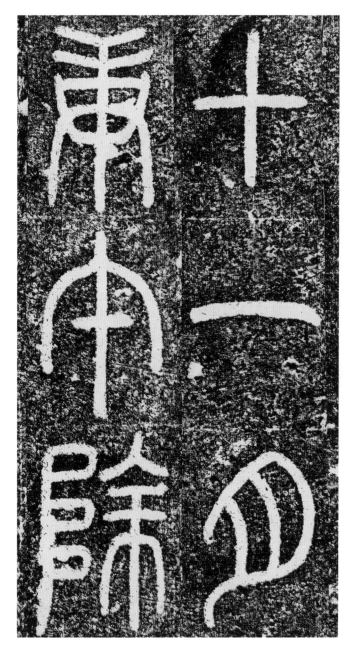

汉《袁敞碑》（墨拓本）

现存碑高78.5厘米，宽71.5厘米，东汉元初四年（117）立，

现藏于辽宁省博物馆

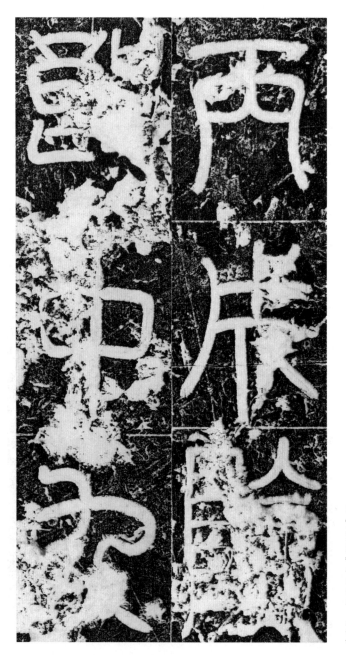

丙戌，除郎中。九

汉《袁敞碑》（墨拓本，局部）

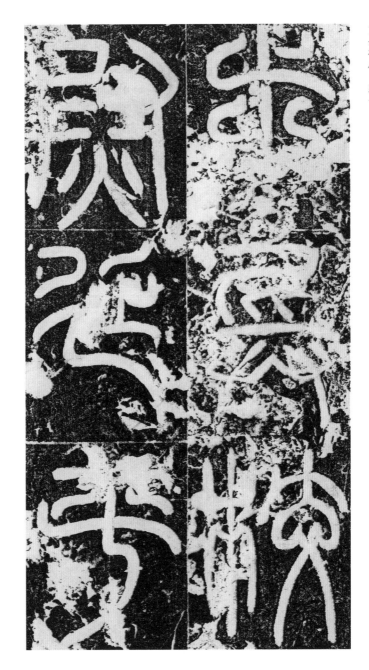

步兵校尉，延平

229

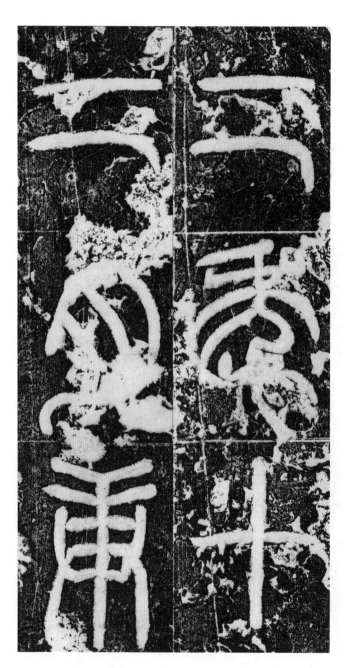

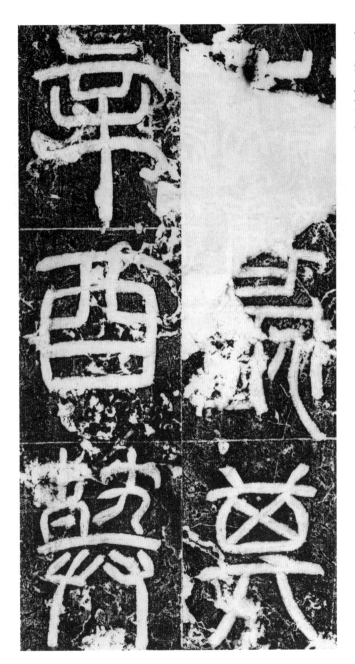

戌……薨，其辛酉葬。

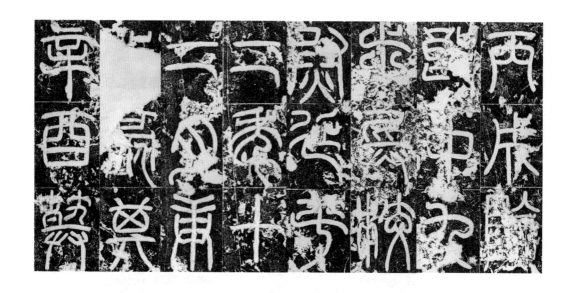

232

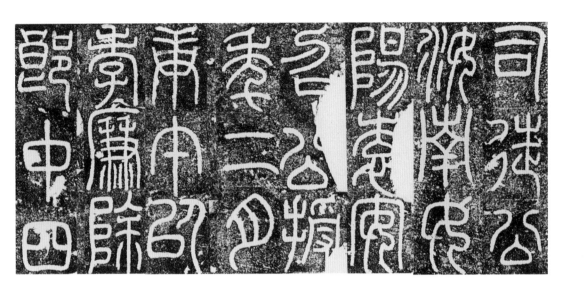

汉《袁敞碑》（左页）、汉《袁安碑》（右页）（墨拓本，局部）

《袁安碑》和《袁敞碑》是汉代篆书经典，也是今人学习篆书的极佳范本。

　　《袁安碑》，全称《汉司徒袁安碑》，是东汉篆书碑刻。传东汉永元四年（92）立。碑石已残，每行末一字及碑额均已损坏，现存残碑高139厘米，宽73厘米，共十行，满行十六字，现存十五字，有圆形碑穿在第五、六行之间，正当碑中，为汉碑之所仅见。内容主要记载袁安的生平，与《后汉书·袁安传》基本相同，但较简约。

　　袁安（？—92），字邵公，豫州汝南汝阳（今河南商水西南）人。少承家学，举孝廉，任阴平长、任城令，驭属下极严，吏人畏而爱之。明帝时，任楚郡太守、河南尹，政号严明，断狱公平，在职十年，京师肃然，名重朝廷。后历任太仆、司空、司徒。和帝时，窦太后临朝，外戚窦宪兄弟专权操纵朝政，民怨沸腾，袁安不畏权贵，守正不移，多次直言上书，弹劾窦氏种种不法行为，为窦太后忌恨。但袁安节行素高，在是否出击北匈奴的辩论中，袁安与司空任隗力主

怀柔，反对劳师远涉、徽功万里，免冠上朝力争十余次。永元四年（92）春，袁安薨，朝廷为此感到十分痛惜。

《袁安碑》的出土年代不详，也未见前人著录，从碑侧刻有明万历二十六年（1598）三月题记可知，此碑至少在明代时就已经被人发现。1961年此碑再现于世，今藏河南博物院。关于《袁安碑》的刻立年代，学术界有两种说法。一说该碑刻立于永元四年，因碑末有"永元四年囗月癸丑薨，闰月庚午葬"字样，与《后汉书》"四年春薨，朝廷痛惜焉"的记载吻合。一说袁安碑并非刻立于永元四年，因碑中出现"孝和皇帝"字样。孝和皇帝是东汉第三个皇帝刘肇的谥号，说明此碑刻立时，孝和皇帝已不在人世，据《后汉书·孝和孝殇帝纪》载，孝和皇帝于元兴元年（106）崩逝。当然，学界还存在《袁安碑》系伪作之说，如欧阳辅、施蛰存等，他们认为此碑与《天下碑录》载《汉袁安碑》"在徐州子城南门外百步"的记载不符。

《袁敞碑》，全称《汉司空袁敞碑》。东汉元初四年（117）立。篆书，存十行，每行存五至九字不等。碑石上下分裂为两块，残缺不全，漫漶严重。石高78.5厘米，宽71.5厘米。1922年春出土于河南偃师，1925年石归罗振玉，现藏于辽宁省博物馆。

袁敞（？—117），字叔平，豫州汝南汝阳（今河南商水西南）人。司徒袁安之子。少时研习《易经》，教授弟子，因父荫为太子舍人。汉和帝时，历任将军、大夫、侍中，出任东郡太守，后被征拜为太仆、光禄勋。元初三年（116），代刘恺为司空。元初四年

（117），因其子泄漏省中机密而牵连免官。袁敞为官不阿权贵，终因得罪外戚邓氏，在被免职后自杀。朝廷隐瞒他的死因，用三公之礼安葬，并追复他的官职。

从书写风格来看，《袁敞碑》与《袁安碑》极其相似，应出自一人之手。如近代金石考古学家马衡在《凡将斋金石丛稿》中说："《袁安碑》书体与敞碑如出一手，而结构宽博、笔画较瘦。余初见墨本，疑为伪造，后与敞碑对勘，始信二碑实为一人所书。"因此，马衡认为"或因敞之葬，同时并立此碑，未可知也。"也就是说，很可能是在立《袁敞碑》的时候，袁敞也为其父袁安补立了《袁安碑》，并请一人写成，时间均在元初四年。这样的推测似乎比较可信。不管《袁安碑》如何，《袁敞碑》的真实性从未有人质疑过。

东汉时期，隶书大盛，汉碑中的隶书风格各异，异彩纷呈，或端庄，或秀逸，或古拙，或质朴，呈现出鼎盛之势，在隶书进入汉代文化的各个层面之后，篆书俨然退出了历史舞台。此时的篆书碑刻并不多见，除《袁安碑》《袁敞碑》外，尚有《少室石阙铭》《开母庙石阙铭》《议郎等字残石》《鲁王墓石人题字》和一些隶书碑刻上的篆书碑额，如《张迁碑额》《尹宙碑额》《华山碑额》等，与大量的隶书碑刻相比，真可谓是凤毛麟角。汉代的篆书是不是当时人复古、好古意识的流露呢？而《延光残碑》《祀三公山碑》则在篆隶之间，成为汉代书法的奇葩。《袁安碑》《袁敞碑》中一些篆法的舛误体现了汉人已对篆书略有生疏感，但因其书写水平很高，并没有影响到它们的艺术价值。

《袁安碑》《袁敞碑》的书写都有界格，井然有序，字体呈长方形，比例颇具黄金分割律，继承了秦小篆的特点。二碑虽在笔法、布白上高度相似，但各有特色。《袁安碑》字口锋颖如新，笔画纤细婉转，体态遒劲流畅；《袁敞碑》虽不如《袁安碑》清晰，残损过甚，但透过石花，可见用笔浑厚古茂，雄朴多姿，可视为汉代篆书的典型代表。

　　小篆的定型，现存者以《泰山刻石》《琅邪台刻石》为代表，翻刻本《峄山碑》略存秦篆特征，而《袁安碑》《袁敞碑》的用笔特征与秦代小篆相比，笔迹相承而小异。承者，继承了李斯的篆法，中锋用笔，裹毫直行，布白均匀，婉转环绕；异者，夹杂了隶书的笔法，结体微方，兼有铺毫，时见侧势，提按明显。另外，收笔处以悬针出锋，呈飘逸之势，这些都显露出与秦小篆的重要区别。东汉章帝时期的曹喜善篆书，西晋卫恒《四体书势》载："汉建初中，扶风曹喜善篆，少异于斯，而亦称善。"唐张怀瓘《书断》称："善悬针垂露之法，后世行之。"曹喜小篆今不存，无从得见汉代小篆的悬针之法是否就是受到他的影响呢？抑或是当时的时代特征？汉缪篆便是在这样的背景之下产生，环转排叠，周旋回护，易直线为曲线，多缠绕之态。汉篆这种夹杂隶书的特征，并不是介于篆隶过渡时期的笔法演变，而是处于隶书时代的汉代人无意中将隶书写法融入其中。汉人的这种篆书，曾引来后代学者的微词，元人吾丘衍《学古编》云："崔瑗《张平子碑》，字多用隶法，不合《说文》，却可入印，篆全是汉。"

图一　夹杂隶书韵味的字　　图二　锋处改玉箸为悬针的字　　图三　提按明显、转折灵动的字

238

又云："崔子玉多用隶法，似乎不精，然甚有汉意。"《张平子碑》已佚，倘若吾丘衍见到《袁安碑》《袁敞碑》，一定也会如此认为。从篆书发展史的角度来看，这是汉人写小篆的普遍风格特征，具有汉篆的典型性，是篆书创作中的一种风格，一种创造，当给予肯定。

《袁安碑》《袁敞碑》篆书中夹杂的隶书韵味，如"阴""拜""帝""葬"（图一），显出隶书铺毫的用笔特征，有趋扁的势态；其次体会出锋处改玉箸为悬针，如"辰""楚""和""闰"（图二），下笔略带侧势，出锋飘逸；再次体会此两碑用笔的转折，很多不是如折钗股般的匀速圆转，而是提按明显、转折灵动，如"元""年""永""癸"（图三）。这种悬针在汉人篆书中常见，可以相互印证，如《尹宙碑额》《韩仁铭额》等皆是。罗振玉在其收藏的《袁敞碑》整纸初拓本上跋曰："私谓此刻可宝者三：敞为汉名臣，一也；碑文才存七十字，而可资考证，二也；汉世篆书仅崇高二阙，而风雨摧剥，笔法全晦，而此碑字之完者，刻画如新，三也。是碑不仅为寒斋藏石第一，亦宇内之奇迹矣。"（刘承幹《希古楼金石萃编》）赏读《袁安碑》《袁敞碑》，我们得以品味汉字独特的篆书韵味，感受古人优雅的好古情怀。汉篆与秦篆的区别在于，变整饬为舒展，变紧致为宽博，匀整之中尤见淳厚，婉转之外更显婀娜。

拾

《三坟记碑》:
篆变殊绝，独冠古今

〔唐〕李阳冰

刘涛 / 文

〔唐〕李阳冰《三坟记碑》（墨拓本）

《三坟记碑》，唐大历二年（767）刻，原碑已佚，宋代重刻，

高210厘米，宽32厘米，现藏于西安碑林博物馆

先侍郎之子曰曜卿，字

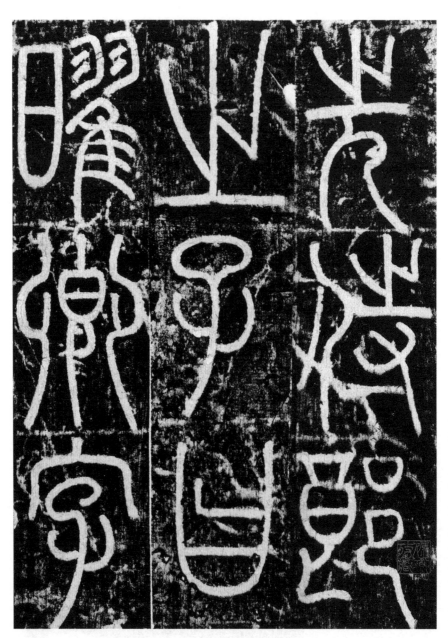

〔唐〕李阳冰《三坟记碑》（墨拓本，局部）

244

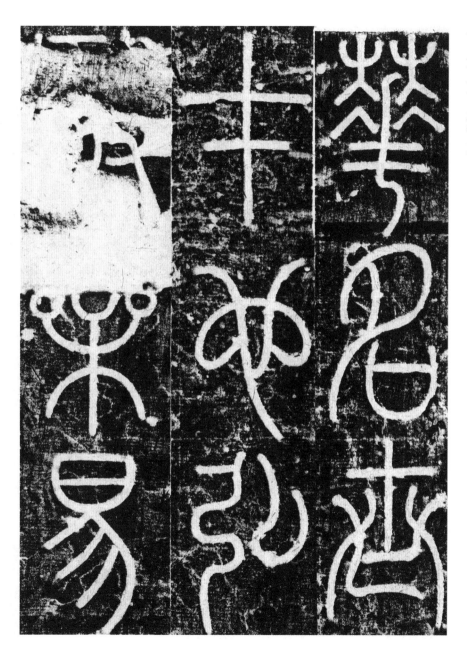

华。名世才也。宏毅乐易，

245

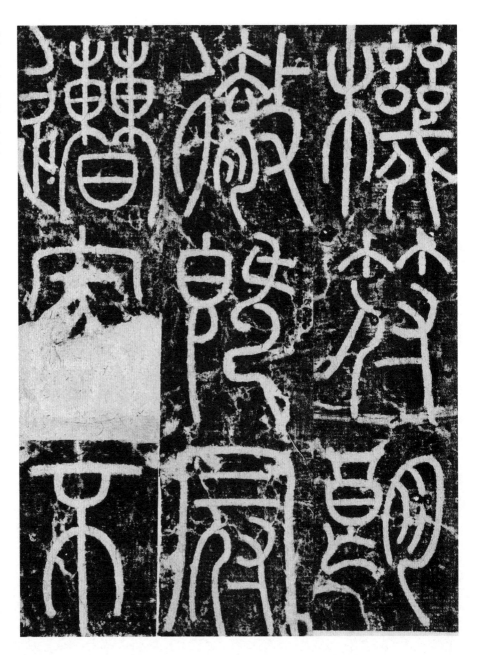

机符朗彻。既冠，遭家不

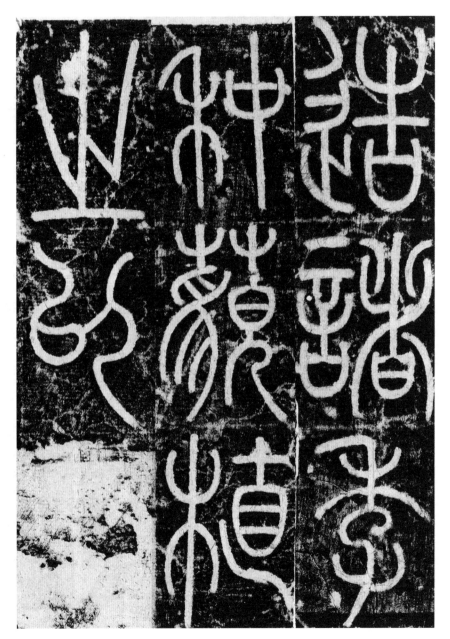

造，诸季种莪。植之以□

247

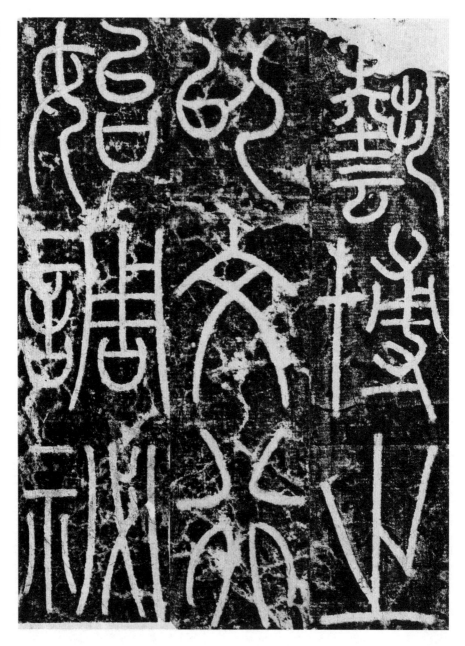

艺，博之以文行。始调秘

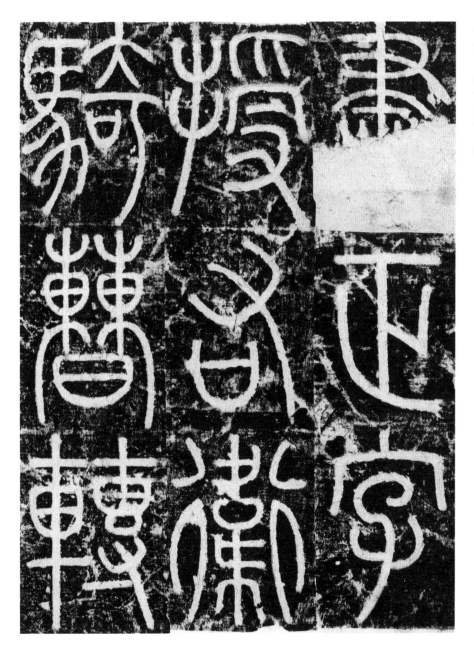

书正字，授右卫骑曹，转

249

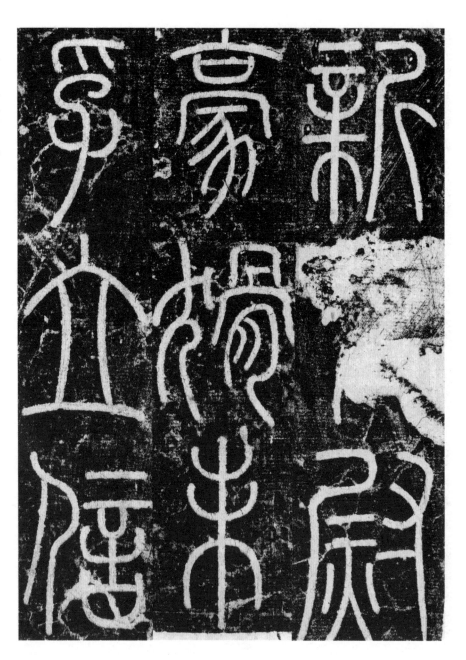

新□尉，豪猾未孚，立信

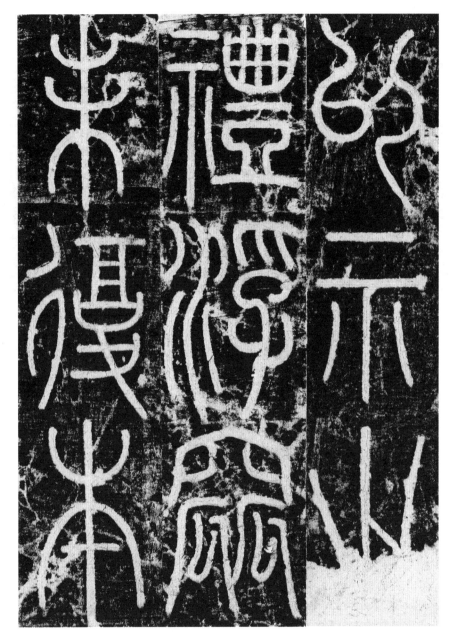

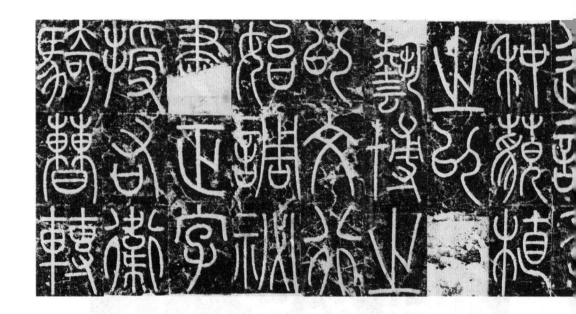

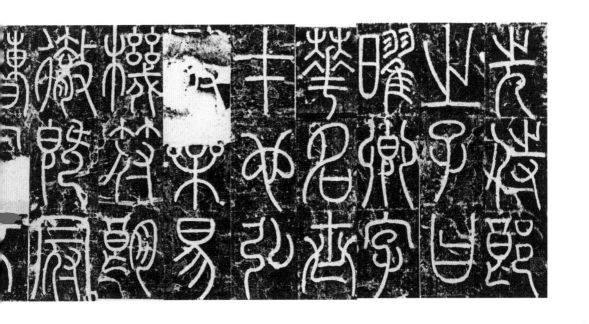

〔唐〕李阳冰《三坟记碑》（墨拓本，局部）

李阳冰，字少温，祖籍赵郡（今河北赵县），先世徙居云阳（今陕西泾阳）。他生活在 8 世纪，玄宗天宝年间为江宁、缙云县尉，肃宗朝任缙云、当涂令，代宗朝为京兆府法曹参军、国子监丞，德宗朝任秘书少监，人称"李监"。李阳冰善辞章，李白《献从叔当涂宰阳冰》诗赞道："落笔洒篆文，崩云使人惊。吐辞又炳焕，五色罗华星。秀句满江国，高才揽天庭。"李阳冰以篆书名世，独步唐朝。他师法秦朝李斯，重振篆书，后人将他与李斯并称为"二李"。

唐朝各个时期的碑志上，都能见到篆书题写的碑额、墓志盖。唐人用篆体书刻碑额和墓志盖（书写碑志的标题）是承袭旧规，习称"篆额""篆盖"。阳刻者圆浑粗壮，如初唐《昭仁寺碑》碑额（图一）、《九成宫醴泉铭碑》碑额（图二）和《唐安墓志盖》；盛唐的《麓山寺碑》碑额则带装饰性。阴刻者，劲利如梁昇卿《御史台精舍碑》，瘦劲如《郭虚己墓志》篆盖（图三）。这类大字篆书，字径约15厘米。

图一　（传）〔唐〕虞世南《昭仁寺碑》碑额　　图二　〔唐〕欧阳询《九成宫醴泉铭碑》碑额（墨拓本）

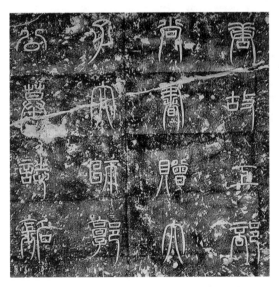

图三　〔唐〕颜真卿《郭虚己墓志》篆盖　　图四　〔唐〕尹元凯《美原神泉诗碑》（局部）

255

图五　唐写本《说文·木部》残卷（局部）

　　用篆体书写碑文，唐朝前期很少，遗迹仅见尹元凯《美原神泉诗碑》（图四）。8世纪的中唐时期渐多，涌现出一批篆书家，李阳冰为翘楚。碑文篆字小于碑额，但字径倍于楷书碑文。

　　唐朝篆书墨迹皆小字，遗存者极少。敦煌写本中有篆书《千

字文》残卷，书法不佳；日本藏有唐写本《说文·木部》残卷（图五），笔画瘦劲，结字精整。

唐朝篆书样式主要是玉箸篆、悬针篆两类，皆以笔画特征命名。玉箸篆，又写作"玉筋篆"。李阳冰师法秦朝李斯小篆，结构匀称，笔画圆润温厚，两端不出锋，犹如"箸"（筷子的古称），唐人美其名曰"玉箸（筋）篆"。中晚唐时期的《程俊墓志》《李岗墓志》《李从证墓志》志盖上的篆书，皆属玉箸篆。柳公权为《圭峰定慧禅师碑》题写的篆书碑额（图六），笔画瘦劲，也是玉箸篆。

悬针篆，又称"垂针篆"，是小篆因事生变的体势。结体上密下疏，纵向笔画下垂出锋，如针之悬锋芒。传为瞿令问书写的《峿台铭》（图七），以及唐写本《说文·木部》残卷，垂笔直利如钢针，是唐朝悬针篆的典型。

唐朝碑志上的悬针篆，都有美术化的倾向。对称的长垂之笔，多带曲势，于整齐中见舒展之势，姿态生动，另呈新样。肥美如《云麾将军李思训碑》碑额、史惟则《管元惠碑》碑额（图八），婀娜如《尹师尊墓志盖》，匀整如《高元珪墓志盖》。

晚唐窦蒙在《述书赋》中说李阳冰"初师李斯《峄山碑》，后见仲尼《吴季札墓志》，便变化开阖，如虎如龙，劲利豪爽，风行雨集"。唐人记当朝事应该可信，但是窦蒙提到李阳冰师承的具体书作，未可尽信。

秦始皇东巡各地，立石刻铭，有《泰山刻石》《峄山刻石》《琅

图六　〔唐〕裴休《圭峰定慧禅师碑》
（柳公权题写篆书碑额）

图七　〔唐〕瞿令问《峿台铭》

邪台刻石》《会稽刻石》《芝罘刻石》《东观刻石》《碣石刻石》等小
篆刻石。唐朝时，《峄山刻石》最著名，俗称《峄山碑》（图九）。杜
甫（712—770）与李阳冰同一时代，他在《李潮八分小篆歌》中说：
"《峄山》之碑野火焚，枣木传刻肥失真。"封演也是当时人，他在
《封氏闻见记》里记录了《峄山刻石》被毁的经过，此后流传的《峄
山刻石》"皆新刻之碑"。可见李阳冰并未见过《峄山刻石》的原石，

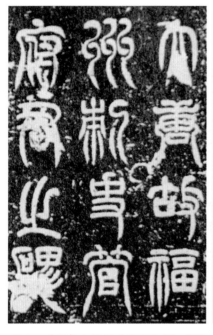

图八　〔唐〕史惟则《管元惠碑》碑额　　　　图九　《峄山碑》翻刻本

李阳冰学秦篆当是取法原石拓本。

　　窦蒙说李阳冰"后见仲尼《吴季札墓志》"，则是附会。孔子生活的年代尚无"墓志"，也就谈不上书写墓志。窦蒙这样附会，大概是为了说明李阳冰的篆书成就也得益于李斯之前的古篆吧。

　　李阳冰五十岁之后曾说"志在古篆殆三十年"，"得篆籀之宗旨"。从留下的书迹来看，他师承秦朝李斯小篆是毫无疑义的。

　　北宋末年，李阳冰篆书墨迹已经罕见。《宣和书谱》著录宋徽宗御府藏品，李阳冰篆书墨迹仅有《孝德训》《新驿记》《千文》三种。

宋以后，这些篆书墨迹也失传了。他订正《说文》的手稿更是杳无踪迹。

传世的李阳冰篆书，皆见于碑版，约有五六十种，但原刻者寥寥，大多数是后人翻刻的复制品。综合比较，可以分为三类。第一类，可信的书迹。有福建福州的摩崖大字《般若台铭》（图十），《李玄靖碑》中所署"李阳冰篆额"五字（图十一），河南滑县的《滑台新驿记》（图十二），《颜氏家庙碑》篆额"颜氏家庙之碑"六字（图十三），《崔祐甫墓志》篆盖"有唐相国赠太傅崔公墓志铭"十二字（图十四）。这些书作，有碑铭、摩崖、碑额、墓志盖，属于李阳冰中晚年书迹。

第二类，保留李阳冰的篆法。如湖北鄂州的《怡亭铭》，陕西西安的《栖先茔记》（图十五）和《三坟记碑》（图十六）。

第三类，翻刻失真。如浙江缙云的《城隍庙碑》（图十七）笔画细利，并非原貌；安徽芜湖的《谦卦铭》篆法怪僻，结体走样。

李阳冰篆书的特点，《宣和书谱》曾经"以虫蚀鸟迹语其形，风行雨集语其势，太阿龙泉语其利，嵩高华岳语其峻"，分别比喻形态、笔势、笔力、字势，书家读来，如同行话，心领神会。今人不用毛笔写字，没了理解书法的基础，读古人书评如隔雾看花。

其实"书法无他秘，只有用笔与结字耳"（冯班《钝吟书要》）。结字有形可鉴，而用笔无形，但笔画的形态则是用笔的记录。因此，我们可由笔画、结字来观察、探析李阳冰的篆书。

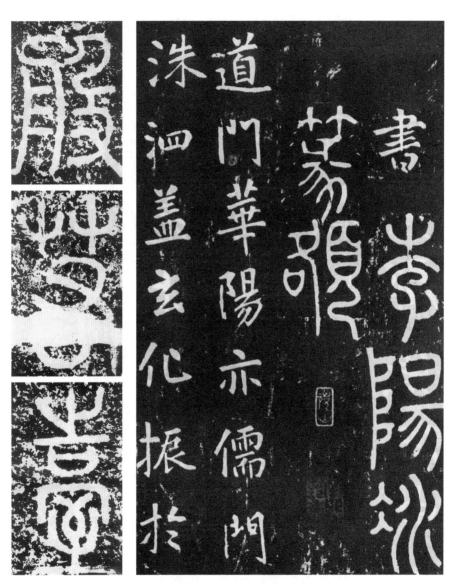

图十　〔唐〕李阳冰
《般若台铭》（局部）

图十一　〔唐〕张从申《李玄靖碑》中所署
"李阳冰篆额"五字

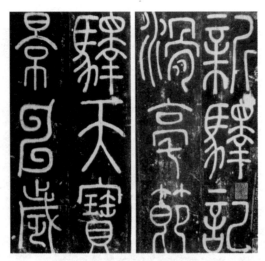

图十二 〔唐〕李阳冰《滑台新驿记》（宋拓本，局部）

图十三 〔唐〕颜真卿《颜氏家庙碑》（李阳冰篆额）

图十四　〔唐〕《崔祐甫墓志》（李阳冰篆盖）

图十五　〔唐〕李阳冰《栖先茔记》（局部）

图十六 〔唐〕李阳冰《三坟记碑》（墨拓本）

图十七　〔唐〕李阳冰《城隍庙碑》（墨拓本，局部）

笔画与用笔

篆书笔画如"线"，有曲有直，且有向背之势。唐朝孙过庭说"篆尚婉而通"，"婉""通"二字，概括了篆书用笔、笔势、笔画共通的特征。

李阳冰的篆书，笔画圆浑坚实，筋骨内涵。横平纵直，但不是僵硬的平直。诘诎的笔画，婉转遒劲。

写篆书，曲笔难。李阳冰写长曲之笔，对称的，如《崔祐甫墓

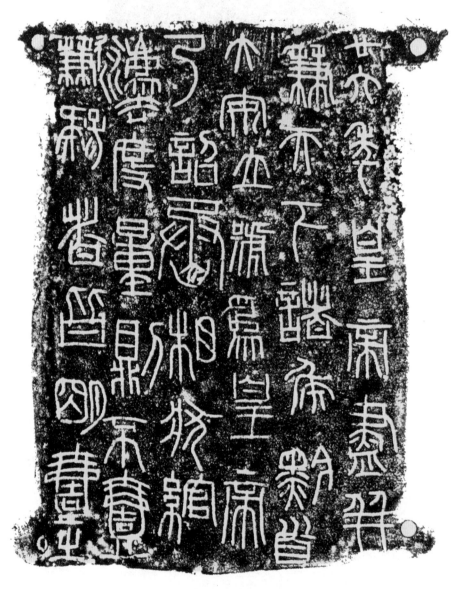

图十八　秦二十六年诏版铭文（墨拓本）

志》篆盖中的"唐""公""墓"等字，或内抱（弧线相向），或外抱（弧线相背），婉转工稳。孤悬的曲笔，如《颜氏家庙碑》碑额的"氏"字最后一笔，转向穿插，回环小，弧笔长。写右包左的曲笔，如《崔祐甫墓志》篆盖中的"有"字，其上的"手"部长曲笔，自左上贯通右下，以右包左，呼应"月"部左侧的曲笔。篆书中"口""曰"之类的包围结构，秦诏版上凿刻的草率篆书都趋平直化（图十八），李阳冰皆作曲笔。"金"旁的纵斜之笔，也有微微相背的曲势。

尽管李阳冰的书迹是拓本而非墨迹，我们仍可感受到笔势。他用笔，起笔不钝，收笔不锐，行笔沉稳，不偏侧，不滞塞，不露锋芒。看似引笔画线，而笔锋"常在画中"，笔势"婉而通"。

结字

字中点画，各有位置，结字就是布置笔画，搭构字形，又称"结体"。字的结构，有宽博，有紧结；结构的态势，有平正，有欹侧。因此，我们可由结字观察书家布置笔画的方法。

篆书结字，皆正面取势，平正是其基本特征。李阳冰循守篆法，结字平正饱满，字态庄重稳重，属于宽博型。

汉字的笔画多寡不一，笔画多则密，笔画少则疏。我们看到，汉瓦当上的篆书（图十九）是图案化设计，笔画排列均匀，妥帖地安排了疏密关系。唐人的悬针篆，结字上密下疏，以疏密对比突出结字特

图十九　汉朝"八风寿存"瓦当（墨拓本）

点，可谓"以疏为风神，密为老气"。

李阳冰的玉箸篆，结字虽有疏有密，却停匀，其法有二：一是笔画密却布白匀称，所谓"密处不犯"。如《颜氏家庙碑》碑额中的"庙"字，《滑台新驿记》中的"驿""宝"等字，《崔祐甫墓志》篆盖中的"国""赠""傅""墓"等字。二是笔画少而结字不散，所谓"疏处不离"。如《滑台新驿记》的"天"字，《颜氏家庙碑》碑额中

268

的"之"字，《崔祐甫墓志》篆盖中的"太"字。

李阳冰结字，因字从宜的变化也是有的。例如，《颜家庙碑》碑额中的"氐"字上密下疏，《崔祐甫墓志》篆盖中的"公"字上开下合，唐张从申《李玄靖碑》中的"冰""额"两字上齐下不齐，较为明显。另如《崔祐甫墓志》篆盖中的"赠"字，左低右高，稍许错落，不易察觉。

因为字中的笔画疏密停匀，李阳冰篆字的重心居中，《般若台铭》尤为典型。有的字，重心稍稍偏下，如"唐""公""墓""碑""阳"等字。这是李阳冰结字平正的又一个特点。

文中举例的五种可靠的李阳冰碑版篆书，属于李阳冰中晚年手笔，书法风格已经定型，但书写年份有先有后，字径有大有小，故而同中见异。从差异一面看，唐张从申《李玄靖碑》中"李阳冰篆额"五字姿态生动；《滑台新驿记》匀整平稳；《般若台铭》是摩崖大字，耸峙雄浑；《颜氏家庙碑》碑额浑劲；《崔祐甫墓志》篆盖圆融。

李阳冰篆书还有以下三个特点：

笔画匀净。李阳冰的玉箸篆，笔画匀净淳厚，内含筋力，这是李阳冰篆书的基本特点，仿佛人的精神气质。

中锋用笔。笔画是用笔（笔法）的记录。李阳冰用笔，忠实秦篆古法，行笔不偏不倚，即使写曲笔也是如此，笔势、笔力隐含其中，后世书家视为"中锋"笔法的极致。唐人的悬针篆，虽然也属中锋用笔，却有铺毫抽笔形成的粗细变化，相比之下，李阳冰玉箸篆用笔的

难度高。

结字匀整。李阳冰毕生研究文字之学，通晓古篆源流，故而结字"守正循检"，恪守秦篆的匀整之正，不作旁逸之态，不为斜出之势。他的结字，结合笔画来看，整饬而不拘谨，精准而有变化，单纯而见富丽，蕴藉而能强健，将多种书法的美感和谐地呈现出来。

李阳冰睥睨古今，唯尊小篆鼻祖李斯，为自己作了"斯翁之后，直至小生"的历史定位。即是说，李斯以后的篆书家，只有我李阳冰是李斯的传人。

晚唐文宗朝宰相舒元舆撰写《玉箸篆志》一文，将秦朝李斯篆书名为玉箸篆，盛赞李阳冰"独能隔千年而与秦斯相见"，"其格峻，其力猛，其功大，光于秦斯有倍矣"。此后，李斯、李阳冰并称"二李"。

李阳冰志于篆学，中年"刊定《说文》三十卷"，用秦刻石的篆法改写《说文》中不合秦篆的篆文，多有新意，北宋时仍传习不绝。宋太宗时，徐铉奉命校定《说文》，指责李阳冰"排斥许氏，自为臆说"，却也承认李阳冰"篆迹殊绝，独冠古今"，"学者师慕，籀篆中兴"。

李阳冰宗法李斯，而以玉箸篆自成法式，元人因此称他"独蹈孔轨，潜心改作，过于李斯"。元明时代，碑额志盖、书画卷引首所见篆书，虽是小篆体，实为玉箸之流。

拾壹

《四斋铭轴》：以隶为篆，破圆为方

〔清〕邓石如

陈志平 / 文

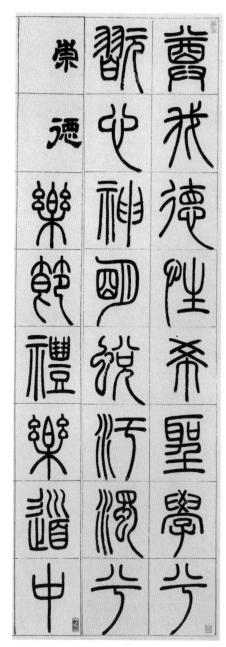

尊我德性，希圣学兮。玩心神明，蜕污浊兮（崇德）。乐节礼乐，道中

〔清〕邓石如《四斋铭轴》（墨迹纸本）

《四斋铭轴》，每幅纵134厘米，横31.4厘米，共5幅，现藏于上海博物馆

庸兮。克勤小物，奏肤公兮（广业）。胜己之私，复天理兮。宅此广居，

273

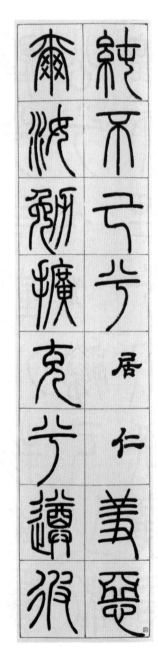

纯不己兮（居仁）。羞恶尔汝，勉扩充兮。遵彼

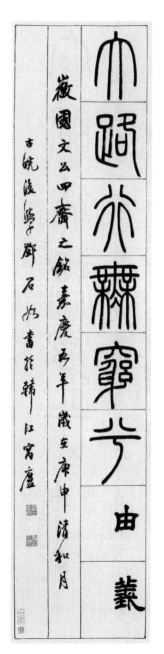

大路，行无穷兮（由义）。徽国文公四斋之铭，嘉庆五年岁在庚申清和月，古皖后学邓石如书于韩江寓庐。

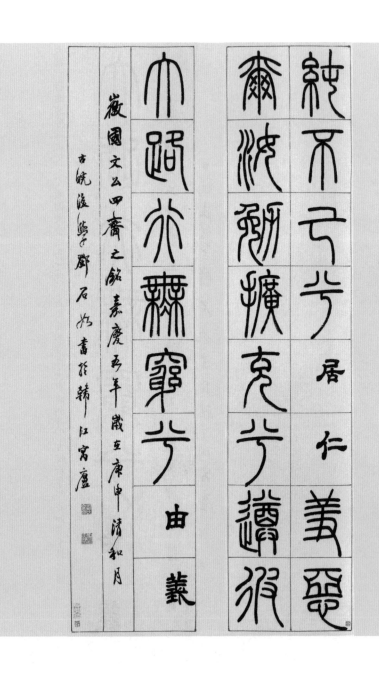

純不己兮　居　仁　義愛

爾波鄰擴克兮讚復

木過求糜寶兮　由　義

嚴園文公四齋之銘嘉慶丑年歲在庚申清和月

古皖後學鄧石如書於韓江寓廬

〔清〕邓石如《四斋铭轴》（墨迹纸本）

怀宁布衣邓石如（1743—1805）以兼擅篆、隶、真、草四体及篆刻而崛起于清代乾嘉书坛，影响横被天下，而尤以篆、隶书的杰出成就彪炳史册。其篆书一变"二李"传统，出入秦汉，往还三代，悬腕双钩，管随指转，以隶为篆，变圆为方，从而开创了有别于传统玉箸篆的新体势。

　　篆书《四斋铭轴》是邓石如创作于嘉庆五年（1800）的杰作，纸本五幅，每幅纵134厘米，横31.4厘米，现藏于上海博物馆。正文篆书，小标题用隶书，跋尾行书。

　　其文来自朱熹《晦庵集》。此轴第一幅有吴昌硕篆书题记"完白山人书朱文公崇德广业居仁由义四斋之铭"并行书跋云（图一）：

　　　　完白山人作篆，雄奇郁勃，铺毫之诀，流露行间。是作尤见跌宕，笔意在《琅琊石刻》《泰山廿九字》之间。后起者唯吾家让翁，虽外得虚神，而内遗骨髓。吁！一技之长，未易言也。书

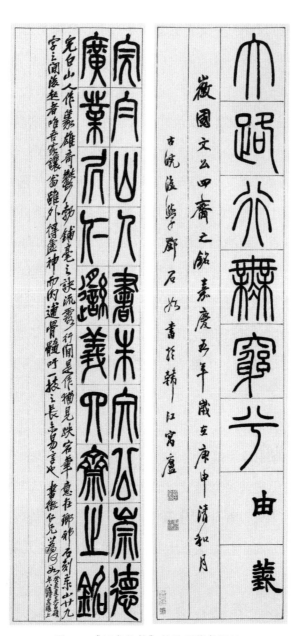

图一 《四斋铭轴》吴昌硕篆书题记

徽仁兄以为何如？癸亥夏吴昌硕年八十。时客沪上。

邓石如作此书时五十八岁，时在扬州邗（韩）江。这是他篆书成熟期的代表作之一，通篇外展风神，内含筋骨，雄奇郁勃，气度非凡。

在邓石如之前，小篆的高峰就是李斯、李阳冰，世称"二李"，亦称"斯冰"。"二李"传统因其戛戛独造、法度森严而牢笼百代，遂使英雄气短而生"能事已毕"之叹。"二李"篆书难以攀越之处主要表现为两个方面：用笔如"铁线""玉筋"，结构似矩折规旋。其后能者，挣扎于二者之间，或乏于天资，或学力不逮，终于难以为继。黄庭坚曾在《宋故王鲁翁先生墓志铭》中说："今世作小篆者凡数家，大率以间架为主，李氏笔法几绝。"此语不独适用于黄庭坚的时代，自宋以降，莫不皆然。工篆者自宋至清有徐铉、章友直、文勋、张有、李东阳、王澍诸家，在处理间架方面，多流于"棋盘""射帖"之类；至于用笔，仅能描摹而已，能得"直木曲铁"之法者，寥寥数人；大多囿于"中锋用笔"之说，至有烧去毫尖，以求笔画等匀者。

邓石如的历史使命就是要突破陈陈相因、积弊丛生的"二李"传统，但是他的入处却是李阳冰篆书。邓石如自述学篆经历云："余初以少温为归，久而审其利病，于是以《国山石刻》《天发神谶文》《三公山碑》作其气，《开母石阙》致其朴，《之（芝）罘二十八字》端其神，《石鼓文》以畅其致，彝器款识以尽其变，汉人碑额以博其体，举秦汉之际零碑断碣，靡不悉究。"（吴育《完白山人篆书双沟记》）

邓石如有意识地变革"二李"传统，他分别从"作气""致朴""端神""畅致""尽变""博体"六个方面展开探索，其中"作气""致朴""端神"乃从精神内涵角度着眼，而"畅致""尽变""博体"则更多侧重于形式特征。当然，二者又相互为用，难以缕分。从内涵方面看，邓石如以雄奇朴厚一变"二李"传统的简直凋疏。从外在形式而言，邓石如将小篆体势的平整单一变而为荡逸无方的雄奇。前者得益于邓石如独特的学书历程和人生体验，邓石如作为一介布衣和浪迹江湖的鬻书人，不似文人之孱弱，代之以芒鞋杖履，游历四方，仰观俯察六合之际，通三才之气象，备万物之情状，在精神上与李阳冰提倡的参天地造化一脉相承。后者则源于邓石如广收博取，转益多师，囊括万殊，裁成一相。

邓石如变革"二李"传统的突破点就是"以隶为篆"。赵之谦在《邓石如书司马温公家仪题记》中说："山人篆书笔笔从隶出，其自谓不及少温当在此，然此正自越过少温。'善《易》者不言《易》'，'作诗必是诗，定非知诗人'，皆一理。"《四斋铭轴》是邓石如成熟时期的篆书作品，吴昌硕认为《四斋铭轴》在《琅邪台刻石》《泰山廿九字》之间，道出了此作与秦小篆的联系。与此同时，此作"隶意"也十分明显。

小篆用笔，力求停匀婉转，笔用中锋，瘦劲如铁。从技术层面上讲，看似平常却奇崛，谨守者则笔法单一而乏神气。邓石如的篆书用笔取法汉篆，中侧并用，方圆互见，以纵横有节奏的笔势写出流丽多姿的点画。笔画中间常有暗过折笔，以折带转，筋骨内含而笔

势洞达，从而达到了生机勃勃、风神潇洒的艺术效果。另一方面，邓石如的篆书用笔并未一味地逞才使气，而是"婉而愈劲，通而愈节"（刘熙载《书概》）。《四斋铭轴》线条舒展大方，古秀雄奇，既潇洒流落，又森严沉静，诚属不易。据说邓石如"气刚力健，能伏百人"（孙云桂《完白山人传》），他的书法之所以能取得如此高的成就，想必与其天生腕力过人有着密不可分的关系。

邓石如无疑也是一位造型艺术大师，他从汉碑中吸取灵感，充分运用"计白当黑""疏可跑马，密不透风"的构型原则。如《四斋铭轴》中"穷"字长舒左足以遂其密，空诸右下以就其疏，对比鲜明，奇趣乃出；又如"兮""行""宅""不"（图二）等字，重心上移，下部舒展。这些巧丽的造型都显示了邓石如匠心独运之处。此外，邓石如融裁汉代碑额"以博其体"的做法，更体现出他在造型方面的才干。汉代碑额基本上是变形和美化的篆书，如《西狭颂》（图三）、《张迁碑》（图四）、《北海相景君碑》（图五）、《孔宙碑》（图六）等碑额，其体势之方与邓石如篆书极为相似，其折刀头的用笔即为邓石如所本。汉代碑额均为"缪篆"，风格瑰丽，邓石如《四斋铭轴》的"雄奇郁勃""跌宕笔意"皆由此出。

马宗霍在《霎岳楼笔谈》中说："完白以隶笔作篆，故篆势方。以篆意入分，故分势圆，两者皆得至冥悟，而实与古合。"一般而言，"二李"小篆以圆转用笔为主，即使有方，其势必圆。"破圆为方"是邓石如篆书最重要的体势特征，这与他用笔上起讫分明、折多于转相

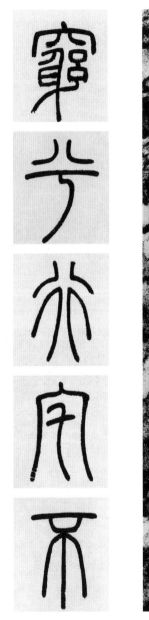

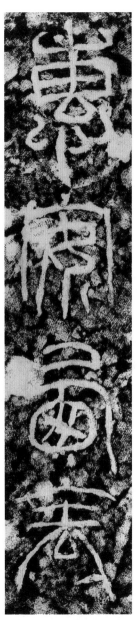

图二 《四斋铭轴》中
的"穷""令""行"
"宅""不"

图三 《西狭颂》碑额

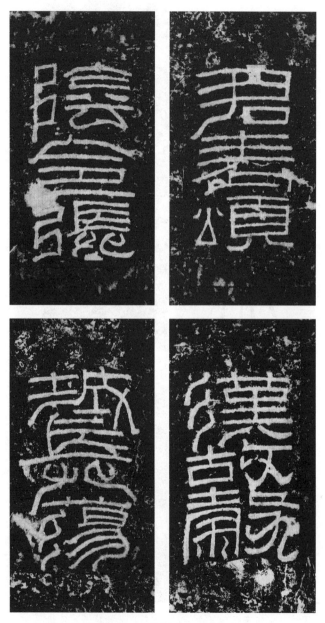

图四 《张迁碑》碑额

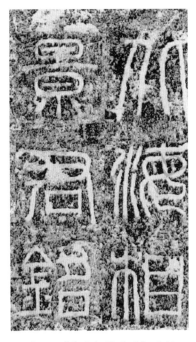

图五 《北海相景君碑》碑额　　　　　图六 《孔宙碑》碑额

互为用。

　　邓石如不仅善篆隶，而且楷书、草书也颇为人所称道。在篆书
上取得巨大成就与他出入秦汉三代，融通各体有着密不可分的联系。
《四斋铭轴》全幅以条屏的形式出现，段落标题用隶书，而落款用行
书，疏密有致，动荡之中显和谐。这种谋篇布局的能力与他对单个字
形的美化处理完全合拍。邓石如的行草书虽然不及其篆隶成就高，但
能以气运笔，不落晋唐俗套，而且与其篆隶书动静搭配，反衬出其篆
隶书的高古浑朴。此外，邓石如篆刻成就也为清代以来之开宗立派

者。吴育《邓完白传》云："初学刻印忽有悟，放笔为篆书，视世之名能篆书者，已乃大奇，遂一切以古人为法，放废俗学，其才其气，能悉赴之。"邓石如篆刻多取法汉印，强调"印从书出，书从印入"，既重视线条的装饰性，又重视线条的书写性。他的每一方印章，同时也是一幅完整的篆书作品。这些都是邓石如篆法取法的资粮，这些资源相互为用，共同营造了其篆书的独特风格。

邓石如以隶为篆在实践上取得了巨大的成功，清代以来兴起的碑学运动很大程度上就是因为他的成功而掀起了高潮。从历史发展看，邓石如的篆书成就具有极强的穿透力。

秦汉及以前书体以篆隶书为主，篆与隶从本质上讲，乃一家之法。虽然篆与隶有圆方之别，但是在内涵古质方面完全一致。三国以降，正、草、行登上历史舞台，笔势澜翻，各擅其妍，"钟王"传统由此树立。中唐之后，书法逐渐文人化、文学化，文人书法的本质是强调"心学"而忽视"形学"（刘熙载把书法当成"心学"，康有为把书法当成"形学"），书法因人而传，其格局一再缩小。从某种程度上讲，晚明"帖学"的衰微其实就是人心逼仄导致的必然结果。"碑学"的本质就是"形学"，背后蕴含着的是"法象"传统，其精神实质就是"由人复天""造于自然"，从而成为改变"帖学"积弊的活水源头。从这个角度讲，康有为在《广艺舟双楫》中所说的"篆法之有邓石如，犹儒家之有孟子，禅家之有大鉴禅师"，真能截断众流，一超直入如来地，直指本心，使人自证自悟。

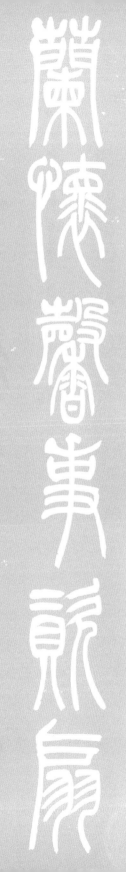

拾贰

《宋武帝与臧焘敕》：
吴带当风，翩翩多姿

〔清〕吴让之

祁小春／文

〔清〕吴让之《宋武帝与臧焘敕》（墨迹纸本，局部）

《宋武帝与臧焘敕》，未落年款，初为四条屏，后改裁成册页

内，清风辍响。良由戎车屡警，礼

内清風扁轚

鬱晉良典奉

車廅警禮

乐中息，浮夫近志，情与事染，岂

可不敷崇文
籍激励风尚
此竟

人士卑姓

如林囚發

挎斬想聞

令軌。然荊玉含寶，要俟開瑩，幽

令軌然荊玉含寶要俟開瑩幽

293

蘭懷馨事

馨扇發獨

學寡啎義

昔周典今

經師不遠

不斜業霖

闻非唯者或是劝誘未

〔清〕吴让之《宋武帝与臧焘敕》（墨迹纸本）

吴让之（1799—1870），原名廷飏，字熙载，五十岁后更字让之、攘之，号让翁、攘翁、晚学居士、晚学生、方竹丈人、言庵、言甫、难进易退学者。斋堂有晋铜鼓斋、师慎轩。原江苏江宁人，自父吴明煌起移居仪征，中年之后，长期寓居扬州，曾住在石牌楼观音庵。当时观音庵内还寄居着画家王素，"王画吴字"为一时所重。道光二十九年（1849），吴让之受宿迁王惜庵之托，以枣板续刻高凤翰集撰的《砚史》后半部分。清咸丰三年（1853），为避战乱，吴让之奔向泰州，之后在泰州寓居长达十几个春秋，相继客寓姚正镛、岑镕、陈守吾、朱筑轩、徐震甲、刘汉臣等名门，此时为吴让之书画印创作之高峰，不乏精品。晚年，吴让之穷困潦倒，居泰州观音庵，同治九年（1870）与世长辞，享年七十二岁。存世有《吴让之印谱》《吴让之手批印存》和金石考证著作《通鉴地理今释稿》十六卷等。传入《清史稿》。

　　吴让之书学思想受包世臣影响很深，虽然没有资料证明他是包

世臣的入室弟子，但从其书学思想和风格来看，可能性很大。《清史稿》称"熙载为诸生，博学多能，从包氏学书"。嘉庆二十三年（1818），吴让之二十岁，他与两文友刘宝楠、刘文淇同访包世臣于扬州小倦游阁。包氏记叙道："《述书》《笔谭》稿出，录副者多：江都梅植之蕴生、仪征吴廷飏熙载……皆得其法，所作时与余相乱。"道光十一年（1831），吴让之三十三岁，包世臣撰成《答熙载九问》，文中谈到关于"真书""草法""气满""章法""小字""大字""势""方圆""笔法"等诸问题。道光十三年（1833）夏，包世臣又撰成《与吴熙载书》一文，对吴熙载"以裹笔不裹笔殊异之故为问"大为表扬，并称"近人可与言此者稀矣"。文末称"足下资性卓绝，而自力不倦，自能悟入单微，故以相授。然不龟手药，虽出江头洴澼人，执珪之赏，是足下材力自致，非聚族而谋者所敢与其巧也"。从以上包氏两篇文字可知，双方在具体技法上求教传授，说明吴让之确有拜其为师之意并能谙熟包世臣的书学理念。

包世臣的书学理念基本上是总结邓石如而来。包世臣在《国朝书品》中谓"神品一人，邓石如隶及篆书""妙品上一人，邓石如分及真书"，邓氏一人独占两个最高品第。包氏评价邓石如"篆、隶、分、真、狂草，五体兼工，一点一画，若奋若搏，盖自武德以后，间气所钟，百年来，书学能自树立者，莫或与参，非一时一州之所得专美也"（《论书十二绝句有序》）。同治二年（1863），吴让之六十五岁时在魏稼孙手拓《吴让之印稿》中跋"让之弱龄好异，喜刻印章，

十五岁乃见汉人作，悉心抚仿十年，凡近代名工务求肖乃已。又五年，始见完白山人作，尽弃其学而学之"。从而可以看出邓石如对吴让之的影响之大。

吴让之诸体皆擅，篆隶得于邓石如，行楷继承包世臣，篆刻则在邓石如"以书入印"理念下进一步拓展。其篆隶功力尤深，特别是圆劲流美的小篆为世人所重。在篆法上，吴让之师法邓石如及汉篆法，更因其善于"铁笔写篆"撷取金石精华，故有"气贯长虹、刚劲有力、咄出新意"之态。吴让之也受到了包世臣的直接影响，他继承了包氏衣钵，恪守师法而自成面目，给人以清澹甜润之感。所书小篆《梁吴均与朱元思书》《宋武帝与臧焘敕》《三乐三忧帖》等，用笔浑融清健，篆法方圆互参，体势展蹙修长，有"吴带当风"之妙。

《宋武帝与臧焘敕》未落年款，后有"熙载"款、"吴熙载印"（白文）和"攮之"（朱文）两印，正文共 110 字。初为四条屏，后改裁成册页，字有线格。文本内容是南朝宋武帝刘裕写给大臣臧焘的一封敕书，出自《宋书·臧焘传》。

清代以前，篆书在风格上基本处于因承状态，创新极少。而清代则不同，在篆书风格史上大放光彩，百花齐放，艺术家的思想得到彰显，书家在继承的基础上创新，所谓"托古出新"。吴让之《宋武帝与臧焘敕》虽未落年款，但从用笔结体特点上可以确定为其晚年成熟之作，也是其代表作之一。现从用笔、结体、审美风格取向上对《宋武帝与臧焘敕》进行分析。

用笔

在用笔上，吴让之继承邓石如之法并加以改进，现择其要点论述。

其一，万毫齐力，裹锋聚毫。篆书以中锋为主，而在大量的弧线之中保持中锋，则需要一定的技法表现能力，需通过肘、腕、指之间的配合以达到毛锋铺而不散，绞而不乱。包世臣在《答熙载九问》中说："篆书之圆劲满足，以锋直行于画中也；分书之骏发满足，以毫平铺于纸上也。真书能敛墨入毫，使锋不侧者，篆意也；能以锋摄墨，使毫不裹者，分意也。有涨墨而篆意湮，有侧笔而分意漓。"包世臣非常清楚地解答了篆书用笔中锋的方法和表现形式。

其二，侧锋用笔。吴让之打破了玉箸篆笔笔中锋的传统，糅入侧锋用笔，从而产生一种特殊的笔笔相生的效果，使得线条之间的关系更为密切；线条的粗细更多变化，侧锋转中锋的笔调也使得吴让之篆书风格更为跌宕、活泼，打破了"二李"规范。《峄山碑》基本上是中锋用笔（图一），邓石如篆书线条搭接基本上还是延续传统的中锋用笔（图二），而吴让之的线条搭接就大量地使用侧转中的笔法（图三）。

其三，分书方转。此笔法基本上源自邓石如，邓石如则是吸收汉碑碑额（图四）和分书等方转用笔而来，外方内圆的转折笔法打破了传统"二李"篆书规则，注重在圆转的过程中掺入方转，一方面可以加强字形的框架感，另一方面可以摆脱一味圆转的笔法单调性。吴让

图一　《峄山碑》中的"帝"字

图二　《白氏草堂记》中的"松"字

图三　《宋武帝与臧焘敕》中的"乐"字

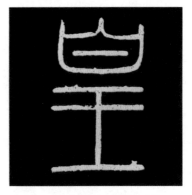

图四　《峄山碑》中的"皇"字

图五　《白氏草堂记》中的"古"字

图六　《宋武帝与臧焘敕》中的"中"字

之运用挺笔、翻笔，更进一步地完善了邓石如笔法（图五），呈现出来的形态也比邓石如更为柔美（图六）。

结体

在结体上，吴让之在继承邓石如篆书结体的基础上进行了大胆突破，整体上给人以婀娜多姿而不是文气的感觉。他在"媚"与"刚"之间找到了一个平衡点，使其作品既少了邓石如的雄强霸气，又除去玉箸篆之暮气。具体来说有几个要点最为显著：其一，长线条的粗细变化，吴让之一改汉碑（图七）和邓石如字体（图八）粗细一致的风格，加强长线条的粗细变化，线条柔美而少刚硬，平添一份优美质感（图九），这也是其最为称道的"吴带当风"的风格特征，有别于邓石如的雄强。其二，内敛优美的形体，吴让之一改汉碑（图十）和邓石如（图十一）的外拓字形，反其道而行之，以内收的方式解决了对柔美主体审美的追求（图十二），这也是吴让之的聪明之处——取邓石如之笔法，而另辟蹊径展现其形式。其三，修长的形体，吴让之在邓石如略带宽博的字形（图十三）上拉长了纵向伸展弧度，与其内敛形体相互配合，字形显得有飞动之感，而且收笔多出尖更增加了字形的延伸感，如衣袖飘荡之势。当然，有时出尖过多，也不无过"俏"之嫌（图十四）。吴让之的线条感本身就选择了文气十足的柔美取向，既不刚毅也不柔弱，恰如其分地表达出其文质。而整体形体又显得端庄而不做作，不像赵之谦《〈许氏说文叙〉册》一味追求变化而

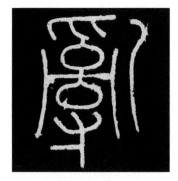

图七　《峄山碑》中的"乱"字

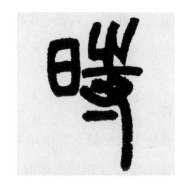

图八　《白氏草堂记》中的"时"字

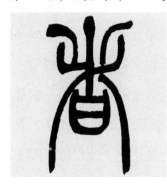

图九　《宋武帝与臧焘敕》
中的"者"字

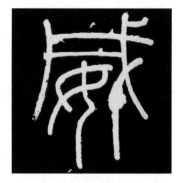

图十　《峄山碑》中的"威"字

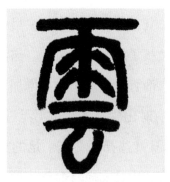

图十一　《白氏草堂记》中的"云"字

图十二　《宋武帝与臧焘敕》
中的"衡"字

图十三 《白氏草堂记》
中的"嵌"字

图十四 《宋武帝与臧焘敕》
中的"辍"字

图十五 《〈许氏说文叙〉册》
中的"有"字

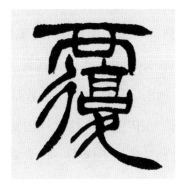

图十六 徐三庚篆书
中的"霞"字

走向过于"巧"的一端（图十五）。而取法于吴让之的徐三庚则将其线条的粗细变化和出尖形体发挥到极致，又走向端庄的另一面了（图十六）。

吴让之的篆书在"托古出新"的有清一代篆书创作热潮中有着突

出的成就，其不管在篆书技法的突破上，还是文人柔美篆书风格的审美追求上，都取得了极高的成就。然而，历来对其篆书的评价褒贬不一。未曾与吴让之谋面的篆书大家赵之谦在《临峄山刻石》中写道："我朝篆书以邓顽伯为第一，顽伯后近人唯扬州吴熙载及吾友绩溪胡荄甫。"沙孟海在《印学史》中评价："吴熙载篆书纯用邓法，挥毫落笔，舒卷自如，虽刚健少逊，而翩翩多姿，有他新的面目。"黄宾虹在《吴让之印谱》中说："让之姿媚，一竖一横，必求展势，颇得秦汉遗意，非善变者，不克臻此。"崇尚碑学的康有为却有微词，在其《广艺舟双楫》中说："程蘅衫、吴让之为邓顽伯之嫡传，然无顽伯笔力，又无顽伯新理，真若孟子门下人，无任道统者。"虽然褒贬不一，然而，吴让之篆书能在端庄与流丽、刚健与婀娜之间取得很好的平衡，在传统继承与时代创新、前代楷模惯性与主体审美追求的取舍上恰如其分，不愧为一代大家，正如吴昌硕在《吴昌硕谈艺录》中所说："让翁书画下笔严谨，风韵之古隽者不可度，盖有守而不泥其迹，能自放而不逾矩。论其治印亦复如是。"

拾叁

《〈许氏说文叙〉册》：
入古出新，化为己用

〔清〕赵之谦

张金梁 / 文

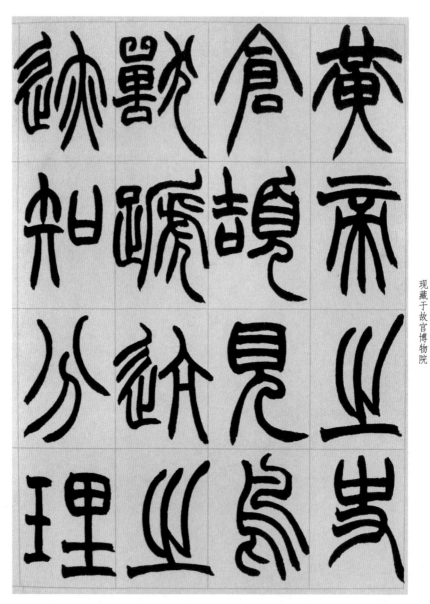

〔清〕赵之谦《〈许氏说文叙〉》册》（墨迹纸本，局部）

《〈许氏说文叙〉》册》，每幅纵32.4厘米，横57.5厘米，共8幅，

现藏于故官博物院

310

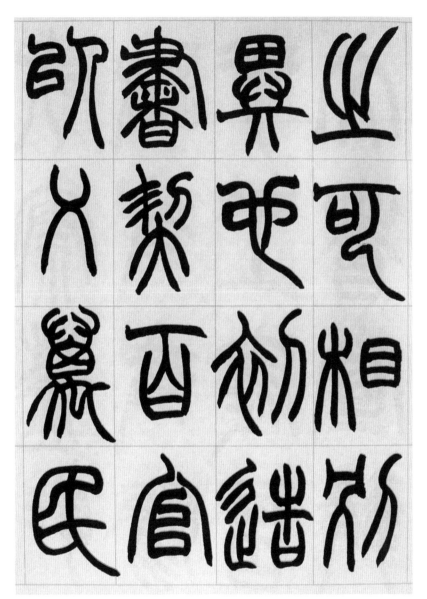

之可相别异也。初造书契，百官以乂方民

311

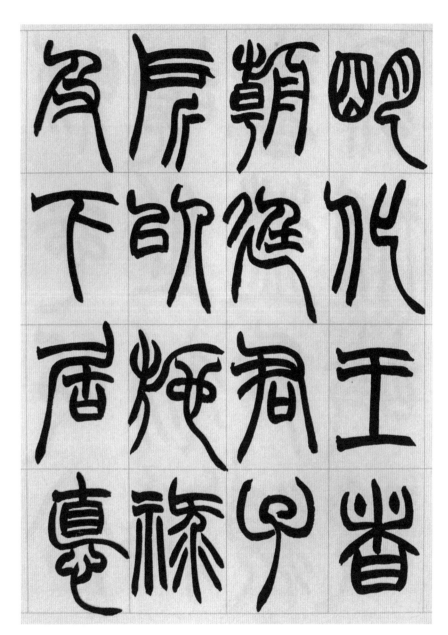

313

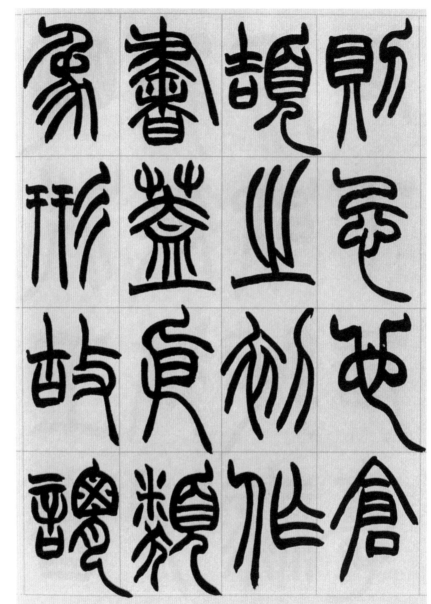

314

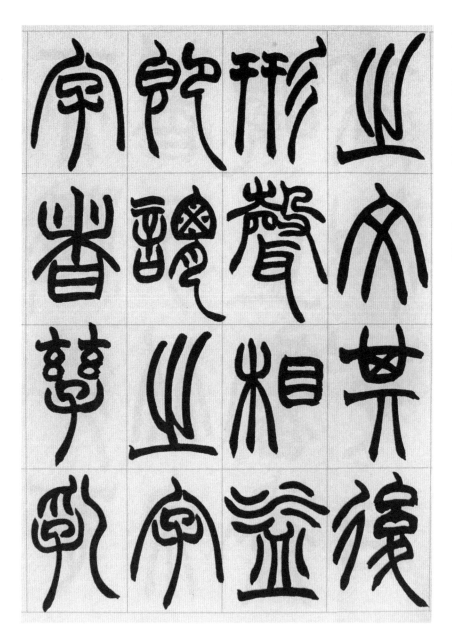

之文。其后形声相益，即谓之字。字者，孳乳

315

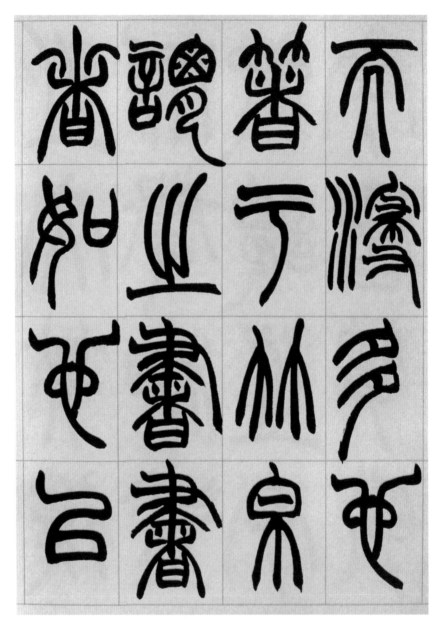

而浸多也。著于竹帛谓之书。书者，如也。以

316

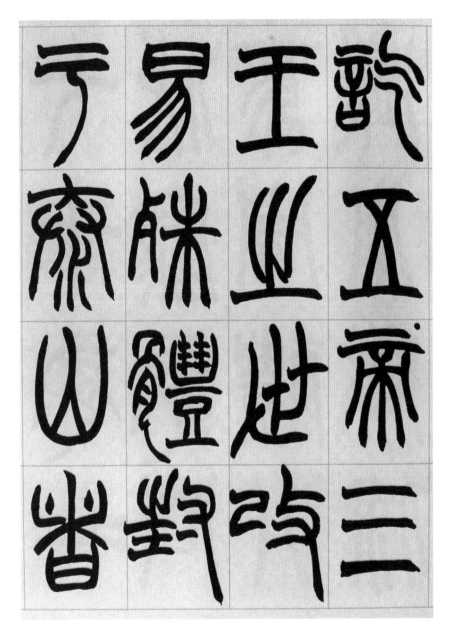

七十有二代，靡有同焉。《周礼》：八岁小学，保

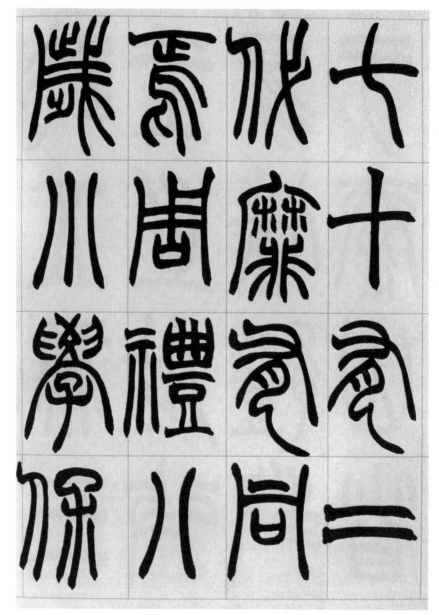

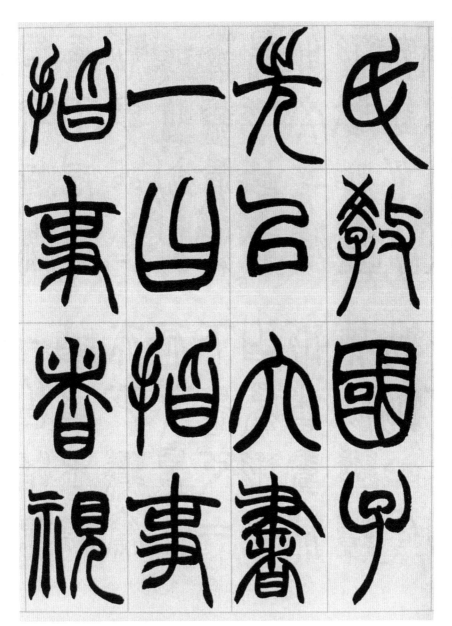

319

〔清〕赵之谦《〈许氏说文叙〉册》（墨迹纸本，局部）

清代篆书，大多重视玉箸篆及铁线篆，以王澍、洪亮吉、钱坫、孙星衍为代表。碑学兴起后，人们的审美观点有了很大的转变，邓石如浑厚雄健的篆书横空出世，令人耳目一新，成为划时代的人物。之后，张惠言、吴让之、胡澍、赵之谦等应运而起，成果斐然。

　　赵之谦（1829—1884）是晚清集诗书画印于一身的艺术天才，书法上也是众体兼擅。他在篆书创作上主要受两方面的影响：一是取法古人，于秦李斯、唐李阳冰的"二李"佳作及汉碑篆额等都细心揣摩研究；二是大胆学习借鉴时人新法，其在《书论》中论篆书曰："我朝篆书以邓顽伯为第一。顽伯后，近人惟扬州吴熙载及吾友绩溪胡荄甫。熙载已老，荄甫陷杭城，生死不可知。荄甫尚在，吾不敢作篆书。"赵氏所提到的书家，正是其崇敬且师法者。可贵的是，赵氏有雄才大略，自然不甘落他人之后，其在《书论》中评邓石如："山人八分已到汉地位，篆亦是汉，不能逼秦相也。"不无暗示自己有超过邓氏篆书之处。

赵之谦篆书个性强烈，形成了一整套自己的书法语言，佳作频出，妙趣横生，受到了有识之士的极力赞扬："起笔护锋，收笔顿挫，直如横剑，折如曲铁，困造型之势而使转，众多的使转又构成了最能体现作者风格的流美之姿。时而如飞流急湍，顺势直下；时而如盘松卧桧，纷繁多姿。当你看惯了工整的秦篆和唐篆之后，再来欣赏这幅作品，你会惊诧失声，衷心地赞叹这位艺术大师异于常人的想象力和创造力。记住，一旦你有了这种感觉，请你尽快冷静下来对这幅作品作一番细致的观察，那时候你就会真正地相信，'入古出新'这句老话不是欺人之谈了。"（刘正成《中国书法鉴赏大辞典》）激动之余，人们也不无深沉地进行着辩证思考："赵之谦善篆，研习金石也多，而取法邓石如，资于碑版则侧锋铺毫，是以绝少古意。……所好所能，不过为性情、天资驱动。……如果基于今天的审美旨趣，也许人们会贴近赵之谦而疏远王澍，皆竟比古人少了点正统、多了些艺术思考。"（从文俊《篆隶书基础教程》）而"艺术思考"，正是其篆书产生个性特点的内涵所在。赵氏之篆书与邓石如之篆书相比，少了几分凝重，多了几分姿态；赵之谦与吴熙载（图一）之不同则表现在学习邓氏的方法上，一个是"墨守成规"，一个是"化为己用"；与胡澍（图二）比较，则在取法相近的情况下，增加了些许率意和情趣。

孙过庭《书谱》谓"篆尚婉而通"，赵之谦篆书用笔从容不迫，气韵生动，深得其中三昧。更可贵的是，其结体庄严稳重而变化多端，用笔沉着冷静又潇洒自然，收放自如、顿挫有致、方圆并用、生动活

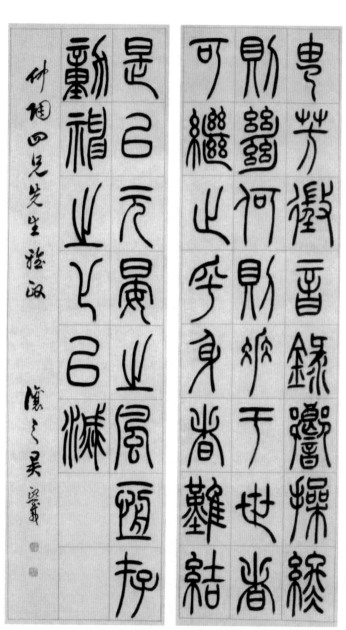

图一　〔清〕吴熙载《陆机演连珠篆书四条屏》（局部）

图二　〔清〕胡澍《篆书四条屏》（局部）

泼，不时将隶书笔法及魏碑意绪寓于其中，意趣横生，耐人寻味，不拘一格，别开生面，是一个多元、矛盾、对立的统一体，从而形成其独树一帜的篆书风格，为篆书的发展起到了推动作用。赵之谦篆书发展轨迹非常清晰，如早中期的《临〈峄山碑〉》及中年临李阳冰《城隍庙碑》，皆表现出其深入学习前人的功底；四十余岁所书《潜夫论》，结体及用笔个性风格基本形成；至书《铙歌册》《〈许氏说文叙〉册》时，则个性风格完全成熟，以另辟蹊径之功屹立于清末书坛。

赵之谦节录《〈许氏说文叙〉册》，是其成熟时期篆书的代表作。自跋尾曰："方壶属书此册，故露笔痕以见起讫转折之用。"从而可知，此为方壶学篆而书，在用笔、结体上刻意强调法度，因此其高妙的用笔结体技法有更加清晰明确的体现，为学习篆书者提供了极大的方便。

用笔

篆书的用笔，以藏头护尾中锋行笔为主，世人尊称小篆体为"玉箸篆"，后来还衍变出"铁线篆"，于是人们将笔剪锋煨毫来追求图案效果，使篆书的艺术表现力大大降低。赵之谦继邓石如之后，在用笔上大胆改进，形成了新的法度。

横画的顺笔折锋起笔及斜切收笔

所谓顺笔折锋，是指在起笔时，不用绞笔回锋，而是顺锋下笔折

笔取势后行笔的方法，起笔处往往出现入笔上翘现象，在横画上出现得最多。如"之""形""五""考""王""篆""古"等字的横画，无不如此（图三）。此笔画的书写，与其隶书、魏碑的横画大为相类，其篆书有隶书魏碑的韵味与此有关。

横画收笔，也不采取绞笔回转，而是顺势渐提下切，其效果是横画的末端，下边缘在一条直线上，上边缘末端出现了右下呈斜细尾，有时整齐如同刀切一般。如"百""下""王""于""其"等的横画（图四）。

竖画起笔斜入顿按

赵氏篆书竖笔的书写法度同横画，顺锋斜势入笔顿按，然后调整中锋下行，在竖画的起笔处留下了歪头侧面的形象。与其隶书魏碑的竖画笔法相似。如"十""转""藉""无""古"等字的竖画（图五），皆采取此种笔法。竖的收笔形如垂露加悬针，用笔方法是在竖之末尾轻按行笔，然后渐提中锋出锋，笔画显得劲健有力，如"形""小""而""相""竹"等字（图六）。

点画的多变

篆书的点画以椭圆为多，变化较少。赵之谦书写的点画，活泼多变，形态丰富，不拘方圆，不忌棱角。一般立着的竖点如桃核，椭圆而上下有尖，如"者""诸""书"等字；有时则用方笔短竖为之，特别是散点，如"谓"字上承下接，左右呼应，而"类"字之四点，基本上是由不同斜度的短竖组成，形状各异，自然生动。

图三 《〈许氏说文叙〉册》中使用顺笔折锋的字

图四 《〈许氏说文叙〉册》
　　中使用横画收笔的字

图五 《〈许氏说文叙〉册》
　　中体现竖画起笔的字

图六　《〈许氏说文叙〉册》
中体现竖画收笔的字

图七　《〈许氏说文叙〉册》
中的右下弯曲取势之笔

弯曲折带

赵氏的弯曲笔画具有特殊的美感，特别是右下弯曲取势之笔，如飘扬折带一般，如"明""颉""谓""体""即"等字（图七），在完成多弯笔画之时，前人追求匀称的一笔完成，末端往往有强弩之末之感，而赵氏为了最大限度地发挥笔锋作用，根据不同情况采取拐弯处另笔相接，使笔画在不减弱力度的同时，增加了如彩带飞舞时飘扬重叠的韵律感。其圆环笔法，也如此处理，在衔接上自然地表现出笔触节奏，如"也""保""子""字"等。

上紧下松

上下结构的字，下端为纵向笔画的，大多采取上紧下松的方法处理，显得宏伟大气，如"化""形""即""乳"等字（图八），皆表现出了这种结构意识。

左右避让

篆书一般书写时要求上下平整、左右对称，赵氏之篆在结体上，避让关系非常明显，特别是左右结构，变化最为丰富。

右让左者如："知""相""作""如""则""江""藉"等字（图九），特别是"藉"，右边部分点画众多，而压缩之以让左，产生了奇异的效果。

左让右者如："颉""以""故""改""指"等字（图十），"指"一般左右两部分平均分割，而赵氏则使手旁小到右"旨"宽度的三分之一，真有令人耳目一新的感觉。

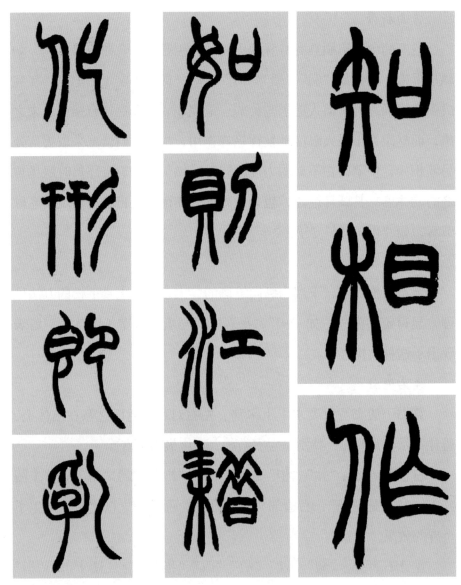

图八 《〈许氏说文叙〉册》
 中上紧下松的字

图九 《〈许氏说文叙〉册》中右让左的字

伸头舒脚

篆书一般上头整齐，下脚平稳，赵氏篆书则很少采用此法，尽上下伸缩变化之能事，产生出高妙的结体效果。其规律是，使篆字的上边线的起笔，不在一条水平线上，总要让一起笔高出众画，来提字之精神。如"之"字三竖，最右者右上伸出取势，"所"字左竖上伸，"形"字右上之画上伸，"者"字中竖上伸，"信"字左画上伸，在此种情况下大多伸出头地以示变化。

所谓舒脚，即让下面的一笔画舒展伸出，字的下端为竖、弯者，大多采用之，而以右下舒脚者为多，如"明""兽""忌""也""氏""月""谓""类""随"等字（图十一）；其次为左面舒脚，如"子""乳""如""多""名""籀""可""左"等字；有时还会出现左右两面舒脚者，如"教""取""假"等字。

开合变化

在篆书中，有些偏旁部首书写时笔画皆使衔接为之，而赵氏则多有变化，如"官""宣""字""察"等字"宀"的第一笔与第二笔大多断开（图十二）；而"广"头的第一笔与第二笔也如此处理，如"庭""靡"等字；再如"文""太"等字，皆留出空白，显得灵动。

而有一些本来不应该笔画相交的偏旁部首，却使其笔画相交，形成合势。如"盖"之草头与下部，"者"之下"日"左右之竖与上部，还有"及""居""德""声""孳""秦""学""书""事""令""意""许"等字，本应分离开来的笔画，反让其相接。左右两竖与上部处

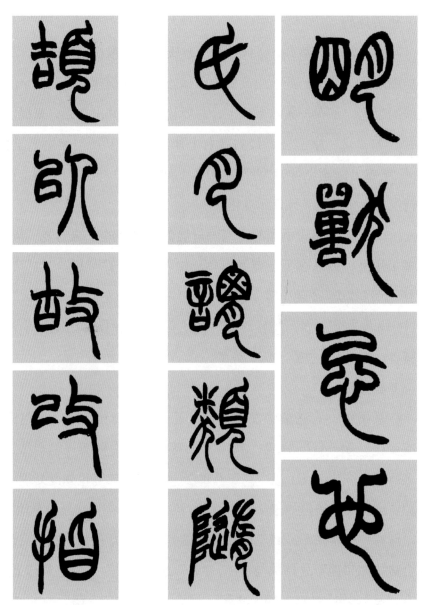

图十 《〈许氏说文叙〉册》
中左让右的字

图十一 《〈许氏说文叙〉册》中右下舒脚的字

图十二 《〈许氏说文叙〉册》中有开合变化的字

理方法，一边接合另一边开，如左合右开者："异""言""书""教"
"体""诰""信"等；左开右合者："讫""帝""事""是""意""或"
等字，使字体中的空白变化百出，气象万千。

化圆为方

篆书之笔势尚圆，而赵氏则多使之以方，如"异""兽""曰"

"易""藉""是""籓"等字的回转处，皆化圆为方，与隶、楷之笔体相近，非常奇特。

不求对称

篆书的图案性非常强，很多字符合对称规律。赵氏故意破除这种容易僵化的结构，尽量通过笔法与结构的变化打破对称程式。如"文"字是一个可以完全对称的字，赵之谦则将本来向正上取势的入笔，使其向左歪头，从而打破了对称的板滞；"王""者""盖""竹""帛""帝""小""六""而""同""其"等可以完全对称之字，皆采取笔画变化故意打破对称式结构。

更值得注意的是，篆书上下及左右结构的字，虽然大多数不能完全对称，但势上近于对称。在赵氏通过伸头舒脚、左右避让，使其对称的图案性大大降低。图案构成有两大原则，一是对称，二是均衡，前者趋近程式，后者多能变化。赵氏是画家，深谙构图之理，他打破了篆书中容易出现板滞状况的对称程式，而使用了更高级的均衡构图原理，这样既能体现出篆书的活力和自己的个性，也不失篆书图案性美感，使篆书之体势如凤凰涅槃重生。

赵之谦篆书虽然自成一家，但学习者也要注意其不足。赵氏自论书曰："于书仅能作正书，篆则多率，隶则多懈。""率"字是真情的流露，并不是草率从事，因此对于赵氏篆书中看似草率之笔，要仔细体会寻找源头技法，不能一味摹仿其形。再如后人批评："其作篆隶，皆卧毫纸上，一笑横陈。"（马宗霍《霋岳楼笔谈》）"有些线条用悬针

笔画使整体缺乏和谐感而显得靡弱。"（刘正成《中国书法鉴赏大辞典》）艺术上特点与缺点往往是不可分离的孪生兄弟，所以我们学习赵氏篆书时，要取其优胜之处，针对其不足之处加以调整。

图版说明

陆　《石鼓文》：篆书之祖，字画高古

图一　虢季子白盘，长 137.2 厘米，宽 86.5 厘米，高 39.5 厘米，重 215.3 千克。商周时期盛水器，中国国家博物馆藏。

图二　《泰山刻石》，立于秦始皇二十八年（前 219），泰山最早刻石。现仅存秦二世诏书 10 个残字，存于山东省泰安泰山岱庙。在流传于世的《泰山刻石》拓本中，安国北宋拓本最为珍贵，共 165 字，日本东京台东区立书道博物馆藏。

图四　史墙盘，西周铜器，整体通高 16.2 厘米，口径 47.3 厘米，深 8.6 厘米，1976 年出土于今陕西省宝鸡市扶风县，陕西省扶风县周原博物馆藏。

捌　秦权量诏铭：随意天成，刚健婀娜

图一　商鞅方升，战国时秦国量器，秦孝公十八年（前 344）造，通长 18.7 厘米，内口长 12.5 厘米，宽 7 厘米，高 2.3 厘米，容积 202.15

立方厘米，重 690 克。上海博物馆藏。

图二　秦封宗邑瓦书，战国时秦国陶器，通长 24 厘米，宽 6.5 厘米，厚 1~0.5 厘米（首尾薄而中间厚），正面和背面共刻铭文 121 字。1948 年出土于陕西省户县，原由著名书法家段绍嘉珍藏，现由陕西师范大学图书馆收藏。

图四　《琅邪台刻石》，秦始皇二十八年（前 219 年）秦始皇巡游琅邪山（今山东省胶南市南）时所刻，是中国最早的刻石之一。《琅邪台刻石》共有两块，现仅存残石一块，高 132.2 厘米，宽 65.8~71.3 厘米，厚 36.2 厘米。中国国家博物馆藏。

图五　秦始皇诏二十斤铜权，是秦权量诏铭中最为接近小篆规范的作品之一。

图六　秦二世元年诏版，方形圆角，长 8.2 厘米，宽 7.4 厘米，厚 1.6 厘米，重 240 克。山东省临朐山旺古生物化石博物馆藏。

拾　《三坟记碑》：篆变殊绝，独冠古今

图一　《昭仁寺碑》，唐贞观四年（630）刻，为唐太宗纪念战死将士而建，其碑楷书 40 行，行 84 字。朱子奢撰文，无书人姓名，历来传为虞世南书。现存于陕西省长武县。

图二　《九成宫醴泉铭碑》，唐贞观六年（632）由魏徵撰文、书法家欧阳询书丹而成，后刻成碑，陕西省麟游县博物馆藏。

图三　《郭虚己墓志》，墓石高 107 厘米，宽 105 厘米，成于天宝

八年（749），1997年出土于河南偃师首阳山镇，偃师商城博物馆藏。

图四　《美原神泉诗碑》，碑高182厘米，宽65厘米，唐垂拱四年（688）尹元凯篆书，陕西省博物馆藏。

图五　唐写本《说文·木部》残卷，被历代学者认为是《说文解字》存世最早的写本。1926年被日本收藏家内藤虎次郎所得，成为恭仁山庄的镇庄藏品。

图六　《圭峰定慧禅师碑》，裴休楷书、柳公权篆额，立于唐大中九年（855），高208厘米、宽93厘米，额高44厘米、宽33厘米，现存陕西省户县东南草堂寺内。

图七　《峿台铭》，元结撰文，瞿令问篆书，唐大历二年（767）刻于湖南省祁阳县峿溪崖石上。

图八　《管元惠碑》，全称《唐故中大夫福州刺史管府君神道碑并序》，唐天宝元年（742）立。碑高277厘米，宽99厘米。碑文隶书，碑额篆书，苏预撰文，史惟则书丹并篆刻。1980年出土于河南省洛阳市。

图九　《峄山碑》（翻刻本），此本为南唐徐弦临写，郑文宝重刻，现存于陕西省西安碑林博物馆。

图十　《般若台铭》，李阳冰书摩崖石刻，唐大历七年（772）刻，高近4米，宽近2米，共4行，每字长约40厘米，宽25厘米，位于福建省会城乌石山。

图十一　《李玄靖碑》，又名《玄靖先生李含光碑》，全称《唐茅山此阳观玄静先生碑》。唐大历七年（772）刻，由柳识撰，张从申

书，李阳冰篆额。碑石原在江苏省句容玉晨观，明嘉靖三年（1529）毁于火，传世拓本甚稀，未见整纸本。

图十二 《滑台新驿记》，李阳冰篆书，立于唐大历九年（774）。原石早已遗失，有宋拓孤本，中国社会科学院藏。

图十三 《颜氏家庙碑》，全称《唐故通议大夫行薛王友柱国赠秘书少监国子祭酒太子少保颜君庙碑铭并序》，是颜真卿为其父亲颜惟贞镌立。颜真卿撰文并书，李阳冰篆额。立于唐建中元年（780），碑高 338.1 厘米，宽 176 厘米，陕西省西安碑林博物馆藏。

图十四 《崔祐甫墓志》，唐建中元年（780）刻，墓石高、宽各为 107 厘米，厚 21 厘米，河南博物院藏。

图十五 《栖先茔记》，唐大历二年（767）刻，李季卿撰，李阳冰书。碑残高 171 厘米，宽 79 厘米。现碑系北宋大中祥符三年（1010）姚宗萼等摹刻，陕西省西安碑林博物馆藏。

图十六 《三坟记碑》，李季卿撰文，李阳冰篆书，唐大历二年（767）立。碑文两面，共 23 行，行 20 字。原石早佚，宋代有重刻本，陕西省西安碑林博物馆藏。

图十七 《城隍庙碑》，又称《缙云县城隍庙记碑》，唐乾元二年（759）刻，李阳冰为缙云县城隍祈雨有应之后撰文并作书。宋宣和间，方腊造反，因刀兵所及，原碑石断裂，文字残缺。现存为宋宣和五年（1123）缙云县令吴延年根据拓片重刻，碑高 165 厘米，宽 79厘米，厚 17 厘米，现存于浙江省缙云县博物馆碑廊。

图十八　秦二十六年诏版，长 10.8 厘米，宽 6.8 厘米，厚 0.3 厘米，重 150 克。甘肃省镇原县博物馆藏。

图十九　"八风寿存"瓦当，汉朝新莽时期八风台建筑用瓦。直径 16 厘米，中心圆突周围饰八乳丁，圆外双栏四格界。出土于陕西省西安市汉长安长乐宫遗址，西安博物院藏。

拾壹　《四斋铭轴》: 以隶为篆，破圆为方

图三　《西狭颂》，原石刻高 300 厘米，宽 500 厘米，东汉建宁四年（171）六月刻，现在甘肃省成县天井山鱼窍峡中。

图四　《张迁碑》，原碑高 290 厘米，宽 107 厘米，东汉中平三年（186）二月立，现藏于山东省泰安岱庙碑廊。

图五　《北海相景君碑》，原碑高 288 厘米，宽 105.6 厘米，东汉汉安二年（144）立，现立于山东省济宁市教育局汉碑亭。

图六　《孔宙碑》，全称《汉泰山都尉孔君碑》，原碑高 302 厘米，宽 107 厘米，东汉延熹七年（164）造，原在孔宙墓前，清乾隆年间移放置孔庙，今在山东省曲阜孔庙。

拾贰　《宋武帝与臧焘敕》: 吴带当风，翩翩多姿

图二　《白氏草堂记》，〔清〕邓石如，墨迹纸本，六条屏，每屏纵 101 厘米，横 27 厘米，现藏于日本。

拾叁 《〈许氏说文叙〉册》：入古出新，化为己用

图一 《陆机演连珠篆书四条屏》，〔清〕吴熙载，墨迹纸本，每屏纵 155 厘米，横 40 厘米，西泠印社藏。

图二 《篆书四条屏》，〔清〕胡澍，墨迹纸本，每屏纵 89 厘米，横 26 厘米，西泠印社藏。